U0116543

八和的華麗轉身

重塑傳統品牌

華麗轉身

Rebranding of
the Chinese Artists
Association of Hong Kong

汪明荃、岑金倩 著

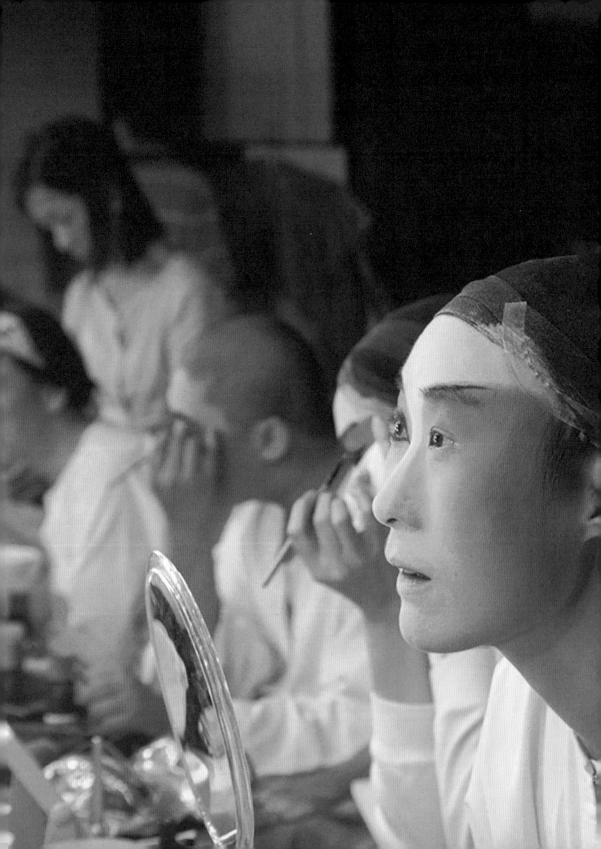

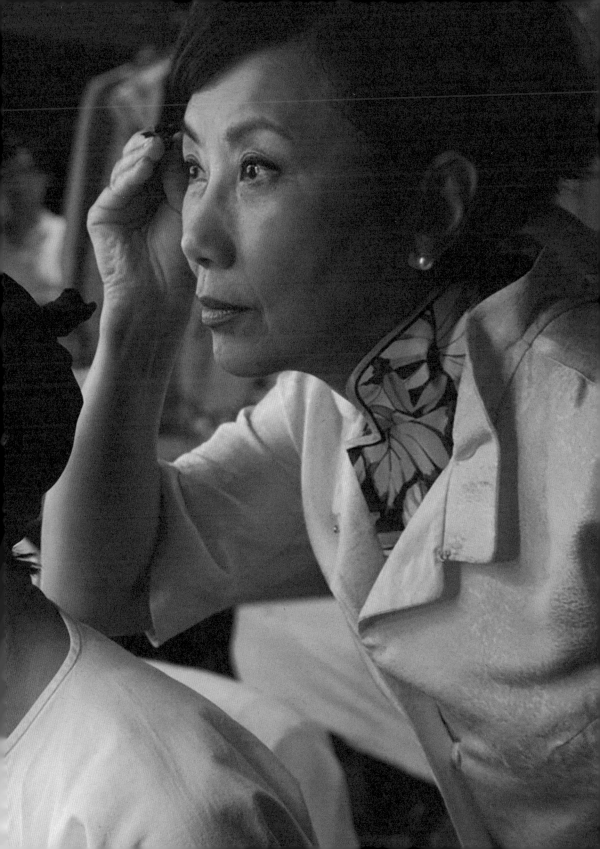

序——共同締造的品牌故事

2023 年 4 月 14 日，八和會館主席汪明荃和總幹事岑金倩，在汪明荃工作室內，商討新書的內容。八和過去十多年的工作片段，分散在不同的章節上，兩人交換意見，決定如何刪改內容。討論完結後，汪明荃伸一伸懶腰，對岑金倩說：「我們都算合作愉快！」

2021 年 3 月 2 日，「八和頻道：粵劇網上學堂」的啟動禮（記者招待會）完結後，汪明荃對岑金倩說：「雖然推行這個計劃非常辛苦，現在見到成果，辛苦也是值得！」

2020 年 2 月 14 日，新冠疫情在香港首度爆發，政府關閉所有表演場所，粵劇界生計頓失。八和理事會與民政局劉江華局長會面，訴說粵劇界停演的慘況和要求支援。之後，汪明荃和岑金倩再次被邀出席民政局的會議，會議中政府宣佈撥款 1,500 萬予粵劇界作為支援。會議後，岑金倩問汪明荃：「我們立即發放政府支援粵劇界的新聞稿，好嗎？」汪明荃答：「好。準備好讓我看。」

2017 年 1 月 11 日，八和正在佈置位於銅鑼灣時代廣場的粵劇展覽，岑金倩打電話給汪明荃：「主席，……原本借來展覽的女蟒袍可能來不了……如果真的來不了，可以借用你的來展覽嗎？」汪明荃頓了一頓，答道：「可以的，但要找服裝助理入倉拿出來，都要時間呀！」岑金倩舒了一口氣，回答：「先謝謝主席！如果真的有需要，會第一時間通知你。」

2014 年 5 月 2 日，汪明荃對岑金倩說：「我去了上海小百花（越劇團）練習水袖功，覺得很好。可以安排新秀演員去學習交流嗎？」岑金倩答：「計劃有餘款，可以的。」

2011 年 6 月 17 日，那天是岑金倩第二天在八和上班，當日八和接到一個善長的 100 萬元捐款支票。岑金倩在電話中向汪明荃報告當日收到的捐款，主席說：「你都算好腳頭！」

十多年來，八和的主席和總幹事就是如此這般，共同籌劃及完成了一項又一項的計劃。

兩個人能夠分別當上主席和總幹事，總有一點能耐，而各自也有鮮明的性格。兩個人的合作，也是經過不停的磨合，才慢慢開始建立信任；有了默契，行事就更順暢。磨合當中沒有神奇的靈藥，只有一次又一次嘗試，和一分一分堆積得來的理解。2018 年 4 月，岑金倩曾經因病離開了八和，當時八和聘用了另一位總幹事，但是那位總幹事很快就請辭了。汪明荃馬上聯絡病癒的岑金倩，她答應重返崗位，最主要是為答謝汪明荃在她患病期間的關顧。自 2018 年 12 月，兩人的合作更加得心應手。之後，兩人更一起與八和度過了三年的新冠疫情，正式有了「共患難」的經驗。

由互不認識到「共患難」，兩人十多年的合作時光有春夏秋冬，也有甜酸苦辣，更共同經歷和見證八和品牌的轉變。以下的品牌故事分為兩部

分，第一部是主席的視角，由汪明荃細說她管理八和的故事。第二部是總幹事的視角，是岑金倩推動和經歷八和品牌轉變的概要。兩種不同的視角，同看一個品牌的轉變，也可以看到兩個不同年代女性的想法和做事手法。

在岑金倩的袋子中，經常帶著一把縮骨的小傘子，以防突然下雨。廣東人稱傘子為「遮」。「遮」與「姐」同音，也就是汪明荃的暱稱「阿姐」。因此，旁人笑稱岑金倩經常帶著「阿姐」出街，每次岑金倩也舉舉傘子，答：「是啊！」汪明荃的英文名是 Elizabeth，人人稱她為 Liza 或 Liza姐。岑金倩的英文名是 Alisa，這是媽媽在她小時候替她改的，當年雅麗珊郡主訪港，媽媽以為雅麗珊是 Alisa。有八和的會友笑稱她是 A 貨（假貨）Liza，岑金倩每次聽到這個叫法，總是微微笑。汪明荃要求八和的員工，稱呼岑金倩時要用岑小姐，大概是怕英文名容易混淆。當有人叫「亞 Liza」，究竟是叫 Liza，抑或是 Alisa 呢？

以下的故事，無論是 Liza 還是 Alisa 的版本，均是兩人與八和全體全人共同締造的品牌故事。最後，希望看官們會因為喜歡 Liza與 Alisa 的故事、粵劇的故事，而多入場觀賞粵劇，多向外地的朋友介紹香港粵劇，以此支持我們香港最地道的表演藝術。

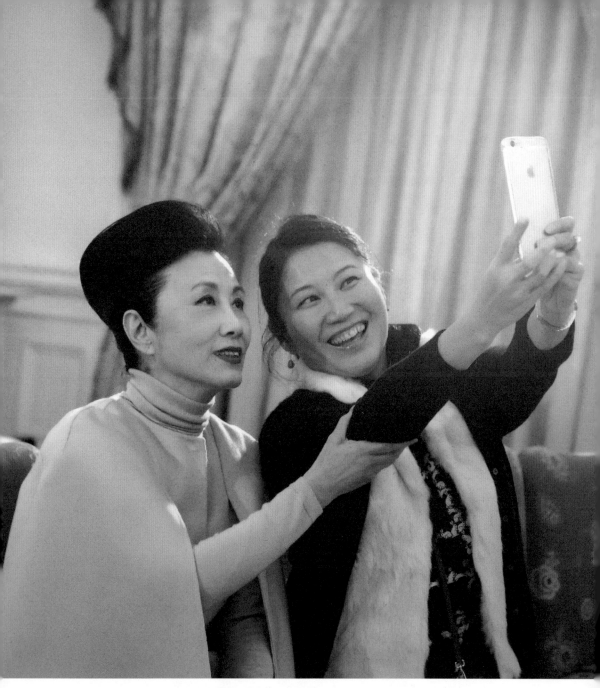

2017年1月14日，八和新秀演員在禮賓府宴會廳演出「迎春納吉：齊齊睇大戲」，向百多位來自「一帶一路」
國家的留學生展示粵劇的魅力。節目完結以後，汪明荃與岑金倩自拍留念。

目錄

主觀鏡一

主席的視角

汪明荃

1.1　走進粵劇界

過去四十年，我一直投身粵劇的演出和推廣，可以說，粵劇已經與我結下了大半生的緣份。我自小很喜歡中國戲曲，不論甚麼劇種，我都很有興趣，這也是後來投入粵劇演出的最主要原因。小時候，我的家在北角，很接近新光戲院。大家都知道新光戲院在香港是粵劇演出的重要場地，不但經常演出粵劇，而且有著象徵性的意義。我的家既然距離新光戲院不遠，近水樓臺，造就了我很多接近戲曲的機會。

我的父親也是戲迷，很喜歡看京劇。小時候，內地來的戲班常在新光戲院演出，父親經常帶著我去看戲。我特別喜歡川劇、黃梅戲等，或者已經在這時候，種下了日後粵劇舞台演出的種籽。後來加入電視台工作，成為熒幕前的藝人。雖然不是舞台演出，也更不是戲曲為主，可是當時電視台有很多籌款演出，例如香港人都熟悉的每年一度的《歡樂滿東華》，在這些籌款節目中，常有機會讓一些電視演員接觸和演出粵劇。

還記得那時候的「麗的呼聲」很受歡迎，觀眾慢慢接受電視這個當時新興的媒體。同時因為電影的蓬勃，粵劇開始分開了舞台演出和拍攝電影兩個不同的方向，後來電視業大盛，電影和電視明星，甚至歌手，百花齊放。香港過去有一段時期，非常流行粵劇電影，很多都是由老倌主演的，粵劇電影大受歡迎，不但產量多，而且門票也比舞台演出便宜，這就對粵劇的生存和票房產生了威脅。後來電視台成立，台灣歌手在香港流行起來，國語歌佔了娛樂市場很大的比例。種種因素，令粵劇已經不再像以前般

是娛樂主流，由於競爭大，舞台演出的收入減少，生計不易，所以當時許多老倌都加入電視台，成為電視藝員，如關海山、李香琴、鄧碧雲、梁醒波和鳳凰女等前輩。由於這些老倌都有豐富演出經驗，藝術造詣高，所以在電視台演出非常成功，大受歡迎，成為電視藝員陣容中一道很重要的力量。

正因為電視台多了這批名伶「在陣」，偶然也會在電視上演出粵劇折子或片段。事實上，電視台也感到由藝員偶然串演粵劇，對觀眾有新鮮感和吸引力，所以會經常在籌款節目中安排名伶和藝員合作，我也是在這樣的環境下開始接觸粵劇演出。記憶中，那時候我與祥哥（新馬師曾）和林家聲先生都演過，與祥哥合作特別多。有一次，八和舉行籌款大匯演，當時波叔（梁醒波）擔任八和主席，電視台也支持這次籌款，我們一班《歡樂今宵》藝員都有份參加演出。我們演出《六國大封相》，每人負責一些部分，雖然不是老倌水平，但觀眾覺得很有新鮮感，反應很好。當時波叔看過我演出，覺得我扮相美麗，很適合當花旦，鼓勵我可以嘗試演出粵劇。在前輩的鼓勵、支持和推動下，1983 年，我與林家聲先生合作演出《天仙配》，這是我正式開始演出粵劇。由於林先生是享負盛名的大老倌，而我在電視界也具有知名度，因此這次拍檔演出，在社會和娛樂圈都十分矚目，甚至可以說有點哄動。那次演出是大老倌與我這個新人的交手，自然有很多地方需要磨合，因此這次的經驗有些不愉快。之後我有一段時間沒有再接觸粵劇，直到 1992 年，我再踏足粵劇界，並且成為了香港八和會館主席。

我當上八和會館主席，主要是因為當時主席馬國超先生的鼓勵和游說。當時的我，在粵劇界資歷雖然不深，但眼見粵劇這香港的優秀傳統藝術日漸式微，從業員的生活也困難，所以心中很希望能為業界做一些貢獻，何況我本身就非常喜愛中國的戲曲藝術。我在 1988 年當選為港區人大代表，人大代表的責任，就是要為各界社團發言，爭取合理對待。我希望為香港作貢獻，雖然我在電視台工作，但電視台資源雄厚，已經很具規模和競爭力，反而我當時看到粵劇界比較「弱勢」，青黃不接情況嚴重，又欠缺演出場地，從業員有很多困難。殖民管治時代，香港政府根本不大重視粵劇的存活，提供的資源很不足夠，粵劇在當時可以說正步向式微。我想看看自己可以為粵劇界作甚麼貢獻，1992 年，我第一次當上香港八和會館的主席。當年的八和，仍然以很舊式的方法管理，在急速變化的香港社會，顯得有點蒼老和落後。上任後，我知道必須改變這情況，便開始著手進行改革，例如建立行政制度、整理文件系統、進行籌款等多方面發展。我希望帶領八和走上新形象、現代化和專業化的路。

1.2　為神功戲發聲

出任八和主席，我是以服務的心來為粵劇界解決問題。我在 1992 年 9 月就任時，先審視了八和需要甚麼。首先，八和缺乏金錢，當時八和的收入只有神功戲合約的見證費，和每年師傅誕競投聖物的籌款。其次，八和的辦公室只是用來打牌、抽水，並不專業。此外，會員間的資訊不流通，會員不知道八和在做甚麼。學院方面，則缺乏發

展的資金。而當時最急切需要解決的問題是：內地班到港演出，危及本地班的神功戲。香港的粵劇藝人能夠在上世紀 70 至 80 年代生存下來，就是一直靠著神功戲的支持，神功戲可以說是香港粵劇的命脈。八和的四個屬會——音樂部、鑾興堂（武師）、合和堂（服裝道具）、燈光部——均向母會提出內地人員來港演出，令本地同工失業的問題。1993 年 3 月，聽取了眾人的意見後，我帶著三位副主席和理事，到新華社香港分社開會。經過詳細的解釋後，新華社回覆，內地班來港演出神功戲是不會批的；至於商業性質的演出，新華社與北京文化部交流後，會控制內地班來港演出的數量。如果當時不是新華社的協調，由於內地演員的酬金較低，香港演員很容易被取締，香港的粵劇發展可能會中斷，又或者是另一番景況。

神功戲的生存，需要持續性的保護。我第二度出任八和主席時，仍然需要不斷為神功戲發聲。2011 年 1 月，鴨脷洲街坊同慶公社有意聘請內地粵劇團來港演出神功戲。我馬上約見他們和中聯辦宣傳文體部，解釋神功戲對香港粵劇的重要性。最後鴨脷洲街坊同慶公社擱置邀請內地團到港；而新華社亦申明「將通告內地各文化單位，日後審批粵劇團來港進行文化交流活動，有關劇團除了申報演出人員名單之外，亦需要申報演出劇目。若演出性質為地區性的神功戲，將不獲審批。」同年 9 月，黃大仙文娛協會舉辦的「送暖行動：敬老粵劇欣賞會」，邀請內地戲班到港演出。雖然這項活動並非神功戲，但不對等的競爭（內地劇團因社會經濟情況與香港不同，酬金較低），必然會造成本地戲班因為價格差異及市場競爭而被淘汰。最差的情況是，本土劇團無

以為繼，根本無法生存下去。八和立即致函民政事務局局長，要求設立及貫徹執行「保障本地粵劇演員演出機會」的政策。此外，我立即約見黃大仙文娛協會，帶領理事們向協會主席李德康先生，力陳保育本地粵劇的大義。自此以後，內地粵劇團到港演出神功戲或棚戲的情況，幾乎是杜絕了。

但想不到往後神功戲面對的威脅，不是人為原因，而是可怕的世界性疫症！（見 1.14 段，43 頁）

1.3　老年會員晚景

除了關注會員的演出權益，八和也關顧會員生老死葬的問題。八和曾在 1974 年創辦八和小學（位於藍田新區 22 座），當時的主席是梁醒波先生。至 1989 年，由於小學校址被列入政府拆卸範圍，因此停辦。此外，由我 1992 年擔任主席開始，八和每年都會到和合石的香港八和會館先人紀念碑，舉行春秋二祭。去了幾次以後，我問紀念碑的由來，原來是為了紀念先賢的，裡面沒有東西。加上那時候見到不少退休會員，年老沒有工作，生活困難，於是想起會員善終的問題，也想到無主孤魂實在可憐，因此便萌生了為會員安排骨灰位的想法。我嘗試接觸東華三院和類近的團體，看看他們有沒有提供骨灰位的可能性，剛巧東華三院在大口環的義莊，新建骨灰靈位大樓，在他們的安排下，我親自去看看骨灰靈位樓的環境。當時的義莊還有停屍，有點荒涼也

有些駭人，看過了以後，我心目中想要一整道牆的所有骨灰位，好讓八和的先友們能聚在一起。最後，八和向東華三院捐出33.8萬元善款，由東華主席關蕭麗君女士接收，東華亦同時捐出大口環義莊169個骨灰位給八和會館名下使用。

2007年我再度回八和出任主席，每年都會安排春祭。八和的春祭，除了帶備香燭和三牲祭品外，我們還會安排樂師在祭禮中奏樂，由主祭讀祭文，大夥兒上香和敬拜。至2022年年尾，骨灰位只餘下七個，會員再次為骨灰位憂心忡忡。因此，我去信東華三院，多次與東華的主席聯絡，說明八和的需要，念及我多年為《歡樂滿東華》演出，加上「明荃之友會」的「銀紙花」籌款項目，曾為東華爭取一定數量的捐款，希望他們能考慮增加八和的骨灰位。最後，東華三院願意預留100個骨灰位，租予八和會館未來十年內使用。而我會繼續安排時間，為東華拍攝宣傳片，讓市民大眾多了解東華三院的工作。

1.4　八和粵劇學院獨立註冊

1996年，為了學院的未來發展，決定將學院作獨立的公司註冊，並成功申請成為慈善團體。當時將學院獨立發展，是希望「大有大做、小有小做」。此外，要申請政府或公營機構的資源，慈善團體是較為有利的。同年10月，八和與香港中文大學校外進修學院合辦的「粵劇培訓證書課程」正式開課。此課程得到香港藝術發展局資助100萬元；市政局資助場地、實習及結業演出等配套計劃50萬元；另八和亦撥出50

萬元作經費。課程為期兩年，共收生 114 人，分初班三班與高班一班，每班人數為 20 至 25 人。與中大校外進修學院合辦課程，能更切合現代化教學的需要，並保證教學上的質與量，同時希望將粵劇藝術打入學術界。後來在 1998 年，八和轉與香港演藝學院合作「粵劇培訓（初、中、進修）證書課程」，至 2003/04 年度止。當時培育的人才，現在仍活躍於舞台上，包括文華、文軒、靈音、唐宛瑩、黃鈺華等。

1.5　卸任前一定要完成的心願：購買新會所

為了讓會員有練功、聚會的場地，學生有上課的地方，我決定為八和購置新會所，最後選擇了旺角通菜街一棟新建大廈的 2 樓單位。為了購置新會所，八和把兩處舊址賣掉（位於荔枝角道及亞皆老街），集得 280 萬元，但距新會址樓價 700 萬仍遠，因此在 1997 年 3 月，八和在新光戲院舉辦了為期三日的籌款演出。當時的候任特首董建華先生出任主禮嘉賓，表演嘉賓除了粵劇界的人士外，還有黎明。還記得我當時出面向六大財團募捐，連同三日演出，共籌了 500 多萬，成功購置了新會所。除了新會所，後來也購入了屯門貨倉。現時八和有自己的物業，作為辦公室、會員練功和教學的用途。有了會址，即有了家，會館才可以發展下去。

1.6　新光戲院

眾所周知，新光戲院是香港戲院或劇場中，相當集中演出粵劇的場所，就像我在前文說過，因為小時候住近新光戲院，經常有觀賞戲曲演出的機會。1997 年金融風暴，令很多人經濟出現問題，新光戲院原來是私人擁有的物業，業主是商人，我知道那時候他也面對很大的財政困難，甚至已將戲院抵押給銀行。另一方面，戲院歷史悠久，年月積漸，建築和各種設施已經很殘舊，很需要資金維修。種種情況與條件下，轉手出售，對於作為商人的業主來說，其實無可厚非。

到 2005 年，當時很多粵劇界中人跟我說，希望我可以出面協助處理及爭取，幫助保留這間對香港粵劇有特別意義和功能的戲院。那時候，我尚未回歸八和，不是八和主席，但我也知道事關重大，自感有責任和使命來保住它。當時新光的業主羅守輝先生想將戲院改建為超級市場，我跟他商量，努力游說他們作為商人，可以藉此機會盡一些社會責任。我還記得他當時反問我，為甚麼不找政府幫忙，反而要他這商人協助。在商言商，我也明白似乎很難勉強他們。不過後來事件鬧得大了，社會上很多人關注，產生很多迴響與討論，不同界別都有人發聲，希望可以為粵劇界留住新光戲院。後來，政府亦希望解決問題，於是安排我和業主，連同政府三方面開會商討。最初政府強調這是商業決定，即使從法律角度來看，政府也不能強制。我當時要求政府協助翻新戲院、補貼場租等，結果商討了一段時間，業主終於答應了。多方奔走，終於保住新光

戲院，粵劇界吁一口氣，我也切實感到為戲行做了些事。我記得當時戲院業主看見我這樣落力，還問我有甚麼利益。我清楚簡單地告訴他：我是在為粵劇業界爭取利益！最後，我和幾位有心人發起了籌款，讓新光可以裝修翻新，更將迷你戲院改為小劇場。

1.7　重返八和

經歷過 2005 年新光續約事件後，大概是我對粵劇界有幫助的緣故吧，阮兆輝先生連同一些界內人士親自到訪我家，希望我能重返八和。經過會員一人一票的直選，我在2007 年再次出任八和主席。說起八和的選舉，能充份體現民主的精神：每個會員均有提名權和選舉權，獲得票數最高的 29 位被提名人，會組成新一屆的理事會。然後再經全體理事互選，選出主席、副主席及不同組別（總務組、財務組、公關組、福利組、調查組、稽核組、康樂組、組訓組）的正副主任。重返八和後，意識到八和需要改革，我便再次著手。那時候的香港粵劇界，情況並不理想，很少人入行，缺乏年輕演員，青黃不接的問題已經非常嚴重；加上劇本不足，更不要說創作優秀的新劇本。公認優秀的香港粵劇編劇家只有葉紹德和蘇翁，不同劇團的演出，又太集中唐滌生當年為仙鳳鳴撰寫的「四大名劇」。粵劇界呈現很不景氣的狀態，「新光事件」更是沒完沒了。

自 2007 年再次擔任八和主席後，每隔幾年便要為新光續約而奔波。2005 年的續約為

羅家英在疫情期間組成「兄弟班」記者招待會，在新光戲院留影，右起羅家英、汪明荃、李居明。

期四年，到 2009 年便約滿。經多番商討後，業主願意續租三年至 2012 年，租金大幅提升，並清晰表示 2012 年後不再續約。由於租金上漲，香港藝術發展局亦為團體租用新光提供補貼。到了 2012 年約滿之時，媒體開始報導，我寫信給時任民政局局長曾德成先生，要求政府交代粵劇場地的安排。在千鈞一髮之際，李居明先生召開記者招待會，說明在時任特首梁振英先生的幫助下，承租新光劇院四年。四年後，李居明先生多番續約，現時（2023 年）新光戲院仍然是全港唯一民間私營的劇院。

1.8 「活化歷史建築伙伴計劃・北九裁判法院」

2008 年，政府推動「活化歷史建築伙伴計劃」，八和申請將「北九裁判法院」活化為「八和粵劇文化中心」，最後計劃落選。我作為八和主席，明白到八和要發展，必須擁有自己的場地和設施，更希望有自己的圖書館、排練室、一比一大小的排練場地。為了引入專才的協助，八和那時開始聘請總幹事，希望可以有系統地安排會務，走專業自強，公開透明之路，因為我相信這才是長遠發展的方向和策略。八和的第一任總幹事是丁羽先生，然後是岑金倩小姐，聘請岑小姐就是為了申請活化北九裁的計劃。很可惜是申請北九裁的計劃不成功，可是卻積累了重要的經驗，造就了後來成功申請「油麻地戲院場地伙伴計劃」。古人說「失之東隅，收之桑榆」，這些起起伏伏的申請和爭取，正是很鮮明具體的一次體現。由申請北九裁落選到油麻地戲院的成功，既反映了近年政府與社會對粵劇的保育、發展，多了重視關心，同時也顯示了八和的努力與進步，得到欣賞與認同。

不經不覺間，我儼然成為當時八和的代言人，我的聲音有時也被認為代表了八和的聲音。當時為了申請北九裁，要將八和會館申請成為慈善團體。這是我主席任內一個很重要的工作，因為只有慈善團體才可以名正言順地向外籌款，當時也遇到很多質疑。有些人以為我別有用心，有甚麼私人利益，認為我是為了「出風頭」，又害怕我將會館物業賣掉。坦白說，當時我也感到生氣，我真心為八和會館，但被其他人這樣看待，

還處處進迫，把我罵得要死。只是事後重看，我為業界努力貢獻，原就是我加入八和當主席的初心，於是繼續努力，才有後來的其他故事。

1.9 「油麻地戲院場地伙伴計劃・粵劇新秀演出系列」

為甚麼會申請「油麻地戲院場地伙伴計劃」呢？主要因為我加入粵劇界之後，經常聽到一些前輩老倌，像輝哥（阮兆輝）、羅家英他們說，小時候有很多機會在荔園等地方演出，累積很多踏台板經驗，對他們學藝和進步有很大幫助。我觀察到當時的年輕粵劇演員，主要的困難就是欠缺這些練習的場地和機會，因此我覺得很需要爭取這樣的一個地方。其實油麻地戲院的場地，驟看上去並不是很理想，因為旁邊是公廁，又接近果欄等，感覺上環境比較混雜，而且舞台也不是很大，演出的時候會有些掣肘。不過我們當時覺得可以接受，於是遞交申請書。因為申請北九裁累積了不少經驗，也可能當時政府有感在北九裁一事拒絕了我們；而且回歸後，政府希望多支持本土和傳統文化，也真的想幫助粵劇界，因此就接納了我們的申請。

我們接收了油麻地戲院後，「故事」才開始。我有強烈的心理準備，知道必須付上許多心力，投放資源，事情才可以辦得好。油麻地戲院 1930 年建成，已經有近一世紀的歷史，無論內外都相當殘舊，必須進行裝修工程。硬件之外，軟件更重要，同時又要開始籌劃培訓年輕演員的計劃，安排和協調人手，一切都在緊湊與忙碌中進行。

年去年來，當中困難甘苦，不足為外人道。轉眼間，這計劃已經進行了 11 年。現在回頭看，我很慶幸當時有這樣的想法和決定，一直堅持，真是十分正確。這計劃不但成功，口碑與數據都相當正面，而且培訓了一大批新秀演員，對重振粵劇產生十分重要的幫助。油麻地戲院歷史悠久，屬於二級歷史建築物，受到一定程度的保育。我們現在看到油麻地戲院內的柱樑天花，都很有歷史價值，雖然舞台和後台的面積不大，座位不多，但反而很適合讓新秀踏台板，作累積演出經驗之用。戲院不大，觀眾和演員距離接近，產生更強烈的親近感覺，對於舞台演出，這反而成為優勢。

現在，我們每年有 100 場的演出，曾演出的劇本有 170 多個；新創設「藝術總監」制度，提升整個演出的水平，新秀演員又能被資深老倌「執手而教」，進步快了很多。除了演員，其他如「三行」：包括衣箱、提場、服裝和音樂等不同方面，計劃都是全方面栽培的。例如音樂方面，我們挑選了高氏兄弟：高潤鴻和高潤權，他們在戲行內的日子很長，父親又是戲行中的前輩，而且他們的音樂造詣，也都是行內認同稱許的。畫部和衣箱則分兩批輪流採用，最重要是要求他們必須帶新人，另外在八和的行政部門訓練「提場」（舞台監督），總之就是全方位培訓，希望為粵劇界台前幕後，以至

「粵劇新秀演出系列」劇照

行政方面提供新血。現在各大劇團演出，很多都是用我們這計劃培訓出來的人。八和又與不同機構發展成合作伙伴，推廣粵劇和業界。

新秀演員的來源有數種，其中一種是已在行內工作，即使年紀不小，我們也會邀請及鼓勵他們來投考，另外又有演藝學院的畢業生，讓他們有正式的舞台演出機會，也能夠有些收入。演藝學院的課程只教折子戲，亦不會邀請八和中人任教。相比之下，我相信由資深老倌任教，效果會好得多。老倌都是自小學習和演出，由「梅香」做起，實戰經驗與前線累積都豐富，所以不但能演，也能教。至於參加的學員，我們要求他們接受全面培訓，不容許選角色和行當，甚麼也要嘗試去演、甚麼行當也要學習。

但是每一位新秀的成長路其實都不容易，除了個人的努力，背後還有很多人的付出和協助。例如譚穎倫就是一個好例子。

譚穎倫年紀很小已經學戲，三四歲時便已經唱《山伯臨終》，還唱得很好。學戲的過程漫長，要付出許多時間，當時影響了他的學業出現問題，令他的家長很擔心。於是

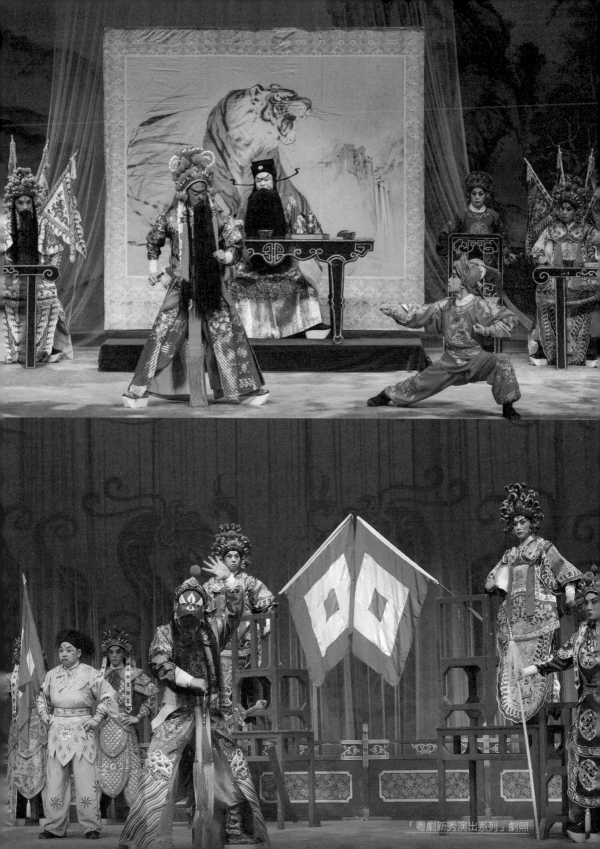

「粵劇新秀演出系列」劇照

汪明荃在「粵劇新秀演出系列」開鑼儀式演講

我親自邀請他爸爸來八和，一邊解釋、一邊商量，看看可以怎樣幫助他兼顧平衡。年輕人的學習與成長，需要成年人的關心與支持；一個年輕老倌的成長，更需要。後來我建議他進八和學院學藝，還跟他當時的粵劇老師商量。大家都知道譚穎倫有天份，希望他有更多學習和發揮的機會，最後他參加了我們的八和粵劇學院。我們要他也學習武生和丑生，並不只是做文武生，這種全方位行當的學習，是我們對新秀計劃學員的要求，既幫助他們找到適合自己的行當，亦可令粵劇行內的行當情況更平衡及健康。

現在油麻地戲院改建工程已經進入第二期，相信將來完成後，會更有助推動香港的粵劇發展。回想當日申請過程中，一樣經歷很多困難。因為工程牽涉到搬遷原址的露宿

者之家、公廁和垃圾站等，都是一些基層市民需要的設施。當時有一些人，包括部分政黨人士反對，認為我們欺負弱勢。為了說服不同的持份者，我多方奔走，不停跟不同的政府部門溝通商量，想了很多方法，很可惜在當時的立法會財務委員會上，最後也不能通過。直到年前，終於申請成功，這麼多年的努力終於有了成果。身為主席，我感謝會內上下全人的同心合力，新秀計劃對粵劇和八和的發展有很大幫助，到今天，效果已經是有目共睹了。

1.10　改革八和粵劇學院

談粵劇培訓，優良師資與完善制度系統最重要，否則整個新秀計劃也只是踏台板的經驗累積而已，因此我們同時進行八和粵劇學院的改革，這也是我任內一件相當重要的工作。其實，八和粵劇學院過去多年一直有錄取學生，不過效果不算顯著。2007年，我回到八和再次出任主席，志為八和粵劇學院重新定位，其中一個很重要的改變，就是決定以青少年為主要收生對象。過去的八和學院，學員以成人為主，且是業餘性質，這次改革，就是要規範課程和教學，令學員有機會接受全面而系統化的粵劇培訓，我特別邀請了經驗豐富的呂洪廣先生（廣哥）擔任學院的課程主任，地位就等同「校長」。學院安排資深老倌施教，收生對象主要是年輕人，因為只有這樣，才可以達到傳承與長遠發展的作用。

我們覺得必須做好有系統的培訓工作，讓年輕人循序漸進學習，學好基本功，為此需

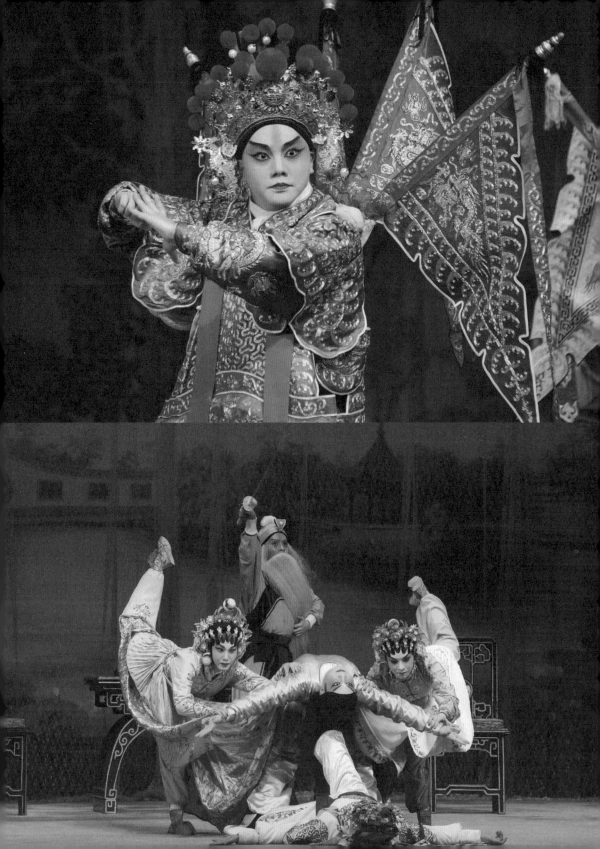

「粵劇新秀演出系列」劇照

要改革粵劇學院。有了這種想法，便第一次向政府申請資助，這也是由我任八和主席開始，許多年來一直做的事。我們曾與香港中文大學合作，其後也有邀請演藝學院，不過談不成事，於是我們最後決定自行安排和規劃。

跟以前比較，新的八和粵劇學院在課程和施教等方面都趨向制度化，講究系統與學習果效，有規劃而平衡的課程組合，當中最重要的，是我強調要將培訓對象集中於年輕粵劇演員之上，學院才能真正發揮功效，解決粵劇界青黃不接的困境，而不是面向社會大眾的興趣課程。學院很著重帶領年輕學員「走出去」，製造磨練和嘗試的機會，亦重視增加他們的見識，擴闊視野。例如與貿易發展局商量，為學員在香港書展期間爭取演出的機會；另外，又試過在禮賓府的各國領事聚會中演出；也會到大中小學表演，既推廣粵劇，年輕演員也能累積演出經驗，可說是見縫插針、寸土必爭。

這些年來，八和粵劇學院成為很好的橋樑，令年輕演員可以投身業界，開展他們的專業道路。八和粵劇學院配合新秀計劃，多年來成就了很多年輕人入行，粵劇界的境況的確比十多年前不一樣了。事實上有些學員在八和粵劇學院畢業後，也會到演藝學院進修，取回一些課程證書，例如梁心怡、梁非同都是例子。

如果要比較，演藝學院的角色跟我們不同，他們提供文憑課程，學員要有中六學歷才會被取錄。而我們培訓學員的目的不在資歷和證書，只想著粵劇的承傳。廣哥本身在

廣東粵劇學院畢業，他非常投入，他的兒子後來也加入了八和粵劇學院成為學員，現在還開始學習當班主。廣哥是名伶之後，父親是粵劇紅伶呂玉郎，資歷深、輩份高，很適合當課程主任。我很感謝廣哥為學院作了很大的貢獻，盡力、著緊、愛護學員，視作自己孩子一樣照顧和教導。學院在革新和廣哥領導下，產生很大的培訓效果。

還有一個重要的策略，就是將粵劇學院和新秀計劃結合，在學院畢業的學員，可以投考新秀計劃。當然我們也接受其他坊間老師教出來的學生，銜接整個市場。新秀計劃的重心是長劇，讓他們有機會認識和學習，積累一定數目的長劇演出經驗，才會有信心在外接其他劇團的演出。油麻地戲院場地伙伴計劃本身是一個大平台，吸納四方八面的年輕新秀，同時粵劇學院在八和的規劃下，也從小訓練了一批學員，加入新秀計劃，這類新秀演員的數目達三分之一。可以說，八和粵劇學院與新秀伙伴計劃，是過去十年非常重要的改革，對於今天粵劇界能出現一批年輕演員，有直接的因果關係。接下來，我們希望針對一部分精英學員，為粵劇界打造一些「偶像級」人物；籌集資源物力，或者由政府牽頭資助，製作一些具代表性的大型劇作，帶動整個業界翻向更高的層次。

1.11　建立良好溝通

過去十年，與回歸之前相比，粵劇界更受到政府的重視，政府與八和的溝通十分良好，

不但流暢，而且非常信任，在很多重要日子，政府現在都會邀請八和代表業界出席或表演。為了加強八和的公信力與透明度，我在 1992 年開始建立匯報的制度，這也是改革和推動八和會務的重要方向。過去一段很長日子，八和會務都是「內向」的，主要由理事會處理完就是，其他會員不知道，也不容易參與和提意見。聘請總幹事，正是希望改善八和的整體行政能力，提升會務質素與效率。要增加透明度，對內是建立匯報制度，對外是重新設計網站，希望為八和塑造公開而專業的新觀感、新形象。

八和給公眾的印象始終是比較老派和落後，我當時希望帶來一種新的感覺。藉著申請活化北九裁計劃，我們亦推展了一些革新舊形象的工作。當今社會資訊科技發達，社交媒體大行其道，要和公眾，特別是年輕人「連結」上，一定要在這方面改革。當時我想到可以從標誌（Logo）開始，於是邀請著名設計師陳幼堅為八和設計新標誌，藉此展示八和求新、求變、求發展的心志與方向，更好地團結內外。陳先生是我的朋友，我打了人情牌，他亦收取「友情價」，雖然這對於八和仍然有一定財政壓力。現在想來也很有趣，當時我種種提議，沒有很大的反對聲音。或者大家不願意投入太多時間心力，既然我肯奔走，他們當然也樂見其成，而且我深信大家心底裡都希望八和進步，良好發展。我當時很希望為八和建立新形象，不但網站，甚至連用的紙張和其他物品，都用上新標誌。

一直以來，八和的財政狀況都有不小壓力。當年籌款不容易，至於戲迷的捐贈，最多

也只是在「師傅誕」演出時支持一下「買檯」，但金額也不會很多。當時我努力為八和尋找經費、籌款、物色有心人捐獻，在會內應該也是效果比較明顯的一人。可能我的知名度較高，「人情牌」多一些而且肯用，所以籌款相對容易一些，我記得第一年我籌到了超過 100 萬，過去慣常大約是 40 多萬。我做事又有一股蠻勁，一是不做，一做就希望做到最好，所以為八和籌款，我是比其他人貢獻多一些。這裡不妨舉一個近期的例子：疫情肆虐，三年來業界收入大減，八和正為財務擔憂，幸好這時又收到一筆 400 多萬的捐款，是我一位老戲迷的遺產。這位戲迷在遺囑列明將這筆款項捐給八和，並指定我為執行人，我很感激她，也為八和在困難時得到這「及時雨」吁一口氣。

1.12　西九龍文化區・戲曲中心

另一個重要的演出場所是西九戲曲中心。眾所周知，回歸後，香港政府希望更積極提倡藝術文化，要打造西九文化區。這本來是一件大好事，也應該大大有利香港粵劇發展的，可是在第一次規劃時，政府竟然沒有考慮粵劇，我當時自然大力反對，甚至可以說是暴跳如雷。為粵劇發聲和爭取，是我的責任、本份和使命，我當然「去盡」。後來因為「單一招標」的事件，整個西九規劃在社會的強大聲音中推倒重來。到第二次規劃時，政府邀請我一起商量，粵劇成為其中一份子，終於造成了西九戲曲中心的出現。我當時在會議上提出很多要求，交通好，而且要快，因為粵劇業界欠缺優秀演出場地，政府反應也很正面，對於我們的要求都願意配合，所以大家現在看到的戲曲

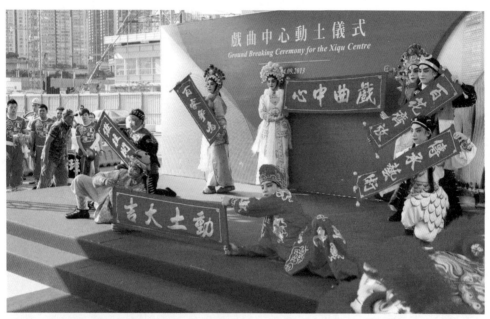

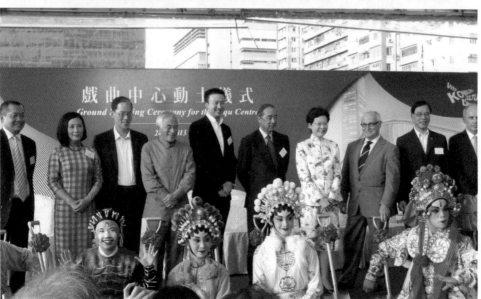

中心，既接近地鐵站，也是眾多建築物中第一個啟用的。當時我們還特意與建築公司職員一起到新光戲院、其他劇場及戲棚考察，讓他們知道粵劇演出的運作和需要，確保西九戲曲中心的質素。

戲曲中心建成之後，又生出另一波折，那就是聘請藝術總監一事。本來，政府很早已表示會為戲曲中心設立藝術總監職位，甚至寫了在立法會的會議文件上。我對戲曲中心很有憧憬，期望它可以建立種種制度，解決粵劇界青黃不接、缺乏劇本，甚至與內地粵劇界交流與緊密合作等問題。總之，我期望帶領粵劇界在往後二、三十年，走出更康莊的道路。藝術總監的事，結果卻令我很失望，政府最後竟然聘請一位外國人當藝術總監，大家都明白，這位外國人雖然有他自己可觀的藝術資歷，但不是我們戲行中人，對粵劇可說全沒有認識，肯定不是協助甚至帶領香港粵劇發展的理想人選。我向政府多次表達不滿，最後仍然改變不了結果。到現在，我仍然認為西九戲曲中心欠缺一位真正認識粵劇的藝術總監。

現在，粵劇界仍然是「各有各做」的多，處處受到財政和資源的牽制，不容易產生優秀的劇目和製作。我理想中的安排是政府利用戲曲中心，投入資源，集中製作一些大規模、可以代表香港、高水平、既能長期演出，又可以出外交流的當代粵劇，可惜政府及後來成立的西九管理局一直都不同意。

到了開幕的安排，本來西九的管理層聯絡了我們，由八和擔任開幕典禮的演出，後來臨時改變了，也沒有跟我商量。當時我認為西九管理層的做法很不尊重八和，更不尊重業界，所以我又向他們強烈反映。事實上，西九戲曲中心的興建過程，八和一直都有參與和提供意見，我還記得在動土儀式時，甚至帶著八和粵劇學院的學員一起出席。我認為西九戲曲中心的開幕，西九管理層必須尊重粵劇業界，八和是業界的代表，不能缺席。對於這件事，我鍥而不捨，感覺到道理在我們，努力爭取。後來，西九管理層也接受，於是邀請八和作「開台」演出，進行了許多新舞台正式演戲前的傳統儀式，再由八和跨年度演出七天，之後才正式開幕演出。現在重看，好像有點孩子氣，但為了會館的利益，我一定爭取到底。

1.13　政府的信任

擔任主席多年，我感到欣慰的是漸漸得到各方面的信任。現在重要的活動，政府都會找八和負責，覺得由八和去做就可以放心了。事實上，有些會員的劇團不明白，不知道這是八和為粵劇界在整個香港演藝界建立形象和專業公信力，同時也要賺取經費。過去數十年，政府認為八和是一個組織散漫的行會，處事保守因循，因此沒有信心將一些大型的演出或合作計劃交予八和。我在任內努力建立八和的專業形象，隨著工作成績和透明度的轉變，八和的形象也在「油麻地戲院場地伙伴計劃」之後大大提升，大家感到八和的管理進步了許多。

政府和公眾對「油麻地戲院場地伙伴計劃」的評價很好。事實上，這個計劃推行十年以來，由六位藝術總監授戲傳藝，前後演出 130 多齣長劇，對培訓新秀和傳承推廣粵劇很有成效。計劃不只對公眾人士演出，也會與旅發局合作，安排旅客欣賞；又設地區公眾場和學生專場等，對於政府來說，這些都是以往難以想像的事。我本身長期從事社會活動，也是政協委員，或許有助建立政府對八和的信任。的確，政府在近年也實在和八和「有商有量」，甚至在處理一些重要，或者較困難的事情時表現高度的信任，最明顯的例子，就是最近一次疫情期間對業界的資助金分發安排。

新冠疫情期間，大家都想著如何對粵劇界予以支援，當時政府主動邀請我，談怎樣跟八和合作處理。在香港眾多不同的藝術團體或範疇中，粵劇界是最先與政府商討，也是最先向從業員派發政府資助金的文化藝術界別，效率很高。當時更有一些有趣情況：因為粵劇界很快已取得政府向從業員的補貼，而在話劇界還有些意見認為不公平，我特別邀請他們的代表人物來開會，向他們解釋我們粵劇界的做法和計算方法，這些資料都公開而系統合理，所以政府和其他界別都很容易明白，而且很快接受。

這件事是一個很好的例子，說明八和作為粵劇界的領導組織，有資料、有數據，遇有需要為界別向外爭取、闡述、表達、協作等時候，可以發生巨大的作用。其他藝術界別正因為缺乏這樣的綜合行會組織，不同藝團多各自為政，俗語說「各有各做」，不容易團結，遇有事情，也不易找到有公信力的對口單位，所以產生不少困難。八

和在粵劇界的獨特地位與重要性，在此事上表露無遺。後來我向政府爭取業界免費檢測，只要能證明是為了演出就可豁免，大大減小了從業員在當時「開工」的成本，後來其他藝團也同樣受惠，有些人還向我道謝呢！經過這些事，更讓我相信要做好八和，予人專業、有承擔、有行政能力和公開透明的領導形象，是多麼重要。

我一直本著「樂於溝通，而溝通有道」的宗旨，和不同團體組織，特別是政府建立合作關係。可以說，這些年來，八和已成功和政府建立了互相信任、互相合作的伙伴關係，這在數十年的八和歷史上，是黃金時代。

1.14　拯救神功戲

2020 年 1 月開始，新冠病毒肆虐香港，政府關閉演出場地，所有粵劇演出停止，神功戲自然也停了下來。到了 2021 年 3 月，疫情緩和，粵劇界全人均認為只要做好防疫措施，重開神功戲應該不會有太大的影響。隨著新市鎮的發展，加上新一代的宗教觀念漸漸淡薄，神功戲的場數已逐步減少。疫情停演太久，如果大量演出人員和搭棚工人為生計而永久轉行，神功戲這個習俗也可能中斷。我在 3 月 18 日向當時的行政長官林鄭月娥女士發出公開信《搶救世界級非物質文化遺產　挽救傳統粵劇（「神功戲」演出）中斷的危機》，促請政府即時恢復接受及處理「臨時公眾娛樂場所牌照」的申請，借出場地供搭建戲棚之用。我還出席電台節目，說明為何要搶救神功戲的寶

汪明荃出席在疫情期間最早重開的大澳侯王誕神功戲

貴傳統。政府迅速在 4 月 1 日回覆，只要主辦單位能夠依循政府的防疫要求，便可申請相關牌照，恢復演出神功戲。我立即將政府的回覆，通知所有主辦神功戲的地方主會。雖然在 2021 年只有少量的神功戲復辦（原因是本地經濟不景，難於籌款；過往靠海外親友捐助，而疫情影響全世界，導致捐助大大減少），但對維持神功戲的傳統已經非常有幫助！ 2023 年今日，神功戲演出已慢慢復常，希望社會大眾會更加重視和維護這個傳統。

1.15　推廣八和形象

危中有機，如何化危為機，這一次疫情也是一個很好的經驗。三年疫情，演出場地封閉，觀眾不容易進入劇院，對粵劇界造成很大影響，許多從業員都沒有收入，生計困難。當時八和與政府商量，最後得到一筆資助，我們便用來製作網上的「八和頻道」，一方面令八和子弟繼續「有工開」，得到一些收入；另一方面也乘機借助這些資源，為粵劇演出留下了一堆珍貴的網上示範與教材。

47 集網上短片，我是監製，雖然從沒有在鏡頭前亮相和演出，但 17 天製作期，我每天都坐在劇院，擔任總指揮的工作，要求製作質素高，瞻前顧後，比上班更吃力；也害怕監製工作處理得不公平，要防止中間一些混水摸魚的事發生。始終參與的人很多，運用的是公帑，我們如果不好好把關，既對不起會員，也難以向政府及公眾交代。這一系列的網上影片能製作成功，得賴行內大家的同心合力，但過程仍然出現困難，最簡單如演出場地，在疫情下，根本大部分都封場。最後因為我之前在理工大學當過駐校藝術家，有合作經驗及關係，商量後，他們給予特別的通融，可以在賽馬會綜藝館拍攝，即是現在大家在短片內見到的美麗場地。

整個拍攝牽涉數百人，協調分工、維持公平性等，花去許多人的心力。可是我知道這是因為疫情下，政府撥出資源，加上粵劇行內都停了演出，大家才有空檔走在一起，

這種時機千載難逢，八和要領導粵劇界完成。這套網上製作，不但紓緩了八和子弟生計問題，更是推廣和承傳本地粵劇的重要契機。資訊科技發達，善用網絡世界的威力，才可將粵劇傳得更寬更遠，也與年輕一代走得更近。如何既保持傳統的優秀，又接合時代的發展，一直是對粵劇界的考驗，也是對八和及身為主席的我的考驗！

這次八和頻道的製作，我要多謝很多人士，他們為了業界和粵劇的傳承，花費不少心力和情感，辛酸不足為外人道。現在重看，卻覺得十分值得，數百人共同完成這樣的一次製作，如果不是疫情的客觀形勢，再加上我們業界的努力，根本不可能造就。機緣巧合，可一；要可再，絕不容易。現在成功完成了，我既感欣慰，但仍難忘記當時的困難和艱苦。藉著這次製作八和頻道，我們也乘機更新和優化八和的網頁。八和網頁早在多年前已經製作，但表現的方法是傳統保守的。八和作為粵劇界的領頭力量，我們希望任何人士如果想在網絡搜尋學習粵劇的影片，首先想到問道於八和，而且很容易就能找到我們的網上影音教材。

除了網頁，我們也設計了一些紀念品。最初我希望八和形象整齊，我們從事粵劇演出，講究在台上「亮相」、眉目「明淨爽朗」，所以覺得可以在形象、隊形、陣容等方面多下些工夫，讓公眾看到八和不斷與時並進，專業有質素的印象，減少「圍內自己人」的感覺。我要求理事會有制服，外出有團衣、團帽等。外出交流的經驗，讓我們明白也需要一些紀念品作小禮物，所以便陸續製作一些杯子、毛巾、環保袋等，既作交流

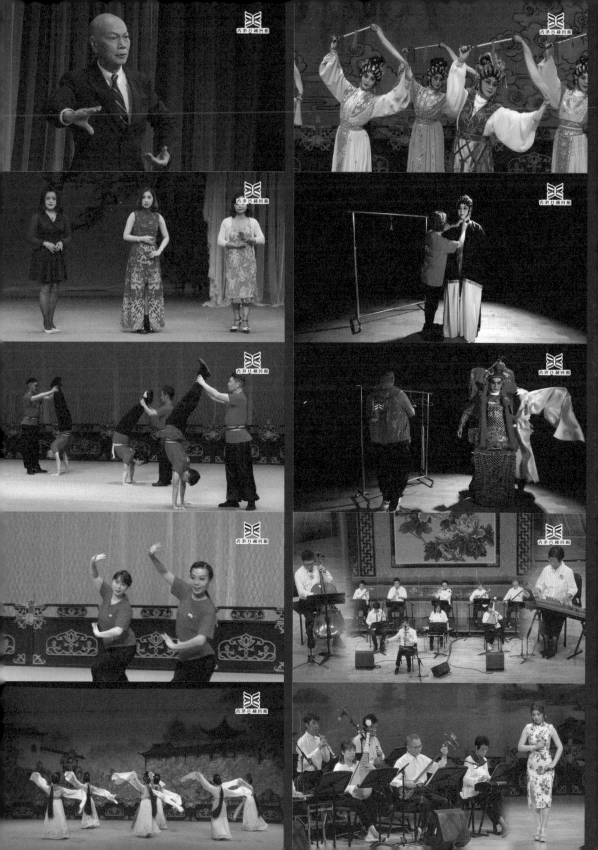

紀念品，也有推廣宣傳之用，而且更能增強會員及理事們的歸屬感。這些紀念品既可在三聯書店等大書店購買，同時放在網上售賣。這既配合時代，回應時代的發展，也把八和形象推廣得更寬更遠，不受地域空間的限制，即使是遠在外地的粵劇戲迷，也可以訂購和擁有。有些紀念品也特別賦予一些意義，例如當中有一個碗，既實用，亦象徵了以前大家在戲班食「大碗飯」，自備一隻碗，「有飯一起吃」，戲班和八和子弟為口奔馳、同甘共苦與團結互助的精神。

我非常重視為八和的工作留下文字記錄，總幹事岑金倩小姐中文系出身，具備很好的文字能力，在出版方面很有經驗，許多專家學者和行內資深人士又願意相助，所以過去數年，我們出版了很多書籍和冊子，不過多數都是內部派發或轉贈。

1.16　展望將來

八和的新秀計劃已逐步邁向完整，切合業界所需，幫助長遠的發展與傳承。計劃的開初，我們當然希望吸納多些有質素的新秀演員，從「量」壯大年輕粵劇演員的隊伍和陣容；不單演員，其他部門的人才也要培育。這是關係到整個業界的實力和能量，讓多些人聚在一起，由資深老倌直接指導，製造「踏台板」的機會，粵劇在這種推動下，才會蓬勃、熱鬧。現在計劃進行了多年，同樣要在「質」的方面講究，主要策略是為粵劇界「造星」，培育一些有叫座力的新偶像。一方面，只有這樣才會吸納更多觀眾；

另一方面，事實上，現在具代表性的老倌年紀已經不輕，要令香港以外的人知道香港粵劇界一些新名字，才容易把香港粵劇推出去。

女文武生是香港粵劇的特色，新秀演員當中也有不少女文武生，如文華、關凱珊、文軒、黃可柔、柳御風等。新秀計劃也傳承了「打戲」，培訓了新一代的武生和武旦；羅家英和我開山的《穆桂英大破洪州》是「打戲」傳承的好例子，不單是人的傳承，也是戲的傳承。十年的鋪排，我們在宣傳上多了許多方法和策略，挑選了數位演得最多、最投入，也極有潛質的新秀，大力催谷宣傳，為他（她）們打造新形象。現在看效果相當不錯，不但觀眾喜愛，其他班政也漸漸留意和欣賞，禮聘請他們落班。

我為了讓年輕演員吸收不同劇種的長處和特色，經常安排他們外出考察交流、參觀學習，當中也花費不少工夫。例如安排與杭州的「浙江小百花越劇團」交流，為了讓會員和一些資深演員更有信心，我自己先親自去了一次。其後由「小百花」開始，每年去不同地方，曾到過四川、杭州、上海、北京和台灣等地，廣州差不多隔年都去，其中一次與吳興國先生的「當代傳奇劇場」交流，剛巧他們參與北京的演出，我們就到北京觀看，然後再到台北交流學習。年輕演員能夠從中開闊眼界，看看其他地方劇種的場地與舞台、演出與運作模式，這些對他們都有很大的提升作用。

另一種推廣粵劇的方法是多辦一些展覽，讓多些人士接觸、了解和認識粵劇，這也是

近年八和推廣形象的重要舉措，例如在赤鱲角機場舉行了為期三年的展覽。最大規模和有影響力的，應該要數在銅鑼灣時代廣場的一次，為期兩星期，除了各式各樣的佈置和展品，還安排錄像播放，甚至有演員親身到場演出折子戲，在人流如鯽的鬧市中，吸引了很多途人和遊客觀賞，展覽相當成功，令人難忘。其次我們還參加香港書展，舉行展覽和講座；又嘗試與《香港地方志》合作，在交易廣場舉行展覽；甚至在境外，也曾接受文聯邀請，在北京嘗試做展覽，於廣東省以外推動香港粵劇。

戲曲是我的興趣，不同劇種我都喜歡觀看；我熱愛演出，說句笑話：如果不許我演出，我就不當這主席了。我是八和有史以來任期最長的一位主席，一直沒有忘記服務業界的初心，只希望盡心盡力，靈活應變，爭取時機，為同業據理力爭。想到多年來我為八和爭取到的，既感開心，也有些意外。許多人都說我是香港粵劇的代言人，金紫荊章對我的評語是「對傳統演藝的推動和貢獻」。這是我的光榮，但同時我也知道這是一種責任。

往前看，我很希望為八和找到一個永遠會址。此外，現在的西九戲曲中心有點名不副實，希望政府可以撥出更多地方支持粵劇。多少年來，人事問題始終有令我氣餒的時候，雖然我自問盡心盡力，但仍不是人人認同我，有些更說我霸道。坦白說，我的專業是演藝事業，在影視圈，我的成就在幕前；可是在粵劇界，我雖有演出，但不少的心力和貢獻，都在行政、保存和推動。

現在粵劇界仍然面對很多問題，當中很重要的是欠缺好劇本，八和舉辦「粵劇編劇課程」，參加學員不少，而且來自不同的背景。我覺得這方面可以借助大學的力量，於是與香港大學教育學院合作，編成香港第一本教科書式的《粵劇編劇基礎教程》，希望對提升香港粵劇劇本質素有幫助。此外，現在行內多了很多新演員，但他們怎樣在藝術造詣上提升，我們這輩伶人非常重視。科技可以是某種故事的形式，但不是全部，更不會代替舞台上的演出。年輕演員太忙，不肯學傳統戲，但我對他們寄以厚望，很愛護他們，所以閒時會相約一起看不同的舞台演出，希望他們能提升進步。我會為他們寫推薦信，遇到一些缺乏資源的年輕演員，我也不介意借用或送上自己的戲服，希望他們珍惜機會，努力修為，成為優秀粵劇演員。事實上，如果說現在是粵劇的轉折摸索期，那麼傳承在「量」方面，已經有很不錯的成果。將來粵劇怎樣走，這一代粵劇演員的藝術價值觀和技藝水平是至為重要的，希望他們有保留傳統的看法和使命，在穩定了收入生計的同時，承接傳統，開啟新途。隨著社會發展，不少行業結構也變得多元豐富，粵劇自也不例外。我寄望八和也在這時代轉變中，慢慢走上更專業、更高效能、更具凝聚力量的道路。

總幹事的視角

主觀鏡二

岑金倩

1
香港八和會館

C.A.A.H.K.

老店

1.1　引言　第一屆「油麻地戲院場地伙伴計劃」面試

2011 年 6 月 16 日，這是我在香港八和會館上班的第一個工作天，也是第一屆「油麻地戲院場地伙伴計劃」的面試日。讓我先介紹自己：岑金倩，這是我首天到職香港八和會館（以後簡稱「八和」），出任總幹事。曾在多個文化藝術機構及團體工作的我，毅然加入八和，就是為了「油麻地戲院場地伙伴計劃」這個項目。當時的香港文化藝術圈，已有很多不同藝術界別的表演團體；當中有政府長期資助的大團（如香港話劇團、香港管弦樂團、香港中樂團等），也有由香港藝術發展局資助的各式各樣中小型團體。八和申請「油麻地戲院場地伙伴計劃」，等同建立一個全新的表演藝術團體，我就是為了這個挑戰而加入八和！

還記得當日只有我和我的拍檔（前任八和總幹事）[1] 兩人應試，我們坐在一張長枱的一邊，對面坐著超過十位面試官，當中包括「場地伙伴計劃委員會」的主席和委員、政府康文署的高官、管理不同場地的大小官員等。面試的氣氛頗為嚴肅，在我的拍檔介紹八和的計劃後，主考人員問了幾個問題，拍檔逐一解答。最後主考官問我們還有補充嗎？初生之犢的我，在全體主考人員面前，不亢不卑地回答：「八和的最大資產是它的品牌，我們會藉著這個計劃將八和的品牌進一步發展！」現在回想起來，不明白何來的勇氣，在一群比我資歷深厚的文化藝術界前輩面前誇下海口，說要提升八和的品牌。

「場地伙伴計劃」是政府為轄下的表演場地，配對不同的表演藝術團體，希望兩者能夠擦出火花，達至雙贏的效果。表演團體得以在固定的場地安心製作節目，場地亦憑藉藝團的留駐，性格變得更加鮮明[2]。政府在 2011 年推出第二輪「場地伙伴計劃」，油麻地戲院首次被包括在計劃以內，供有興趣的藝團申請留駐。計劃為藝團提供的條件頗為優厚，以油麻地戲院為例，除了每年可使用戲院 180 日外，

還提供一筆頗為可觀的製作費。

粵劇界的一班老倌,記掛著他們年輕時(上世紀中葉)在啟德遊樂場和荔園的演出機會。那是他們修練粵劇這門表演藝術的成長期,由拉扯、梅香、二式、三花、小生、二花……,邊演邊學。這兩個為一家大小提供歡樂的遊樂場,當中的劇院原來是年輕粵劇演員的木人巷,他們在這裡學習、成長,由小角色開始,一步一步向著正主(文武生和正印花旦)位置邁進。芳艷芬女士唯一的女徒弟余蕙芬女士親口告訴我,在拜師以後,師父比較忙,因此安排她到荔園當第三花旦,慢慢學習演出粵劇。羅家英先生也經常提起他在啟德遊樂場演出的情景,在許多年以後,他更帶著一班跟他學粵劇的徒弟們,到荔園遊樂場演出。當日在兩個遊樂場成長的一群粵劇新演員,到了 21 世紀已是受人景仰的大老倌。「師父將粵劇傳授給我,我也有責任將這門藝術傳授予下一代!」這大概是每一位大老倌的心底話。因此,八和理事會的一群大老倌理事,在當時粵劇青黃不接的境況下,決定要培育新一代接班人。粵劇界一直游說政府,將油麻地戲院改裝為粵劇表演場地,政府終於接納了業界的意見,開展改裝工程 [3],在 2011 年竣工,最後更將這間戲院納入「場地伙伴計劃」。八和想培訓新人,政府想為油麻地戲院尋找伙伴,於是八和理事會便有了申請「油麻地戲院場地伙伴計劃」的決定。

幾個月以後,八和接獲計劃成功申請的好消息!由那天起,我與八和主席汪明荃博士合作無間,在她的指導和理事會的支持下,為八和展開一連串改革,手起刀落,過程中嘗透甜酸苦辣。汪明荃主席,舞台上飾演穆桂英;台下在八和辦公室的她,是時裝版的穆桂英,同樣的勇敢、精明、果斷,帶領我們一群同事,在理事會的全力支持下,為八和、為香港粵劇展開了新的篇章,成功領導八和「華麗轉身」,將一個傳統品牌全面革新,成為一個站在時代前端,代表香港文化藝術的亮麗品牌!

美國行銷協會（American Marketing Association）對品牌的定義是：*A brand is a name, term, design, symbol, or any other feature that identifies one sellers' good or service as distinct from those of other sellers*（品牌是貨品或服務的名字、稱謂、設計、代表符號或其他特質，能讓顧客在芸芸的同類貨品或服務中，輕易分辨到貨物或服務的提供者。）

如何才是成功的品牌？

成功的品牌，讓顧客容易透過其名字、稱謂、設計、代表符號或其他特質等，辨析其產品或服務。顧客對品牌旗下的產品或服務，心理上已產生認同的好感，進而建立長久及忠誠的銷售關係。在品牌企業遇上危機時，品牌的擁護者（忠粉：忠心的粉絲［Fans］）甚至願意立即跳出來，支持品牌或幫忙其說話。

1.2　粵劇品牌

戲曲是一門傳統的中國表演藝術，而粵劇是嶺南地區的地方戲曲，起源於佛山，流行於廣東、廣西一帶。上世紀初，廣州比較大型的戲班經常到香港、澳門演出，稱為省港大班，如「周豐年」、「人壽年」、「祝華年」等。上世紀 30 年代開始，有不少老倌在香港建立由自己擔演的戲班，如薛覺先的「覺先聲」、馬師曾的「太平劇團」等。

一些成立久遠、歷史悠久的商號，深得客人的喜好和信心，其聲名甚至傳遍其他地區，坊間尊稱它們為「老字號」[4]。而品牌是西方的商業管理概念，與中國商行的「老字號」有點相似，但後者並未發展成為一種嚴謹分工的商業運作。品牌最基本的組成部分，包括有人運作和經營的公司／組織（在粵劇而言是劇團、伶人的組織等）、該公司／組織會持續地生產／製作產品（包括有形和無形的產品，如粵劇演出、粵劇的研究、提供特定服務等）。

從品牌的角度探討粵劇，則粵劇所含蘊的範圍很廣，可以分為以下幾個類別：

班牌，即戲班：有固定演員和演出數量的粵劇表演團體，如「仙鳳鳴」（主要班底：任劍輝、白雪仙）、「頌新聲」（主要班底：林家聲、陳好逑）、「福陞」（主要班底：羅家英、汪明荃）、「鳴芝聲」（主要班底：蓋鳴暉、吳美英）等。

個別的名演員：從上世紀 80 至 90 年代開始，組織演出的方法變得更靈活，不同的投資者可以組合不同的老倌成班；而投資者可以是老倌本人，也可以是有興趣經營演出的人士。一個老倌可以參與不同班牌的演出，又可以自組班牌，因此一些有票房保證的老倌（如羅家英、阮兆輝、李龍、新劍郎等），本身也可以視作一個品牌。

行會組織：如「香港八和會館」是粵劇台前幕後從業員的專業機構，會不定期籌組粵劇演出、推廣活動和交流項目；「香港八和會館普福堂」是粵劇樂師的專業機構，也會不定期籌辦粵劇和粵曲音樂演出。

粵劇：中國戲曲包含 300 多個劇種，粵劇作為一個品牌，是指「粵」的地方劇種，兩廣（廣東、廣西）、兩個特區（香港、澳門）有很多劇團和相關組織，製作很多粵劇演出。

粵劇這個品牌，包括有形的產品（如粵劇演出、粵劇及伶人的形象及商標、粵劇音樂／服飾／舞台美術、以粵劇為對象的研究等）和無形的產品（如粵劇蘊含的藝術和文化價值等）。2009 年，粵劇被列入聯合國教科文組織的「人類非物質文化遺產代表作名錄」，從此更成為了世界級的品牌。目前，在全國 300 多個戲種中，只有崑劇、粵劇和京劇被列入該名錄。國家和特區政府均有責任，保育粵劇這一項寶貴的非物質文化遺產。

粵劇除了是一門傳統的表演藝術外，它還蘊

含了豐富的文化。文化是同一群體生活在特定的地區內，在日常生活中形成的共同習慣及共通點，例如語言、建築、飲食、藝術、服飾等。一群人及一個地區的文化體現，也會隨時代和人的共同行為而推衍，即文化是會演化的。粵劇文化，也可進一步細分為以下三類：

戲行文化：粵劇戲行獨有的說話／用語（如「食飽」，指表演出錯）、行為（如每天凡第一次碰上同業，無論幾點，都會以「早晨」作招呼語）、生活習慣（如經常光顧相同的某幾間餐廳／酒樓等）、價值觀（如尊師重道、排資論輩等）、師徒制、戲班模式／運作（如文武生擔班）等

粵劇展現的粵文化：演出用語言（「三及第」：文言、書面語、廣東話）、粵樂、廣東鑼鼓、美感、價值觀等。

粵劇展現的中華傳統文化：包括價值觀（如粵劇劇本所取材的故事，很多時會傳揚忠、孝、仁、義等儒家價值觀）及美學的接受與展現。

香港粵劇：在廣東、廣西、香港、澳門均有粵劇，香港粵劇作為一個品牌，是專指在香港運作及產生的粵劇組織和作品。香港粵劇是獨一無二的，它所包含的藝術內涵是獨特的，與內地粵劇不同（例如香港粵劇仍保留了演出時的靈活性，無論是演員的表演法、對白、唱腔都可以隨著表演者的需要，有個人風格的變化。內地的粵劇演出比較規範化，表演者演出時需跟隨設定好的曲譜和舞台動作等）。

要了解粵劇在香港的發展，就讓我們先看看香港本土粵劇的故事：

1930-1949：香港本土粵劇發展期

選擇以 1930 年開始說香港本土粵劇的故事，是因為油麻地戲院在 1930 年開幕，而它和香港本土粵劇在 21 世紀今天的發展，有著決定

性的關係。但回望上世紀，油麻地戲院與粵劇的因緣，卻是從淡淡然的相交開始。油麻地戲院是香港現存唯一在第二次世界大戰前落成的戲院，它對香港本土粵劇的發展，提供了兩條「線索」。

首先，在油麻地戲院放映的首部電影，是內地出品的黑白默片《俠盜一枝梅》；戲院營運一年後，開始放映有聲電影。在 1931 年上映的第一部有聲電影是同樣是國產片的《離奇血案》；有聲電影到 1934 年才成為主流。1934年 1 月，油麻地戲院的宣傳廣告，號稱戲院是「九龍藝術聲院之殿」[5]。上世紀 30 年代是香港本土粵劇的發展期，20 年代不少港澳大班的伶人，因內地戰雲密佈的關係，離國發展，有些到了東南亞一帶，有些則來了香港。30年代，粵劇是香港市民大眾的主流娛樂，三大省港班霸——太平劇團、覺先聲劇團、興中華劇團，在港爭雄競艷，熱鬧非常。與此同時，有聲電影在 30 年代中開始流行，國產電影、歐西電影在不同的戲院播放，也慢慢成為民間娛樂。當時有多少人想到，在幾個十年以後，隨著香港本土電影的大量生產，票價較相宜的戲曲電影大受歡迎，電影最終成為粵劇的一大競爭對手。

第二，在二戰日佔時期，油麻地戲院仍有粵劇演出。《華僑日報》在 1944 年 11 月 30 日及12 月 1 日，刊登了油麻地戲院上演粵劇的廣告，分別由中華劇團和金星劇團上演《五福臨門》和《茶樓笑史》。雖然在二戰期間，有不少伶人離開香港，返回內地或到越南演出，但粵劇仍是上世紀 40 年代香港的主要娛樂。

在上世紀 30 至 40 年代，粵劇「五大流派」的始創名伶，均在香港粉墨登場。其實早在上世紀 20 年代，省港班已經常在香港上演粵劇。「香港由廣州戲班公司興建的多間戲院，20 年代，每日均有戲班上演。演出的猛班有：周豐年、人壽年、祝華年、寰球樂、樂其樂、詠太平、國豐年、頌太平、樂同春。」[6] 有一些廣州的實業公司也經營戲班，這些公司兼營

省港業務，較容易安排其屬下的省港班來港。因此，省港戲班和名伶經常穿梭粵、港兩地演出。當時的大戲班公司有寶昌公司，在廣州經營周豐年、人壽年班牌，亦同時在港經營和平戲院和高陞戲院；宏順公司，開辦祝華年班牌，同時在港經營九如坊新戲院；太安公司，開辦寰球樂、樂其樂等班牌，同時在港經營太平戲院[7]。當時省港大班的名劇有：周豐年（主要演員：白駒榮、千里駒、靚少華、李少帆、靚新華）的《再生緣》、《風流天子》；祝華年（主要演員：靚元亨、揚州安、金山炳、蛇仔利）的《海盜名流》、《呂布窺妝》；人壽年（主要演員：肖麗湘、風情杞、東生）的《六月飛霜》、《清官憐節婦》等。

1931年「九一八事變」，日本侵華，形勢開始緊張；1932年，東三省全面淪陷、上海爆發「一二八事變」、偽滿州國成立；1938年10月，廣州淪陷後，大量粵劇人才湧到香港、澳門、廣西、越南等地。因此，30年代中末，香港的粵劇演出繁多。以1938至1941年為

例，粵劇「五大流派：薛、馬、桂、白[8]、廖」的五位宗師均在香港。薛覺先的覺先聲劇團、馬師曾的太平劇團、白玉堂的興中華劇團屬巨型班；桂名揚和廖俠懷的冠華劇團和勝利年劇團，與其他紅伶領軍的劇團[9]，也先後在香港的大小舞台施展渾身解數。當中，「『薛馬爭雄』更是粵劇史上光輝燦爛的一頁，薛覺先和馬師曾的劇團，在良性競爭下，嘗試不同的演出方法、唱腔、音樂、服飾、化妝，例如將北派京劇的武打功架引入粵劇，在音樂伴奏加入西洋樂器等。兩個班子均重視劇本創作，更引入不同的舞台嘗試，大大豐富了粵劇的內涵。」[10] 五大流派的盛行，令五位名伶成為後學者的學習對象，也有些大老倌收徒教授，於是在香港本土成長的一群粵劇演員慢慢學習，羽翼漸豐。

1950-1969：香港本土粵劇黃金期

內戰結束，中華人民共和國在1949年成立，不少伶人留港，亦有部分重要人物（如薛覺先、

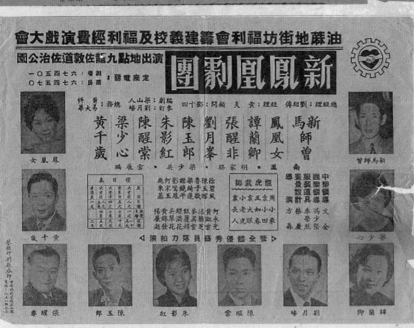

❶ 1976 年 4 月 20 日金寶石劇團演出，參演名單：文千歲、李香琴、袁立祥、伍瑞華、李艷珠、陳醒棠、凌惠敏、彭海峰、周麗兒、任劍聲。❷ 五王劇團於樂宮戲院演出，新馬師曾、鄧碧雲、梁醒波、靚次伯、譚蘭卿、任冰兒、陳錦棠主演。❸ 家寶劇團於灣仔修頓足球場演出，參演名單：林家聲、李寶瑩、梁寶珠、靚次伯、梁醒波、梁漢威、陳醒棠、胡昆洪、任冰兒、文千歲。❹ 新鳳凰劇團於佐敦道佐治公園演出，參演名單：新馬師曾、鳳凰女、譚蘭卿、張醒非、劉月峯、陳玉郎、朱影紅、陳醒棠、梁少心、黃千歲。❺ 新鳳凰劇團於長沙灣道球場大戲棚演出，參演名單：新馬師曾、鳳凰女、張醒非、朱影紅、陳醒棠、劉月峯、譚蘭卿、陳玉郎、梁少心、黃千歲。❻ 寶寶劇團於新舞台戲院演出，參演名單：陳寶珠、李寶瑩、新海泉、高麗、靚次伯、艷海棠、陳醒棠、袁立祥、任冰兒、文千歲。

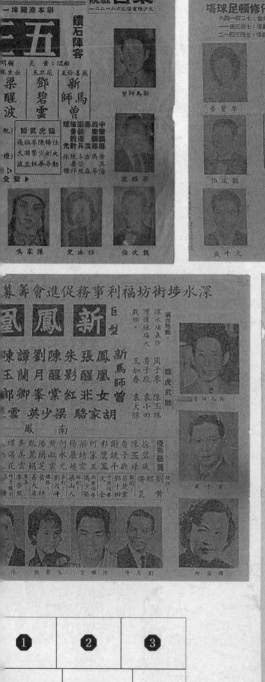

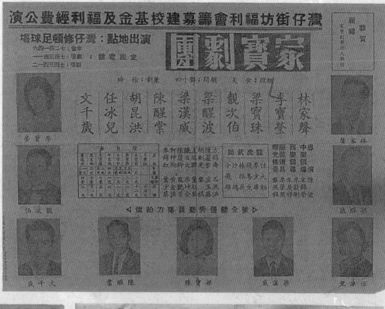

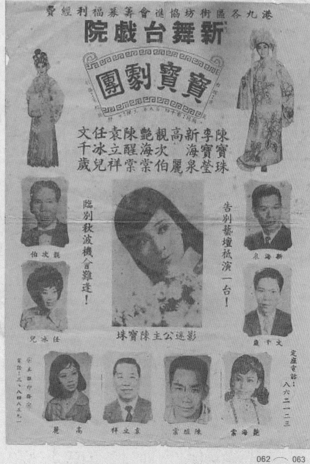

馬師曾、紅線女、羅品超等）決定回內地發展。留港的人才，加上本地成長的新一代伶人，紛紛成立自己的班牌，有些戲班還有自己的創作班底（編劇、音樂家等），誠然是香港本土粵劇的黃金年代。這時期的名伶多如天上星星，當然星星的光暗度各有不同，堪稱繁星的包括：何非凡、麥炳榮、新馬師曾、芳艷芬、白雪仙、任劍輝、紅線女、余麗珍、鄧碧雲、吳君麗、鳳凰女、羅艷卿、羅劍郎、林家聲、陳好逑、羽佳、南紅、李香琴、秦小梨、祁筱英、盧海天、梁無相、石燕子、任冰兒等[11]。

除了以上傑出的表演者，這時期也出現了一大批編劇，他們是粵劇盛世不可或缺的組成部分。這段時間創作的粵劇劇本，一般有六至七場分場，題材除了傳統劇目，亦有取材自古典文學及西歐文學作品，以及神怪武打等通俗題材，可謂雅俗共賞。這一批編劇人才中，以唐滌生、李少芸為代表人物[12]。

這段編、演人才輩出的本土粵劇黃金年代，也孕育了新一代的伶人。當時的傳承以師徒制為主，如薛覺先有徒弟陳錦棠、林家聲等；麥炳榮有徒弟阮兆輝；任白有雛鳳一班徒弟；也有如早期廣州的「八和養成所」一類專門教授粵劇的組織，其中以名伶陳非儂創立的「非儂粵劇學院」為代表。陳非儂在 1949 年到港定居，於 1952 年開辦「非儂粵劇學院」，學員包括南紅、紅豆子、李寶瑩、吳君麗、祁筱英、吳仟峰、李龍、李鳳等。以上這批響噹噹的名字，日後也成為了香港粵劇的中流砥柱。

盛極而衰、否極泰來，似乎是人世間運作的硬道理。在香港本土粵劇發展如日方中的背後，也有其隱憂。不單是粵劇，各類型表演藝術面對電影這個新媒體的流行，也掀起了不同的改變。1950 年代，歐美電影百花齊放，除了黑白片，還推出了彩色片、寬銀幕片、立體片等，新鮮的娛樂體驗令觀眾踴躍嘗試。這時期香港電影的發展開始蓬勃，50 年代初由粵劇改編的電影大受歡迎，更遠銷至東南亞各地，越發流行。以 1952 年為例，當年製作的 162 部粵

1965 年 7 月 30 日，香港八和會館
第 11 屆理事會就職典禮。

語電影中，有 64 部為粵劇歌唱片[13]。

但是，當時當紅的伶人，需要其他影星遷就拍片的時間；也有個別伶人經常遲到、態度傲慢，引致吳楚帆發起「伶星分家」，以改善粵語片的質素，亦催生了吳楚帆、白燕、秦劍等開辦中聯影業公司，提倡拍攝高水平的現實粵語片。當時，香港製作的電影有電懋的國語片，及粵語片四大公司（新聯、中聯、光藝、華僑）的粵語片，蓬勃非常。1957 年，香港電影代表團由陸運濤領隊，參加東京舉行的第四屆亞洲電影節頒獎禮，林黛以《金蓮花》獲最佳女演員獎[14]，由此可證香港本土電影的發展已漸趨成熟。

1958 年，邵氏兄弟有限公司在香港成立，電影製作更加多元化，成為粵劇的主要競爭對手。當時，香港專映西片的戲院約有 20 間，

頭輪影院的票價為前座 1.5 元、後座 2.4 元、超等 3 元、特等 3.5 元；二輪影院及粵語影院則為 7 毫、1.2 元、1.7 元、2.4 元，與舞台粵劇最高的票價 6 元（中型班）和 12.8 元（大型班）相比，粵劇是非常昂貴的娛樂。50 至 60 年代，香港經濟尚未起飛，相對便宜的電影（尤其是開始大量湧現的粵劇電影），更容易吸引消費力不強的普羅大眾，粵劇的生存空間慢慢縮減。此外，西片、粵語片大受歡迎，很多戲院開始不接受粵劇排期，出現了粵劇團在市區的球場或公園搭建戲棚演出的情況。演出場地的供應量不足，開始成為粵劇發展的一大阻力。

1970-1989：香港本土粵劇式微期

上世紀 70 年代，香港經濟開始起飛，電視、電台的廣播不但免費，更引入了大量的西方流行文化，成為最普遍的大眾娛樂。免費電視台提供很多受市民大眾歡迎的娛樂節目，令粵劇流失了部分觀眾，也有不少粵劇從業員轉至電視台兼職，如梁醒波、鳳凰女、鄧碧雲、李香琴、關海山等。當時的班政家為了增加觀眾量，各出奇謀。例如在 1971 至 1975 年間，班主何少保首創「雙班制」，創造了票房連滿佳績，觀眾只要購買一張戲票，就可以一個晚上同時看到兩個戲班（大龍鳳、慶紅佳）的兩個劇目。

此外，港英政府亦於這時期興建大量的文娛、康樂設施，並成立了由公帑支持的專業表演團體，如香港話劇團、香港舞蹈團和香港中樂團，改變了香港的文化藝術生態。此時期政府資助的表演藝術，主要集中在高雅／精緻藝術，包括管弦樂、話劇、舞蹈等。粵劇一向靠社會大眾的支持而生存，但隨著演出場地萎縮、西方文化的普遍流行，由 70 年代末至 80 年代開始，粵劇的演出數量和影響力大大減低，演出場地越來越少，餘下的私人場地只有港島區的利舞臺、新光戲院；九龍則有荔園遊樂場的百麗殿、南昌戲院。除了少數受歡迎的大班外，很多粵劇從業員的生計都變得困難，

他們能夠捱過這段低落期，主要靠鄉間仍然流行的神功戲。神功戲除了是香港粵劇的特色外，也是粵劇能夠留傳下來的重要原因。

上世紀 80 年代，粵劇界有兩個戲班——雛鳳鳴、頌新聲，是人氣最旺盛的。雛鳳（以龍劍笙、梅雪詩為首）和林家聲（拍檔陳好逑、吳美英等）的演出影響深遠，有不少後期學習粵劇和入行的年輕人，也是慕他們的名而來的。1983 年，林家聲與當時得令的電視紅星汪明荃合演《天仙配》，成為娛樂圈的一時佳話。但是汪明荃未有即時投身粵劇界，直到 1988 年她和羅家英組成福陞粵劇團，才定期演出粵劇，在粵劇圈中漸露頭角。與此同時，本土成長的一代伶人，如羅家英、文千歲、梁漢威、阮兆輝、李龍、尤聲普、新劍郎、尹飛燕、南鳳、王超群等人，均在默默耕耘 15。此外，80 年代內地與香港的往來慢慢開通，紅線女隨同廣東粵劇院來港，一連兩晚於新光戲院演出「省港紅伶大會串」。此後，一些廣州伶人（如羅家寶）經常到港

演出，也有一些編劇合作，為香港的本土劇團或伶人編寫新劇。此時期的編劇人才雖不如 50 至 60 年代，但仍有一群編劇在默默耕耘 16，產生了一批代表作。

新人培訓方面，此時期雖然沒有長期的粵劇教育組織，但是民間也有一些自發的組織和有心人，為粵劇培訓了不少新血。第一個當然是以粵劇傳承為己任的八和，在 1979 年成立了八和粵劇學院，並於 1980 年開辦第一屆訓練班，首屆投考人數高達 700 多人，學院只招收了 163 人。在 1980 至 1985 年間，八和學院舉辦了三屆粵劇課程，畢業生包括廖國森、衛駿輝、蓋鳴暉、鄧美玲、莊婉仙、楚令欣、裴俊軒、藝青雲等。

第二個培訓組織，是同樣在 1980 年成立的漢風粵劇研究院，創辦人梁漢威曾為 80 年代的粵劇改革下了一番苦功。「文化大革命」後，內地首先推行粵劇唱腔改革和音樂改革，為粵曲唱腔創造了一條新路線。香港方面，漢風粵

1986 年，關海山主席率領香港八和會館參與「百萬行」，出席者有關海山、吳仟峰、林蛟、賴家聲、陳醒棠等。

劇研究院在繼承之上進行改革，除邀請女編劇家阮眉編寫了幾齣大型唱腔音樂劇，更為《李仙刺目》、《新梁祝》、《金槍岳家將》、《戊戌政變》等推行唱腔樂章化，並邀得內地著名編劇家及音樂家陳冠卿為編劇顧問[17]。漢風培訓的新人包括陳鴻進、張慕玲、梁煒康等。

除了由團體開辦的教育組織，也有個別老倌在中學開辦粵劇班。原來羅家英和李寶瑩是這方面的先鋒，他們早在 1974 年已經在嘉諾撒聖心書院開設韻軒粵劇組，教授中學生粵劇。1978 年左右，羅家英也在香港藝術中心[18]開辦粵劇班，及後結集粵劇班的學員組成韶英劇團，所培育的人才包括鄭詠梅、溫玉瑜、袁纓華、陳永光等。

1990-2008：香港本土粵劇迴轉期

上世紀 90 年代，本地土生土長的一代伶人成為了粵劇界的中流砥柱，他們各自組班，並探索自己的藝術路向。1997 年，香港回歸祖國，改變了廣大市民的身份認同，開始尋根及重視本土文化，對粵劇的興趣有所提升。新成立的特區政府更加重視傳統及本土文化，對粵劇的支持亦有所增加。為了更有效地協助發展粵劇，政府於 2004 年成立粵劇發展諮詢委員會，就推廣、保存、研究及發展粵劇提供意見；在 2005 年，政府進一步成立粵劇發展基金，資助粵劇研究、推廣和持續發展的計劃和活動。從此，坊間不少粵劇團得到基金的支持，催生了不少演出和新劇，更有新的劇團成立。除了粵劇發展基金，香港藝術發展局也為戲曲界（該局除了粵劇，也支持其他在香港發展的戲種，包括京崑、潮劇等）提供各類型的資助，其中包括對表演團體提供較長期的「三年資助」。此外，政府成立了「文化節目組」，主動採購及支持高質素的粵劇演出。粵劇演出變得蓬勃，也催生了不少新劇。此時期的活躍伶人，包括羅家英、文千歲、阮兆輝、梁漢威、吳仟峰、李龍、新劍郎、林錦堂、蓋鳴暉、衛駿輝、劉惠鳴、陳好逑、尹飛燕、吳美英、余蕙芬、

王超群、汪明荃、陳咏儀、鄧美玲等 [19]；而編劇人才則有阮眉、楊智深、阮兆輝、新劍郎、李明鏗、溫誌鵬、區文鳳、鄭國江等 [20]。

教育方面，八和粵劇學院於 1996 至 1998 年與香港中文大學校外進修學院，聯合主辦「粵劇培訓（初級、高級）證書課程」，畢業生包括文軒、靈音、唐宛瑩、陳澤蕾等。學院再於 1998 至 2004 年與香港演藝學院，聯合主辦「粵劇培訓證書課程（初級、中級、進修）」，畢業生包括文華、黃鈺華、喬靖藍、柳御風等。

千禧年後，政府、業界及學界積極推動編劇發展，除了透過資金及場地資助，鼓勵戲班演出新劇外，亦組織培訓課程、研討會及編劇比賽等活動。八和粵劇學院與香港大學中文教育研究中心，在 2008 年合辦粵劇編劇課程；香港藝術發展局亦於 2008 年舉辦「戲曲新編劇本指導及演出計劃」。

在千禧年代，粵劇界還有一件關於演出場地的大事。隨著利舞臺於 1991 年拆卸、百麗殿於 1994 年結業，香港粵劇只餘下最後一間民營劇場——新光戲院。1972 年新光戲院開幕，那時期內地班來港演出，大部分都是在新光戲院進行的；1988 年起，新光由香港聯藝有限公司管理。2003 年，樂山有限公司購入新光戲院及僑輝大廈商場，聯藝成功續約兩年。2005 年，業主欲收回物業改作商場，粵劇界以汪明荃和阮兆輝為首，為保留新光戲院四處奔走。最後汪明荃與業主羅守輝直接對話，痛陳新光對粵劇界的重要性，獲答允續約四年（至 2009 年）。當時為了籌募新光的裝修經費，中國戲曲發展中心、八和與聯藝合力籌辦籌款義演活動，成為文化藝術界的一時佳話。

2009- 現在：香港本土粵劇轉變期——新模式的摸索期

2009 年 9 月 30 日，粵、港、澳三地就聯合國教科文組織「人類非物質文化遺產代表作名錄」，共同為粵劇進行申報，並成功入選。粵

劇是香港首項表演藝術，被列為世界級的文化遺產，大大提升社會大眾對粵劇的關注。

2009 年，粵劇界還有兩件關於場地的大事件，第一件仍然是保衛新光戲院。這年新光租約期滿，經再次救亡後，業主答允再續約三年至2012 年頭，並表明以後不再續約。到了 2012 年，媒體再次廣泛報導新光戲院行將結業。八和主席汪明荃再次與政府商討粵劇場地及新光等問題，最後李居明宣佈得到當時特首梁振英的幫忙，成功續約新光四年 21。第二件大事，是八和申請將「北九龍裁判署」活化為「八和粵劇文化中心」的計劃落選。儘管如此，為了符合這次「活化歷史建築伙伴計劃」的要求，八和註冊成為慈善團體，為日後的大規模發展鋪路。

粵劇作為「人類非遺」，政府自然重視，投放了不少資源予各式各樣的發展計劃。粵劇發展基金在 2008 年推出「香港梨園新秀粵劇團」三年資助計劃，公開接受申請，香港青苗粵劇團（下稱「青苗」）連續兩度獲得資助。自2015 年，青苗更成為香港藝術發展局的年度資助團體，招聘了一批剛由香港演藝學院畢業的年輕演員（如藍天佑、鄭雅琪、王潔清、關凱珊、袁善婷等），協助他們適應由學院過渡至商業藝團的運作。但是，新一代演員的培訓方法跟以往的師徒制不同，他們大部分接受學院式（如八和粵劇學院、香港演藝學院等）訓練。學習粵劇時，這批後進的年齡普遍較大，練習基本功的時間相對比較短；對傳統粵劇的排場、例戲等的接觸也很少（由於觀眾對官話演出的古老戲較冷淡，因此大部分以商業運作為主的劇團，為了爭取票房收入，也較少選擇演出古老戲）。

粵劇演出場地方面，多個全新場地陸續投入服務。2011 年，油麻地戲院改裝工程竣工，2012 年開幕；2014 年，高山劇場新翼演藝廳開幕；2018 年底，萬眾期待的西九文化區戲曲中心開台，2019 年 1 月開幕。多個新場地為香港粵劇帶來了一片生機和朝氣，而粵劇界也明白要培育更多人才，配合整體發展。

2012 年，八和在粵劇發展基金的支持下，成功申請「油麻地戲院場地伙伴計劃」，開始「粵劇新秀演出系列」，大規模培訓新一代台前幕後的粵劇工作者。雖然在八和的培訓計劃中，前輩們（如羅家英、阮兆輝、新劍郎、李奇峰等）刻意向新秀們傳授古老戲，但新秀們對此興趣不一；再加上古老戲不是平時商業演出常演的劇目，因此新一代演員對排場戲、古老戲的認識，跟上一輩老倌已有很大的差別。此外，香港政府的優才計劃和香港演藝學院提供的表演藝術（粵劇）學位課程，吸引不少內地粵劇演員移居香港發展（如梁兆明、宋洪波、李秋元、藍天佑、王志良等），慢慢成為了本土粵劇市場的新力軍。

2022 年，「油麻地戲院場地伙伴計劃‧粵劇新秀演出系列」經過了十年的發展，不論是台前的演員，抑或幕後不同單位的工作人員〔如樂師、畫部（舞台佈景美術人員）、服裝人員、提場（舞台監督等）〕，也逐漸投入市場，劇壇多了一些新的班牌組合，也有一些班牌是由上個階段慢慢發展下來的 [22]。至於編劇人才，一批大老倌（如羅家英、新劍郎、阮兆輝等）如常創作。培訓方面，粵劇發展基金於 2016 年、八和於 2020 年，分別舉辦「新編粵劇創作比賽」，香港教育大學也舉辦了「香港粵劇編演新生代發展論壇 2021」，對催生新劇本和編劇人才有積極的作用 [23]。

新一代的粵劇發展，實有賴新一代演員的取向。由於新一代演員的培訓方式跟過往的老倌（師徒制）不同，粵劇以往的運作模式已開始有所變化。例如，自小在戲班打滾的老倌們，極度熟悉粵劇的排場和舞台運作，不用排戲，只需演出前「講戲」，已有了基本的默契，然後演出前在台上再走位，便可進行演出；而到了現代，則需要增加排戲時間。現時，新一代的演員均在摸索他們的發展方向，有一部分集中在傳統的基礎上創新，也有一部分比較傾向保持傳統的表演模式。究竟香港本土粵劇的發展將會是甚麼模樣，就要視乎新一代演員的選擇。

1.3　八和品牌

香港八和會館作為一個品牌，設有理事會，以公司集體管治[24]的模式，共同決定發展方向，而領導理事會的是一位主席和四位副主席。理事會聘用專責的工作人員，管理機構的日常運作。1953年2月9日，八和在香港政府公司註冊署正式註冊為「香港八和會館」（The Chinese Artists Association of Hong Kong），前身是1951年由香港粵劇界人士正式成立的「八和粵劇協會香港分會」[25]。八和在至今70年的運作中，曾製作不少大型演出，也曾為粵劇業界向政府爭取不同的權益。在2009年，八和更成功註冊成為慈善團體，以推廣粵劇和粵劇文化為己任。八和在香港已成為一個「老字號」，現代術語就是一個廣為社會大眾認同的品牌。

在這個改造品牌的故事開始時（第一輪「油麻地戲院場地伙伴計劃」的面試日子，即2011年6月），社會大眾對八和這個品牌已有了一些設想（心理認同）：

<u>正向</u>：八和是專業的粵劇從業員組織，代表了正統的粵劇藝術，出品優質的粵劇和粵劇演員。八和領導的粵劇界，關心社會和國家；遇上自然災害，八和紅伶必會義演籌款，救急扶危，有錢出錢、有力出力。

<u>其他</u>：八和所代表的粵劇，這種表演藝術／形式已過時，其表現手法和曲詞均非常難明。老一輩藝人，只願意教導自己的徒弟，不願意外傳技藝。八和及它所代表的粵劇界因循保守，不願意改變。八和的運作神秘，欠缺透明度。

八和功能的轉變——由內向型轉至外向型

八和這個品牌至今經營了70年，它的功能隨著其發展也有所轉變。八和在首次會員大會上，由主席新馬師曾宣告了四項宗旨：（一）聯絡感情，維護同人利益，改進戲劇藝術、

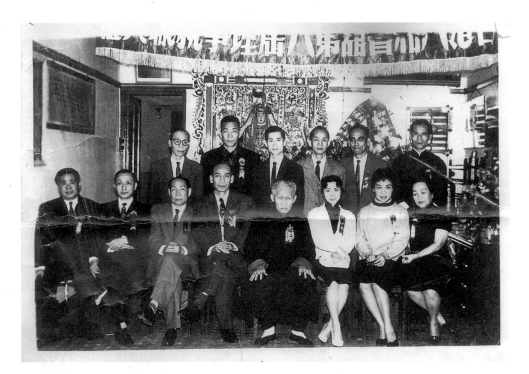

1960 年，香港八和會館第六屆理事會就職典禮，前排右起：陳皮梅、祈筱英、白雪仙、金山和、關德興、鄭炳光、麥炳榮、徐時；後排右起：華雲峰、黃滔、麥少康、林家聲、陳醒棠、萬里游。

編劇作曲，及深造戲劇學識，建立互相幫助精神；（二）介紹會員工作，推薦會員組辦之戲班生意；（三）舉辦戲劇學校及會員子弟學校；（四）救濟失業同人及舉辦同人福利事業。由以上四項宗旨可見，當時八和的最主要功能是保障粵劇從業員的利益，包括工作機會、戲班生意、會員子弟的教育、救濟失業的同行和同業的福利，也關注培訓新人和提升現職人員技藝。由 1953 至 2009 年，八和的功能一直是內向型的，即以服務會員和業界為主，其運作毋須對外公開，因此給

予市民大眾神秘和欠缺透明度的感覺。

直至 2008 年，政府推出「活化歷史建築伙伴計劃」，當時理事會的主席是汪明荃，理事李奇峰建議申請，將北九龍裁判法院活化成為「八和粵劇文化中心」，憧憬建立一座集表演、展覽、餐飲、藝術旅館、行政單位於一身的社區傳統藝術中心。最後，該項計劃由香港薩凡納藝術設計大學成功申請，但該校最終於2020 年 6 月停辦。後來，政府重新將北九龍裁判法院納入「活化歷史建築伙伴計劃」，公

開接受申請，惟現時尚未公佈獲選機構。八和雖然落選，但申請這項計劃卻成為了八和轉變的契機。為了滿足申請條件，八和於 2009 年正式註冊為慈善團體，宗旨是向公眾推廣粵劇及傳統中國文化。由服務會員和業界為主，轉為面向公眾的慈善機構，八和的工作重心開始有所調整。

當年汪明荃主席得知申請失敗後，曾一度於媒體訪問的鏡頭前激動流淚。塞翁失馬，焉知非福。八和雖然未能活化北九龍裁判法院，但在機緣巧合下，轉化成為慈善團體，迎來了新的發展機遇，也好像開始了活化八和的工程。還有另一段小因緣，當年申請「活化歷史建築伙伴計劃」時，八和辦公室的規模還是很小，只設有總幹事、秘書、會計及行政助理各一名。由於申請涉及大量行政、聯繫及撰寫計劃等工作，當時在總幹事丁羽的引薦下，我成為了該項申請計劃的項目負責人，與主席汪明荃和理事李奇峰緊密合作，埋下日後出任八和總幹事的伏線。如果沒有當年的「活化歷史建築伙伴計劃」，大家可能就沒有機會閱讀這本書，更不會成為我們的紙上朋友！粵劇戲行的保護神是華光師傅，「好在有華光師傅保佑！」是我工作時的口頭禪。「中國戲曲裡有一句老話，叫『戲不夠，神仙湊』，有時也會說『戲不夠，鬼神湊』。話的原意是指編劇到了某些情節發展或衝突矛盾，想不出如何處理或解決，就安排鬼神的出現。」[26] 回想當日八和申請落敗，原來冥冥中已安排有其他的發展！

八和品牌的產品

一個品牌需要吸引新的顧客，和留住固有的客人，才能繼續經營下去。以下試用一個生產和銷售循環，來顯示品牌永續經營的概念：

創作、生產、傳播、展示傳承、周邊產品、顧客消費參與 →資金回流→創作、生產、傳播、展示傳承、周邊產品、顧客消費參與

八和品牌已蘊含「粵劇演出，必屬佳品」的意

思，因此八和的產品必須保持「佳品」質素，不可讓一群忠誠的老主顧和新顧客失望。八和品牌的產品包括：粵劇演出（實體、網上版）、粵劇表現藝術家、劇本、編劇家、表演法、唱腔、流派、頭飾、化妝、服裝、課程、紀念品、文具、裝飾品等。

以上概括地介紹了粵劇過往的發展、八和品牌的基本概念和內涵，現在回到我們的品牌故事。故事從 2011 年 6 月 16 日開始，那時候粵劇的演出非常繁盛。根據香港藝術發展局出版的《香港藝術界年度調查報告摘要》，2011/12 年度進行了 1,129 個戲曲節目，達 1,510 場次，其中有 762 場是粵劇演出；接觸觀眾高達 104 萬人次 [27]。以一年 762 場粵劇計算，即平均每日有兩場粵劇演出。此外，戲曲的節目量遠比舞蹈、音樂為多；戲曲的觀眾人次也是眾多藝術類別（舞蹈、音樂、戲劇、綜合及流行表演）之冠 [28]。粵劇是廣受市民大眾（觀眾的主要年齡層為 50 歲或以上）歡迎的表演藝術，但縱觀當時劇壇，卻有很多困

境，包括：

表演人員青黃不接：粵劇界的中流砥柱是一群年紀大的老倌，中生代演員不多，缺少 30 歲以下的表演人員。

六柱制流行，導致其他行當式微：六柱，顧名思義，是戲班的六個主要演員（台柱），分別是文武生、花旦、小生、二幫花旦、武生、丑生。文武生與小生、花旦和二幫花旦的角色功能相近，因此嚴格來說，六柱只有四個行當，即生、旦、武、丑。但在粵劇全盛時期，經常演出的有十大行當，包括生、旦、淨（又稱公腳，即花面）、末（老生）、丑、外（又稱外腳，正生外加一生，如大花面反派）、小（小生、小武）、貼（二幫花旦）、夫（老旦）、雜（手下、龍套等）。六柱制的出現，可有效地減低戲班的經營成本，但是也同時削弱了其他行當的發展。

演出劇目集中於唐滌生的作品：任白、雛鳳

與唐滌生作品風靡一時,商業運作的劇團為了招徠觀眾,自然會選取一些有票房保證的劇目,造就唐滌生的四大名劇(《帝女花》、《紫釵記》、《牡丹亭》、《再世紅梅記》)歷演不衰。但上世紀 50 至 60 年代,在唐滌生的作品以外,還有大量不同類型的作品。唐氏作品的流行,間接窒礙了其他作品的搬演機會。

缺乏新進:例如編劇和新劇本。

傳統師徒制的訓練式微:改為學院培訓,導致學習的模式和內容均有所不同,畢業學員的技藝比師徒制培育出來的較為遜色:以往師徒制,徒弟從小入門,要經過長時間的學習,而台上的實習也是由低做起,因此熟識各種表演程式和舞台運作。而在本地學院培訓下,演員的學習方式和時間大大不同,學習的內容也有所限制。

長期班不多:不同的班牌按需要而組織演出,但缺少長期運作的大班。在本故事開始時(2011 年),長久運作而有定期演出的大班只有鳴芝聲。

場地不足:戲曲演出的專門場地只有新光戲院和高山劇場,其他政府場地分配給粵劇演出的日子有限。

年輕觀眾不足:粵劇不是主流娛樂,缺乏年輕觀眾。

2011 至 2022 年間,八和這個傳統品牌經歷了前所未有的急速發展,直接或間接為它自己、粵劇界和粵劇,帶來了一系列的正面改變:

○ 經過了十年發展,劇壇新人輩出,也多了不少由新人組成的劇團。
○ 改變了行業的運作模式和生態:
 | 系統化的培訓工作
 | 藝術總監制度化
 | 新人入行一條龍(培訓、台上實習、進入市場)

｜除表演者外，各個範疇也有新血（包括樂
　師、舞美人員、服裝人員、後台製作及行
　政人員等）
○積極推動粵劇的普及教育，在不同的社會層
　面也有八和的粵劇推廣活動。
○八和的形象改變：
｜由古老過時，轉變為追得上時代步伐、有
　活力，兼無私地向新一代和大眾傳授粵劇、
　粵劇文化、傳統中華文化
｜運作變得透明
○行政能力強，執行不少大型計劃，如「粵劇
　新秀演出系列」、疫情間處理政府資助、
　製作「八和頻道」等。
○公眾認知度及認受性（八和是粵劇界的領
　導）大大提高，不時有公眾人士捐款、捐
　贈物資。

究竟八和這個品牌，如何在短短十年間，有如
此碩大的改變？讓我們開始進入這個重塑品牌
的故事吧！

1 香港八和會館的首任總幹事是丁羽先生。

2 康樂及文化事務署（康文署）於 2009 年開始在其管理的演藝場地推行「場地伙伴計劃」，是一項支持藝術發展的措施，旨在讓演藝場地與演藝團體／機構建立伙伴關係，以提升場地及伙伴團體的藝術形象和特色、擴大觀眾層面、善用現有設施、制訂以場地為本的市場策略、推動表演藝術在社區發展，以及鼓勵社會各界參與藝術發展。（摘自康文署網頁）

3 2007 年，政府宣佈計劃將油麻地戲院和紅磚屋改建成為演藝場地。前者將主要用作粵劇表演，後者則成為辦公室和紀念品店等支援設施。這個保育工程自 2009 年 7 月中開始，至 2011 年 9 月底完工。2012 年 3 月，活化後的油麻地戲院及紅磚屋刊憲成為文娛中心，由康樂及文化事務署管理。（內容摘自康樂及文化事務署：《油麻地戲院與紅磚屋》，2012 年 7 月。）

4 老字號，又稱老店，一般來說，指的是一間歷史悠久的公司或商店，經過長時間的信用累積，建立起自己的品牌形象，具有傳統特色，經營有道，形成穩定的顧客層。中國著名的老字號有北京全聚德、北京東來順、同仁堂、天津狗不理、天津桂發祥、天津耳朵眼、杭州張小泉剪刀、杭州樓外樓、杭州胡慶餘堂、重慶烏江榨菜、蘇州采芝齋、紹興會稽山黃酒、中華牌鉛筆、小腸陳、白記水餃等。（以上資料摘自維基百科）

5 康樂及文化事務署：《油麻地戲院與紅磚屋》，2012 年 7 月，頁 16。

6 梁沛錦：《粵劇研究通論》，香港：龍門書店有限公司，1982 年，頁 255。

7 黎鍵、湛黎淑貞編：《粵劇研究敍論》，香港：三聯書店（香港）有限公司，2010 年，頁 298。

8 內地的資料以白為白駒榮；香港的粵劇界有指白應為白玉堂，粵劇藝人及班主李奇峰先生指出，從走紅的年代看，白玉堂和其他四位（薛覺先、馬師曾、桂名揚和廖俠懷）是同一輩的，反而白駒榮是這五人的上一輩，因此他認為白是指白玉堂更合邏輯。

9 以下列舉當時的香港劇團、演員及劇目：
　·覺先聲（薛覺先、上海妹、唐雪卿、麥炳榮、陳錦棠、新周榆林、陸飛鴻、半日安）：《嫣然一笑》、《胡不歸》、《西施》、《姑緣嫂劫》、《心聲淚影》、《女兒香》等
　·太平劇團（馬師曾、譚蘭卿、王中王、衛少芳、歐陽儉、黃鶴聲、梁醒波）：《佳偶兵戎》、《賊王子》、《苦

鳳鶯憐》、《四進士》等
- 花錦繡（譚蘭卿、梁醒波、文覺非、盧海天）：《刁蠻公主戇駙馬》、《寶鼎明珠》、《花顛嬌》、《鍾無艷》等
- 日月星、冠南華（桂名揚、小非非、李海泉、靚次伯、李艷秋）：《火燒阿房宮》、《血戰榴花塔》、《冷面皇夫》、《皇姑嫁何人》、《花落見花心》等
- 新中華、興中華（白玉堂、肖麗章、林超群、鍾卓芳、張活游、李自由、曾三多）：《雷電出孤兒》、《黃飛虎反五關》、《魚腸劍》、《八陣圖》、《風火送慈雲》等
- 大利年（廖俠懷、羅麗娟、陳燕棠、黃千歲、梁素琴、謝君蘇、紅光光）：《大鬧廣昌隆》、《啞仔賣胭脂》、《花王之女》、《甘地會西施》等
- 新大陸（新靚就、鍾卓芳、廖俠懷、關影憐、趙驚魂、黃少伯）：《神鞭俠》、《奈何天上月》、《生武松》、《岳飛》、《戚繼光》等
- 人壽年（羅家權、靚次伯、靚少佳、林超群、李自由、龐順堯）：《龍虎渡姜公》等
- 黃金（新珠、黃超武、徐人心、陸雲飛、陳坤培、梁瑞冰）：《水淹七軍》、《華容道》、《月下釋貂蟬》等
- 綺羅香、梨香苑（秦小梨、少新權、盧海天、石燕子、麥炳榮、李海泉）：《肉陣葬龍沮》、《肉山藏妲己》等
- 光華（羅品超、余麗珍、靚次伯、蝴蝶女、崔子超、李海泉）：《羅成寫書》、《羅通掃北》、《我若為王》、《玉面霸王》、《花街慈母》等
- 錦添花（李海泉、靚新華、陳錦棠、譚秀珍、黃超武）：《打劫陰司路》、《乞米養狀元》、《煙精掃長堤》等
- 日月星、錦添花（陳錦棠、關影憐、李海泉、黃超武、譚秀珍、靚新華）：《冰山火線》、《血染銅宮》、《銅網陣》、《三盜九龍杯》、《金鏢黃天霸》等
- 新聲（陳艷儂、黃超武、歐陽儉、任劍輝、白雪仙、靚次伯）：《十三妹大鬧能仁寺》、《英娥殺嫂》等
- 永光明（呂玉郎、楚岫雲、陸雲飛、小飛紅、馮俠魂、黃君武）：《風雪悼鵑紅》、《可憐女》、《夢斷殘宵》等

10　岑金倩：《戲台前後七十年——粵劇班政李奇峰》，香港：三聯書店（香港）有限公司，2017 年，頁 19。

11　主要的伶人、班牌、班底及名劇：
- 何非凡
　　班牌：非凡響、大歡喜
　　合作演員：楚岫雲、鳳凰女、白龍珠、吳君麗、鄧碧雲、羅麗娟
　　名劇：《情僧偷到瀟湘館》、《一曲鳳求凰》、《紅樓金井夢》、《碧海狂僧》、《黑獄斷腸歌》
- 麥炳榮、鳳凰女
　　班牌：大龍鳳
　　合作演員：黃千歲、劉月峰、林家聲、陳好逑、譚蘭卿、少新權
　　名劇：《十年一覺揚州夢》、《刁蠻元帥莽將軍》、《鳳閣恩仇未了情》、《劍底娥眉是我妻》
- 麥炳榮、羅艷卿
　　班牌：大龍鳳
　　合作演員：陳錦棠、任冰兒、李若呆、梁家寶、靚次伯
　　名劇：《梟雄虎將美人威》、《蓋世雙雄霸楚城》、《箭上胭脂弓上粉》、《慧劍續情絲》

- 余麗珍

 班牌：大鳳凰、麗士、麗春花

 合作演員：何非凡、黃超武、何驚凡、鳳凰女、少新權

 名劇：《風雨泣萍姬》、《蟹美人》、《無頭東宮生太子》、《山東紮腳穆桂英》、《紮腳樊梨花》
- 紅線女

 班牌：普長春、真善美

 合作演員：任劍輝、陳錦棠、薛覺先、馬師曾、歐陽儉、鳳凰女

 名劇：《一代天嬌》、《搖紅燭化佛前燈》、《蝴蝶夫人》、《清宮恨史》、《昭君出塞》
- 芳艷芬

 班牌：大龍鳳、金鳳屏、新艷陽

 合作演員：白玉堂、鄧碧雲、麥炳榮、任劍輝、白雪仙、黃千歲、半日安、陳錦棠、歐陽儉、新馬師曾

 名劇：《再世重溫金鳳緣》、《火網梵宮十四年》、《艷陽丹鳳》、《萬世流芳張玉喬》、《程大嫂》、《洛神》、《六月雪》、《鴛鴦淚》
- 羽佳、南紅

 班牌：慶紅佳

 合作演員：李香琴、筱菊紅、李景君、梁醒波、英麗梨、關海山

 名劇：《英雄兒女保江山》、《南國佳人朝漢帝》、《佳人俠盜劍如虹》、《姑嫂奇緣傳佳話》
- 任劍輝、白雪仙

 班牌：仙鳳鳴

 合作演員：任冰兒、蘇少棠、梁醒波、靚次伯

 名劇：《帝女花》、《紫釵記》、《蝶影紅梨記》、《再世紅梅記》
- 新馬師曾

 班牌：寶光、新馬劇團

 合作演員：羅麗娟、廖俠懷、紅線女、鳳凰女、靚次伯、梁醒波、秦小梨

 名劇：《一把存忠劍》、《宋江怒殺閻婆惜》、《光緒皇夜祭珍妃》
- 鄧碧雲

 班牌：寶寶、碧雲天

 合作演員：何非凡、梁無相、南紅、吳君麗、李寶瑩、梁醒波

 名劇：《鸞鳳換香巢》、《夜夜念奴嬌》、《艷女情顛假玉郎》、《仗義居然嫂作妻》、《金枝玉葉滿華堂》、《新啼笑因緣》
- 吳君麗

 班牌：錦添花、麗聲

 合作演員：陳錦棠、麥炳榮、何非凡、鳳凰女、梁醒波、白龍珠、靚次伯

 名劇：《醋娥傳》、《香羅塚》、《雙仙拜月亭》、《白兔會》、《百花亭贈劍》
- 羅劍郎、羅艷卿

 班牌：美麗華、劍聲

 合作演員：林家聲、任冰兒、白龍珠、半日安

 名劇：《貞娥刺虎》、《董永天仙配》、《戰火雙雄雪婦冤》、《劍底情鴛》
- 林家聲、陳好逑

 班牌：慶新聲

 合作演員：任冰兒、靚次伯、半日安、梁家寶

名劇：《雷鳴金鼓戰笳聲》、《無情寶劍有情天》

· 祁筱英
　　班牌：祁筱英劇團
　　合作演員：鄭碧影、羅艷卿、陳錦棠、麥炳榮、歐陽儉、少新權
　　名劇：《寶馬神弓並蒂花》、《雙槍陸文龍》、《羅成英烈傳》、《明月漢宮秋》

· 盧海天
　　班牌：日月星
　　合作演員：譚秀珍、車秀英、王中王、黃金愛、劉克宣
　　名劇：《七劍十三俠》、《文天祥》

· 梁無相
　　班牌：新龍鳳
　　合作演員：陳露薇、靚次伯、李海泉、麥炳榮、石燕子
　　名劇：《秦宮生死恨》、《龍鳳燭前鶼鰈淚》

· 石燕子
　　班牌：燕新聲
　　合作演員：秦小梨、任冰兒、余麗珍、李香琴
　　名劇：《秦庭初試燕新聲》、《多情燕子歸》、《燕子重歸燕子樓》、《火海香妃》

12　以下列舉當時的名劇作家及其作品：

· 唐滌生（1917-1959）：《艷曲梵經》、《一彎眉月伴寒衾》、《花月東牆記》、《紅菱巧破無頭案》、《帝女花》、《紫釵記》、《蝶影紅梨記》、《再世紅梅記》等

· 李少芸（1916-2002）：《帝苑春心化杜鵑》、《紅鸞喜》、《王寶釧》、《龍鳳爭掛帥》等

· 潘一帆（1922-1985）：《宋江怒殺閻婆惜》、《新莊周蝴蝶夢》、《燕歸人未歸》、《征袍還金粉》、《百戰榮歸迎彩鳳》等

· 徐子郎（1936-1965）：《不斬樓蘭誓不還》、《彩鳳榮華雙拜相》、《花開錦繡帝王家》、《女帝香魂壯士歌》等

· 徐若呆（1908-1952）：《郎歸晚》、《海角紅樓》、《蕭月白》、《夢斷殘宵》等

· 潘焯（1921-2003）：《林沖》、《戎馬金戈萬里情》、《蓋世雙雄霸楚城》、《近水樓台先得月》、《春風還我宋江山》等

· 梁山人（1920-1991）：《醉打金枝》、《荊軻傳》、《平陽公主》、《寶劍難分碧玉緣》、《痴心巧奪漢宮花》、《梅開二度笑春風》、《十萬金鈴護海棠》等

· 楊子靜（1913-2006）：《搜書院》、《關漢卿》、《蔡文姬》、《焚香記》、《荊軻》、《十三妹》、《血濺烏紗》等

13　余慕雲：《香港電影史話 · 第四卷》，香港：次文化有限公司，2000 年，頁 71-73。

14　香港地方志中心：《香港志 · 總述　大事記》，香港：中華書局，2021 年，頁 280。

15　此時期的名伶與班牌（包括香港本地及內地人才）：
　　· 林家聲、吳君麗
　　　班牌：頌新聲

合作演員：尤聲普、新海泉、蕭仲坤、李龍、李鳳

　　　名劇：《春花笑六郎》、《連城璧》、《朱弁回朝》、《三氣周瑜》

·林家聲、陳好逑

　　　班牌：頌新聲

　　　合作演員：林錦堂、南鳳、吳漢英

　　　名劇：《多情君瑞俏紅娘》、《唐明皇會太真》

·林家聲、李寶瑩

　　　班牌：頌榮華

　　　合作演員：林錦堂、南鳳、朱秀英、吳漢英

　　　名劇：《樓台會》、《笳聲吹斷漢皇情》、《月老笑狂生》

·龍劍笙、梅雪詩

　　　班牌：雛鳳鳴

　　　合作演員：阮兆輝、任冰兒、尤聲普、廖國森

　　　名劇：《俏潘安》、《李後主》、《紅樓夢》、《柳毅傳書》

·羅家英、李寶瑩

　　　班牌：大群英、勵群

　　　合作演員：余蕙芬、尤聲普、林錦堂、陳燕棠

　　　名劇：《蟠龍令》、《活命金牌》、《鐵馬銀婚》、《章台柳》、《李娃傳》、《三看御妹劉金定》

·羅家英、汪明荃

　　　班牌：福陞粵劇團

　　　合作演員：龍貫天、新劍郎、陳嘉鳴、蕭仲坤、尤聲普

　　　名劇：《穆桂英大破洪州》、《宮主刁蠻駙馬驕》、《糟糠情》

·文千歲、吳美英

　　　班牌：大英華

　　　合作演員：梁醒波、李龍、任冰兒、賽麒麟、伍志忠

　　　名劇：《白龍關》

·文千歲、盧秋萍

　　　班牌：廣州粵劇團

　　　合作演員：李自強、鍾康祺、梁淑卿、陳效先

　　　名劇：《唐宮恨史》

·羅家寶、白雪紅

　　　班牌：廣東粵劇團

　　　合作演員：白超鴻、岑海雁、王中玉、劉美卿

　　　名劇：《夢斷香銷四十年》

·羅家寶、李寶瑩

　　　班牌：新寶

　　　合作演員：羅家英、尹飛燕、尤聲普、呂洪廣

　　　名劇：《琵琶血染漢宮花》

·李龍、謝雪心

　　　班牌：祝華年

　　　合作演員：任冰兒、阮兆輝、尤聲普、朱秀英

名劇：《摘纓會》、《龍泉怒碎同心結》、《鐵血金蘭》
‧陳劍聲
　　班牌：劍新聲
　　合作演員：梁少芯、尹飛燕、王超群、關海山、蕭仲坤、任冰兒
　　名劇：《英雄呂布俏貂蟬》、《劍膽琴心》、《烽火高平血海仇》、《仙蝶奇緣》

16　此時期的編劇人才（香港本地及內地人才）：
‧盧丹：《明月漢宮秋》、《宋皇臺》、《南宋鴛鴦鏡》、《鐵漢雲英》、《三夕恩情廿載仇》（葉紹德合編）
‧蘇翁（約 1925-2004）：《紫電青霜》、《活命金牌》、《摘纓會》、《宇宙鋒》、《李太白》、《潘金蓮》
‧葉紹德（1930-2009）：《鄭成功》、《辭郎洲》、《十五貫》、《朱弁回朝》、《碧血寫春秋》、《霸王別姬》
‧秦中英（1925-2015）：《蘭陵王》、《薛平貴封王》、《仙凡未了情》、《英雄叛國》、《南俠展昭花月情》、
　《曹操與楊修》

17　部分資料摘自臨時市政局新聞稿：〈漢風粵劇研究院回顧粵劇五十年〉，1998 年 11 月 25 日。

18　香港藝術中心於 1977 年 10 月 14 日開幕，開幕演出是新馬師曾主演的《風流天子》和《胡不歸》。當時藝術中
　　心也有西樂、現代舞等演出，但揀選粵劇作為開幕演出，相信策劃人也重視粵劇這門本土藝術。

19　此時期的名伶與班牌：
‧羅家英、汪明荃
　　班牌：福陞
　　合作演員：陳嘉鳴、龍貫天、蕭仲坤、任冰兒
　　名劇：《穆桂英大破洪州》、《楊枝露滴牡丹開》、《江湖恩怨俠鴛鴦》、《糟糠情》
‧文千歲、汪明荃
　　班牌：富榮華
　　合作演員：梁少芯、尤聲普、朱秀英、新劍郎
　　名劇：《蘇東坡夢會朝雲》、《荊釵記》、《碧玉簪》
‧文千歲、王超群
　　班牌：千群
　　合作演員：阮兆輝、尤聲普、李鳳、蕭仲坤、陳嘉鳴、廖國森
　　名劇：《紮腳劉金定斬四門》、《紮腳劉金定大破火龍陣》、《李剛三打白狐仙》
‧龍貫天、王超群
　　班牌：貫群天
　　合作演員：尤聲普、廖國森、陳鴻進、陳嘉鳴
　　名劇：《青樓夢》、《郎心如鐵》、《擎天一柱會群英》
‧阮兆輝、陳好逑
　　班牌：好兆年
　　合作演員：尤聲普、任冰兒、廖國森、新劍郎
　　名劇：《文姬歸漢》、《呂蒙正　評雪辨蹤》、《望江亭》、《王十朋臨江祭荊釵》、《瀟湘夜雨臨江驛》
‧阮兆輝
　　班牌：粵劇之家、春暉、朝暉

合作演員：尹飛燕、新劍郎

名劇：《玉皇登殿》、《醉斬二王》、《大鬧青竹寺》

· 朱劍丹

班牌：金鳳鳴

合作演員：吳美英、南紅、鄧美玲、陳嘉鳴、阮兆輝、廖國森、敖龍

名劇：《蘭陵王》、《包公案之第一莊》、《天下太平》、《武王伐紂》

· 梁漢威

班牌：漢風粵劇研究院

合作演員：尹飛燕、吳美英、南鳳、吳仟峰、任冰兒、廖國森、陳鴻進、王超群

名劇：《李仙刺目》、《金槍岳家將》、《虎符》、《胡雪巖》、《遺恨長生殿》

· 尹飛燕

班牌：金輝煌

合作演員：吳仟峰、阮兆輝、任冰兒、朱秀英、賽麒麟、梁漢威、龍貫天

名劇：《花木蘭》、《碧波仙子》、《胡笳十八拍》、《孝莊皇后》、《武皇陛下》

· 尤聲普

班牌：尤聲普製作公司

合作演員：羅家英、龍貫天、溫玉瑜、尹飛燕、李鳳

名劇：《李廣王》、《李太白》、《佘太君掛帥》

· 李龍

班牌：龍騰燕、龍嘉鳳

合作演員：尹飛燕、南鳳、阮兆輝、賽麒麟、廖國森

名劇：《還我山河還我妻》、《錦衣儒將保江山》、《戰火重牽兩地情》、《俠士名花結良緣》

· 吳仟峰

班牌：日月星

合作演員：尹飛燕、任冰兒、尤聲普、阮兆輝、廖國森、賽麒麟

名劇：《王魁與桂英》、《唐明皇與楊貴妃》、《錢秀才巧結鳳鸞儔》

· 林錦堂、梅雪詩

班牌：慶鳳鳴

合作演員：阮兆輝、任冰兒、尤聲普、廖國森

名劇：《蘇小妹三難新郎》、《碧玉簪》、《風流王大儒》、《牆頭馬上》、《紅梅白雪賀新春》

· 林錦堂、尹飛燕

班牌：錦添花

合作演員：陳好逑、余蕙芬

名劇：《捨子救孤兒》、《雷鳴金鼓戰笳聲》、《朱弁回朝》、《無情寶劍有情天》

· 蓋鳴暉、吳美英

班牌：鳴芝聲

合作演員：陳鴻進、陳嘉鳴、呂洪廣、黎耀威

名劇：《月老笑狂生》、《香銷十二美人樓》、《佳偶天成》

· 龍貫天、陳詠儀

班牌：天鳳儀

合作演員：陳鴻進、鄧美玲、高麗、溫玉瑜、呂洪廣

名劇：《愛得輕佻愛得狂》、《花蕊夫人》、《聊齋生死戀》

· 陳詠儀、衛駿輝

　　　班牌：錦陞輝

　　　合作演員：黎耀威、阮兆輝、廖國森、高麗

　　　名劇：《青蛇》、《瓊花仙子》、《怒海情鴛》、《李治與武媚》、《花木蘭》

· 鄧美玲

　　　班牌：玲瓏

　　　合作演員：李龍、尤聲普、呂洪廣、吳仟峰、李秋元

　　　名劇：《還魂寄夢》、《李清照》、《花中君子》

· 劉惠鳴

　　　班牌：揚鳴粵劇團

　　　合作演員：尹飛燕、陳咏儀、白雪紅、莊婉仙、鄧美玲、龍貫天、李秋元

　　　名劇：《紅樓夢》、《代代扭紋柴》、《無號數非夢奇緣》、《子期與伯牙》

20　此時間的本地編劇人才：

· 阮眉：《香妃》、《唐宮恨史》、《李仙刺目》、《新梁祝》、《呂布與貂蟬》、《倩女幽魂——聶小倩》

· 楊智深：《張羽煮海》、《乾坤鏡》、《桃花扇》、《捨子記》

· 阮兆輝：《花木蘭》、《狸貓換太子》、《碧波仙子》、《文姬歸漢》、《呂蒙正　評雪辨蹤》、《何文秀會妻》、
　　　《呆佬拜壽》、《大鬧廣昌隆》

· 新劍郎：《碧玉簪》、《寇下森羅》、《荷池影美》、《大唐風雲會》、《珍珠旗》、《情夢蘇堤》

· 李明鏗：《一縷詩魂兩段情》、《緣訂三生》、《曲為媒》、《比目魚》、《義丐鬧衙堂》

· 溫誌鵬：《嫦娥奔月》、《陳世美不認妻》、《雪嶺奇師》、《還魂記夢》

· 區文鳳：《洇水之戰》、《紂王與妲己》、《熙寧變法》、《馬陵道》、《蘇小卿月夜泛茶船》、《雷殛楊七郎》

· 鄭國江：《花木蘭》、《迷途羔羊》、《少年楊家將》、《代代扭紋柴》（與李明鏗合編）

21　新光戲院至今（2023 年）依然由李居明先生承租及運作。

22　轉變期的名伶與班牌：梁兆明（心美粵劇團）；鄭詠梅（金玉堂）；李奇峰、李沛妍（粵劇戲台）；梁煒康、
　　　黎耀威（吾識大戲）；文華、文軒、靈音（天馬菁莪粵劇團）；謝曉瑩（靈宵劇團）；宋洪波（日興粵劇團）；
　　　千珊（千珊粵劇工作坊）；譚穎倫、梁心怡（慶穎新粵劇團）；御玲瓏（御玲瓏粵劇團）；

23　編劇人才：

· 羅家英：《德齡與慈禧》、《修羅殿》

· 李居明：《蝶海情僧》、《金玉觀世音》、《相如追夢》

· 黎耀威：《青蛇》、《一夢南柯》、《王子復仇記》、《霸王別姬》

· 謝曉瑩：《風塵三俠》、《鳳求凰》、《魚玄機與綠翹》、《畫皮》

· 文華：《獅子山下紅梅艷》、《醫聖張機》

24　八和於 1953 年已經以公司管治（Board Governance）模式運作，設有會章訂明八和的宗旨、組成、理事會運作、
　　　會員大會運作、財務報表等。

25 有關八和歷史，可參考岑金倩主編：《香港八和會館陸拾伍週年回顧・前瞻》，香港：香港八和會館，2021 年，頁 14-25。

26 潘步釗：《粵劇與中華文化　由倫理到文藝》，香港：匯智出版社，2023 年，頁 65。

27 香港藝術發展局：《香港藝術界年度調查報告摘要》，香港：香港藝術發展局，2014 年，頁 20-21。

28 同上，頁 8-9。

2 重塑品牌

2.1 引入現代管理

在八和工作的第一個早上，還記得當時的總幹事交給我的第一份文件，就是「油麻地戲院場地伙伴計劃」的申請計劃書。然後他輕描淡寫地告訴我：「我們一會兒一同出席這個計劃的面試吧！」當時的我自然無暇顧及其他事情，惟有先全力集中閱讀和了解計劃書的內容，為面試做好準備。出席完面試後，回到辦公室坐下來，我先了解一下辦公室的電腦系統，如何排序資料檔案，這是我從過去的工作經驗累積得來的「適應新工作環境之步驟一」。打開電腦，一看，吓！原來辦公室內的數台電腦，居然未有聯網，即是每位同事採用獨立式的電腦，如需要共用資料，大家便靠 USB 或電郵收發。這樣的系統，同事間難以共享資料，也無法了解和存取一些共同處理計劃的最新進展及相關文件。此外，同一份文件可能有超過一人在處理，同事間也不會知道哪一份是最新的版本。除了上網問題，八和同事所用的電郵地址，只是由公眾伺服器所提供的免費電郵服務。

至於當時的八和網站，也屬於比較傳統的設計，供市民大眾查閱八和的資料為主。網頁可以說是八和對外的窗口，原來於 2007 年[1] 啟用的八和網頁，是由汪明荃主席一手策劃的，因此當時八和網頁的結構，和她的個人網頁非常相似。汪明荃在 1992 年第一次出任八和主席時，民用的互聯網尚在開發中，她提倡及設立了《八和匯報》，出版目的是「想藉此加強與各屬會及會員之溝通聯繫，希望大家多多支持，多提意見，八和事業更上一層樓。」[2] 當時八和的人手有限，汪明荃主席更邀請了戲曲界的資深記者招菉墀小姐，擔任匯報的編輯[3]。《八和匯報》也是八和對外形象的重要載體，因此從 2012 年起，由辦公室自行編輯和設計。從設置匯報和網頁可見，汪明荃主席一直重視溝通，並強調這是發展的第一步。

2008 年 7 月，在汪明荃主席的領導下，八和還有一個重要的舉措，就是在辦公室開設了

「總幹事」這個職位。八和的第一任總幹事是丁羽先生[4]，我是第二任，由 2011 年加入，至今已服務八和 12 年。但相比汪明荃主席服務八和長達 21 年（1992-1997；2007 至今）而言，還是不要提我的年資好了。今年（2023年）是八和的 70 週年誌慶紀念，汪明荃出任八和主席合共 21 年，即八和有接近三分之一的時光是由她帶領的。她對八和的影響力至鉅，尤其是本書所闡述的 2011 至 2023 年間，是八和全面發展的重要階段——「重塑品牌·華麗轉身」。

「工欲善其事，必先利其器」，當我知道辦公室的電腦系統未設內聯網，亦未有自己域名的電郵系統時，我先向主席和理事會，提出引入現代辦公室管理系統的要求。內聯網有助同事之間工作上的溝通，可直接提升工作效率。但為何要花錢設立公司域名的電郵系統？中國傳統向來重視「正名」，孔子對徒弟子路解釋其重要性：「名不正則言不順，言不順則事不成，事不成則禮樂不興，禮樂不興則刑罰不中，刑罰不中則民無所措手足。」（《論語·子路》）電郵地址就像一間企業／公司的門牌；一間公司如果連自己的門牌也沒有，要寄居於他人的名下，對其以後的發展有一定的影響。這也如同一個品牌，連自己的地址和郵箱也沒有，人家如何相信它呢？此外，這也涉及品牌的形象問題，顧客能與品牌直接溝通，也能顯現品牌開明、開放及重視顧客的形象。孔子的說法：「名不正則言不順，言不順則事不成」，對一個品牌而言，則是名不正、言不順，其事業又如何能有所成！

除了電腦系統，工作人員架構和明確的分工，對一個機構的發展也非常重要。2011 年我加入八和時，辦公室連總幹事有六名員工；及至十年後，已有 20 名，人數上翻了三倍。人力資源的管理，是另一門大學問。八和提供的聘用條件，追不上政府和九大藝團[5]相同編制工作人員的薪津，那麼八和用甚麼方法來留著員工？又如何在短短十年內，有如此規模的發展？本書的以下內容，就是介紹八和這十年發

展，也希望為大家提供其發展脈絡，可供參考之用。

2.2　擬定發展策略

要主動發展粵劇，就需要訂立發展策略；如果發展沒有策略，就似一葉隨水漂流的小舟，只是按著流水（客觀的社會環境）漂浮，不知所向，亦不知所終。發展策略就是機構在特定的時期內意欲發展的方向、界定需要發展的項目、推動發展項目的優次、自家能力（包括人力、資金等）的評估、訂立結交發展伙伴的原則，和發展期內的危機管理等。

知彼知己，百戰不殆

要擬定發展策略，先要了解自己的實力和客觀大環境。《孫子兵法·謀攻》提出：「知彼知己，百戰不殆；不知彼而知己，一勝一負；不知彼，不知己，每戰必殆。」有關香港本土粵劇發展的情況，第一章已有所說明。至於在我加入八和以前，八和與粵劇界的關係究竟如何？由於我加入八和前，對粵劇的認識相當膚淺，在入職後頭一年，我花了很多時間來了解八和近十年的發展，還嘗試理解粵劇在非藝術層面的價值。

首先，經過了一輪研究和組織資料，我以2003 年為起點[6]，綜合八和近十年的發展：

回顧及整理香港粵劇，作為發展的基石：八和是本地歷史最悠久的藝術團體之一，從八和的英文名 The Chinese Artists Association of Hong Kong，也可以反映上世紀 50 年代本地藝術圈的一些面貌。Chinese Artists 這個用詞值得我們細味：中國藝術家，即是這個團體的成員，不包括非中國籍的藝術家。此外，它是一個概括性的統稱，沒有再細分藝術家的種類，例如歌唱藝術家、舞蹈藝術家、文學藝術家、視覺藝術家等，可見上世紀 50 年代，其他藝術界別的發展，應未及粵劇伶人般蓬勃。

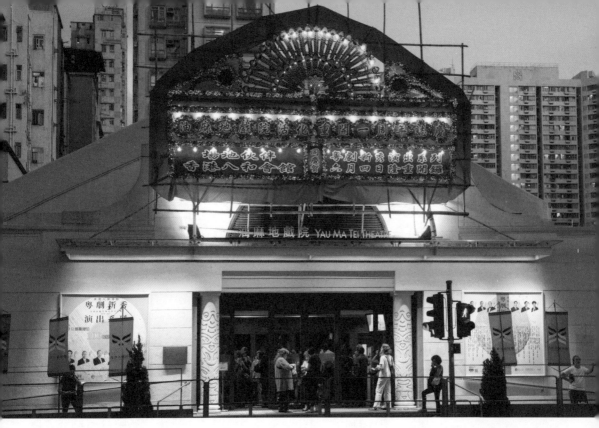

活化重開後的油麻地戲院

正如在第一章所介紹，初期八和的發展是內向型的，其性質是粵劇從業員的行會，主要任務是保障會員的福祉。八和一向關心社會事務，每逢社會有天災人禍，八和多透過義演為災民籌款。經過一群前輩們的努力，八和早已在香港社會樹立了「金漆招牌」，八和代表了香港粵劇，也代表了一群關愛社會的粵劇從業員。隨著時代和社會的發展，粵劇亦從 50、60 年代的高峰期轉趨平淡。在 20 世紀末，八和面對的挑戰，已不單是會員的福祉問題，而是粵劇藝術的生存問題。2003 年，八和得到康文署的支持，策劃了「近百年香港粵劇回顧與前瞻」，當中包括一些演出、展覽及研討座談會，對整理香港粵劇的發展資料以及構想未來的發展方向，有正面的幫助。

改革八和的教學支部——八和粵劇學院：汪明荃首次出任八和主席時[7]，在她的推動下，八和曾於 1996 至 1998 年與香港中文大學校外進修學院，聯合主辦「粵劇培訓（初級、高級）證書課程」。之後的 1998 至 2004 年，八和與香港演藝學院，聯合主辦「粵劇培訓證書課程（初級、中級、進修）」。2007 年汪

明荃再次出任八和主席，為學院重新定位。在2008/09 學年，由名伶呂洪廣擔任課程主任，除了繼續開辦「器樂伴奏班」及「鑼鼓班」，還推出全新設計的「技能提升計劃」（以提升現職藝人的技藝為目標），及以培訓粵劇新苗為主的四年制的「青少年粵劇演員訓練班」。

八和成功註冊成為慈善團體，便利開拓資源作發展用途：本書第一章已介紹八和為了申請「活化歷史建築伙伴計劃」，將北九龍裁判法院活化成八和粵劇文化中心，在 2009 年註冊成為慈善團體。雖然八和最後未能成功申請該計劃，但一連串的申請工作，讓八和有機會全面審視香港本地粵劇的發展需要，並重新檢視自身的機遇、強項和不足之處。

游說政府及社會各界人士，爭取粵劇的表演場地及協助完善新場地的設計：本書第一章已說明粵劇演出場地不足的問題，八和在過去不斷游說政府及相關人士，為爭取表演場地而出力。在八和的游說下，新表演場地如油麻地戲院、高山劇場新翼演藝廳、戲曲中心相繼落成。此外，八和作為粵劇界代表，經常為康文署和西九管理局提供意見，協助以上三個新場地的設計。現時香港唯一的民營粵劇表演場地只有新光戲院，其經營者也是多次在八和的協助下成功續約。

以上的發展（第一項除外），社會上的人際及企業網絡非常重要，八和借助汪明荃主席的人脈關係，才可事半功倍地完成相關的項目。而我在綜合以上資料的途中，增加了對粵劇界特質和人脈的認知，成為日後開拓發展工作的重要資本。

此外，八和這個老品牌也代表了香港粵劇，知己的「己」，當然也包括了粵劇。要清楚了解粵劇的價值，才能定出全面的發展策略。粵劇本身的核心價值包括：

藝術特色：包括中國戲曲[8]共通的藝術特色

（如唱、唸、做、打；虛擬的美學等），和粵劇特有的藝術特色（如廣東鑼鼓、廣東音樂、廣東方語、唱腔、古老排場、兼收並蓄的表演手法、真情實感的演繹手法等）。

文學價值：粵劇作品繁多，展現了不同的思想主題；其語言藝術（三及第：文言文、語體文和廣東話）是粵劇獨有的特色；唐滌生劇作有很高的文學價值，是香港文學甚至中國文學的精品。

教化作用：粵劇（戲曲）展現了中華民族的傳統價值觀——四維八德，一直有「高台教化」的作用。四維是《管子·牧民》篇所提出的禮、義、廉、恥[9]；八德有不同的說法，孔子的仁、義、禮，是儒家學說的中心思想。孔子在《論語·學而》篇解釋仁：「君子務本，本立而道生。孝弟也者，其為仁之本與。」義者，宜也，即公正合宜。《論語·為政》篇：「見義不為，無勇也。」禮，是用來維繫家庭社會國家的秩序。後來經過了歷代大儒的演繹，漢代的儒家

五德為仁、義、禮、智、信。德行的觀念，到了宋代朱熹注釋《四書》，提出了朱子八德：孝、悌、忠、信、禮、義、廉、恥；到了近代，蔡元培、孫中山提倡新八德：忠、孝、仁、愛、信、義、和、平。

除了核心價值，粵劇還蘊含了豐富的文化資本。法國社會學家布迪厄（Pierre Bourdieu）提出文化資本的概念，它與經濟資本一樣，同樣可用於交易。從文化資本的角度了解粵劇，據布迪厄對文化資本的分類[10]，粵劇屬於客體化文化資本（Objectified Cultural Capital），是人類個體身外的可擁有物品。這類物品可作為經濟資本，透過買賣而被轉移。更有趣的是，一個人如擁有該物品所內含的文化資本，他也可以繼續「消費」這件物品。欣賞粵劇的門檻很高，要認識粵劇的唱、唸、做、打，及相關美學的基礎知識，初入門的觀眾可能一時間難以明白。一些導賞人員或研究者，為初學者提供入門的導賞資料，而有經濟上的獲益，這也可視為他們透過其對粵劇的專業知識，教

導他人「消費」粵劇這件物品。由於粵劇蘊含豐富的文化資本,對於不同的受眾,可以賦予不同的價值:

○藝術:粵劇的表現手段(唱、唸、做、打)、虛擬的美學
○教育:文學教育、道德教育
○文化:粵劇體現的中華傳統文化、嶺南文化、香港本土文化
○社會發展:粵劇體現的鄉郊文化、凝聚社會人心的力量
○創意:人才培育,粵劇(戲曲)的虛擬、象徵,可培訓創意

中國戲曲中的精品──崑劇、粵劇、京劇

全國約 360 多個劇種中,只有崑劇、粵劇、京劇被聯合國教科文組織列入「人類非物質文化遺產代表作名錄」(崑劇於 2001 年、粵劇於 2009 年、京劇於 2010 年)。

明朝正德、嘉靖年間,經戲曲家魏良輔改良,崑曲及崑劇一直獨步藝壇,到清乾隆的 200 多年,為崑曲全盛時期。此後花部興起,以崑曲為代表的雅部影響力漸減。清末年間,京劇開始稱霸藝壇,及後更成為國劇。粵劇在清道光年間,「本地班」開始形成自己的特色,與「外江班」有明顯的分別;咸豐年間,粵劇因演員李文茂參與太平天國起義而被禁,直至同治年間才被解禁,及後成為嶺南地區最受廣大民眾歡迎的民間藝術及娛樂。清末年間,隨著廣東華工外輸世界各地,廣東大戲亦傳至海外,成為華人最主要的娛樂。20 世紀初,省港班的名角和藝人經常被招攬至世界各地演出,粵劇及粵劇藝人的影響力無遠弗屆。

八和理事羅家英及李奇峰於 2011 年 12 月到北京出席「兩岸四地中國戲曲藝術傳承與發

展·北京論壇」，會議期間曾與崑劇和京劇的承傳人及研究專家交流，三個劇種的代表均不約而同地認為，各自保留自家的藝術特色，避免同化，才是各大劇種長遠傳承下去的關鍵。

粵劇的獨特性

○粵劇在形成的過程中，吸收了廣東文化，慢慢發展出獨有的特色，例如很多廣東音樂和廣東說唱（如龍舟、木魚、南音、粵謳等）。在發展途中，粵劇善於吸收不同的劇種及音樂的養份，因此保留了不同特色的牌子和唱腔，如《六國大封相》屬弋陽腔、《玉皇登殿》屬崑腔。

○鑼鼓是粵劇的最重要特色之一，當中除了廣東獨有的高邊鑼，亦吸收了京鑼鼓之所長。高邊鑼也是粵劇所用的銅鑼中，唯一與其他劇種不同的。京劇名演員裴艷玲對粵劇的鑼鼓推崇備至，指出廣東鑼鼓讓演員的亮相最為威武。

○排場是粵劇演出的重要組成部分，是傳統的表演程式（身段、動作、不同角色的台位和走位）、音樂拍和的有機組合，故現稱為「古老排場」。早期的粵劇演出，並沒有完整的劇本，只有列明演出提要的「提綱」，註明演出所用的排場。古老排場包括了各類常用的演出情節，如點翰、配馬、逼宮、打和尚、罵曹等；不同的排場就如砌積木般，可以靈活組合成為一齣戲。

○南派功夫。粵劇的武打融入了廣東武術（詠春拳），化為自己獨有的武打動作。與北派功夫（以京劇為主）比較，南派功夫多為近身接觸的拳腿功，如手橋（徒手對打的招式）、牛角捶等。

○經過薛（覺先）、馬（師曾）、桂（名揚）、白（玉堂）、廖（俠懷），以及何非凡、麥炳榮、新馬師曾、任劍輝、白雪仙、芳艷芬等名伶的努力，粵劇的唱腔及流派活潑繁多。

○由於粵劇行當不如京劇般細緻，演員的演出彈性很強，加上粵劇的劇情內容較為豐富，因此演繹的故事性較強，演員的演出更有戲味。

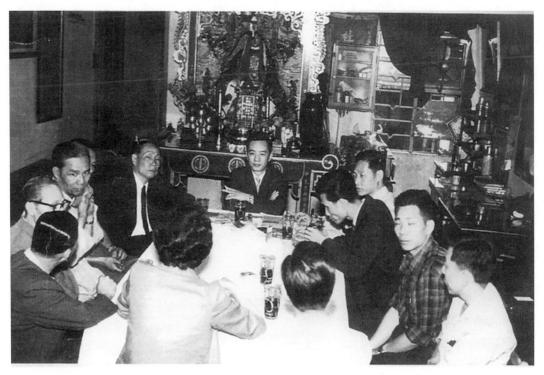

1963 年，八和理事會開會。

制訂發展策略

八和由粵劇界台前幕後的從業員所組成；理事
會由全體會員經一人一票選舉，獲最高票數的
29 位會員當選，每位會員均有選舉權和被選
權。八和由 1953 年組成第一屆理事會起，至
第 32 屆理事會任期（2005-2007）結束，其管
治一向是較被動的，大多時候都是按眼前的客
觀需要而作出反應，俗稱「見招拆招」。直至
2008 年，向政府發展局遞交「活化歷史建築伙
伴計劃」申請書時，才思考將來的發展方向。
當時筆者是上述計劃的統籌，向汪明荃主席和

負責此申請的李奇峰理事，提議八和向政府提
交，和向公眾公佈「八和粵劇承傳計劃」。得
到兩位及八和理事會的支持，八和於 2009 年
完成是項發展文件，並於 2012 年向公眾公佈。

如以西方商業管理的角度來思考，在撰寫「八
和粵劇承傳計劃」之前，是應該先訂出八和的
發展願景及目標（Vision and Mission）。但
由於當時我只負責撰寫「活化歷史建築伙伴計
劃」的計劃書，正所謂「不在其位、不謀其
政」，因此也沒有提出。

為八和構思「八和粵劇承傳計劃」，我提出計劃的目標是：確立和保護粵劇在香港的生存機制，鞏固其承傳體系及擴展其傳播層面，使粵劇能夠活態地承傳下去（Be a Living Heritage）。在撰寫計劃的過程中，其實有不少高人（粵劇界以外人士）在背後幫助。當時我情商了一位在歐洲修讀文化保育學位課程的朋友，為我解釋承傳計劃的框架。經訪問粵劇界的前輩及各式持份者，我按粵劇的實況和需要，草擬好承傳計劃，最後包括四項目標（搶救粵劇藝術、培訓粵劇各行當的接班人、拓展粵劇藝術的市場、發展粵劇藝術）、六項發展策略，如表一。

「八和粵劇承傳計劃」也可視為八和品牌的發展策略，但這個計劃非常龐大，實在需要政府、社會各個層面、不同機構和人士、專家學者的支持和足夠的資金才能成事。因此，八和需要按自己的能力和專長，在眾多發展目標和策略中，訂出項目優次。在我加入八和時（2011年），八和理事們對八和的工作

表一

目標	搶救粵劇藝術
發展策略	**1 搶救及保護粵劇的傳統技藝** 1.1. 加強對粵劇的資料搜集及系統性的研究 · 收集粵劇文物 · 蒐集粵劇藝人及從業員口述歷史 · 記錄粵劇不同派別的唱腔及表演方法 · 對不同時期的藝人作系統性的研究 · 劇目及劇本的搜集及研究 · 召開粵劇藝術研討會及會議，鼓勵學者撰寫研究論文。 1.2. 設立及開放粵劇文獻資料庫 1.3. 透過宣傳性的活動，提高全社會對粵劇的保育意識。 1.4. 倡議加強保護粵劇的知識產權 1.5. 支持粵劇棚戲的演出 1.6. 鼓勵保留粵劇獨有的儀式、流程及排場。

培訓粵劇各行當的接班人	拓展粵劇藝術的市場	發展粵劇藝術
2 培訓及提升粵劇藝術的台前幕後各個崗位的藝術人員 2.1. 成立專業培訓中心，有系統地進行粵劇演員、音樂人員、編劇人員、後台工作人員的專業基礎培訓。 2.2. 為現時的專業演員，提供專業深造課程。 2.3. 倡議增加粵劇排練場地 **3 引入現代化的行政管理方法，強化業內的管治及行政。** 3.1. 推行公司管治的管治模式 3.2. 鼓勵年輕一輩的粵劇從業員，參與粵劇行政工作。 3.3. 引入不同界別的專業顧問，為粵劇各部門的發展提供意見。 3.4. 提供法律、財務、合約等各方面的專業支援，提升有關組織的行政管理能力。 3.5. 加強與內地及海外同業的聯繫，交流管理及發展經驗。 **4 增加粵劇從業員的實踐及提升其參與藝術的機會** 4.1. 倡議增加粵劇藝術的表演場地 4.2. 倡議成立大型的專業粵劇表演團體 4.3. 倡議頒發粵劇新秀表演者及後台從業員的獎項 4.4. 增加年輕粵劇藝人的演出機會 4.5. 增加粵劇從業員與各地戲曲藝術工作者交流的機會	**5 擴展粵劇藝術的市場及觀眾** 5.1. 進行有系統的粵劇藝術的市場調查 5.2. 加強粵劇藝術、文化及節目的宣傳。 5.3. 培訓粵劇藝人及從業員的教授及講解的技巧，以便進行粵劇推廣工作。 5.4. 擴展觀眾 · 提升市民大眾對粵劇的興趣 · 提升觀眾對粵劇藝術的賞析能力 · 教育層面的推廣工作 · 海外觀眾的推廣工作	**6 在保留傳統粵劇的精髓上，創作新劇本及進行實踐。** 6.1. 籌備粵劇編劇課程，提供足夠的條件及資源，讓藝人進行創作。 6.2. 拓展資源，讓高質素的劇本創作及創意概念得以實踐。

已有一些共通的想法，就是認為急需培育新一代接班人、保留老藝人的歷史、培訓編劇人才。如果將他們的想法，代入上述的發展策略，實際上八和理事會已界定了發展項目的優次，如表二。

制定、實踐和評估機構的發展目標和策略，讓我更清晰了解八和及自己的工作。經過了十多年的實踐，實際上八和也開展了表三的策略。

發展品牌，要有清晰的發展目標、方向和策略。但是，對中國較傳統的機構而言，他們的發展都是「見招拆招」。在正式成為八和的總幹事後，我沒有主動要求理事會就八和的發展願景和目標進行討論，因為我預計理事們可能會認為這樣的討論是「務虛」，對實質工作沒有助益。理事會重視的，是「務實」工作，他們樂於討論和處理見得到、捉得到的實務。但是，經歸納八和的發展方向和步伐後，也可以得出他們的發展願景和目標。如果將八和的實際工作，加上我個人的看法和演繹，我會大膽地設想八和的發展願景和目標是：

○願景：向世界觀眾展示粵劇蘊含的價值，善用粵劇的文化資本，回饋社會和國家。
○目標：
｜做好粵劇的傳承工作
｜傳承及發揚粵劇文化及中華文化
｜讓社會大眾知悉粵劇與崑劇、京劇並列，是中國戲曲的精品；也讓每位香港市民認同粵劇是香港文化藝術的驕傲。

此外，在思考八和的發展願景、目標、策略的同時，也增加了自己對八和工作的使命感。將發展願景、目標、策略等資料好好整理，通過八和的機構單張及出版刊物發佈至社會上，有助閱讀者更有系統地了解八和的立場和工作。

表二

發展優次	對應的目標及發展策略
1 培育新一代接班人	目標：培訓粵劇各行當的接班人 策略 2：培訓及提升粵劇藝術的台前幕後各個崗位的藝術人員
2 保留老藝人的歷史	目標：搶救粵劇藝術 策略 1：搶救及保護粵劇的傳統技藝
3 培訓編劇人才	目標：發展粵劇藝術 策略 6：在保留傳統粵劇的精髓上，創作新劇本及進行實踐。

表三

實際運作	對應的目標及發展策略
向社會不同層面推廣粵劇	目標：拓展粵劇藝術的市場 策略 5：拓展粵劇藝術的市場和觀眾

2.3 開拓發展資源

品牌發展，除了要有發展目標和策略，還要有足夠的資源（包括資金、人力資源），才可以揚帆出海。粵劇舞台經常搬演穆桂英的故事[11]，這位巾幗鬚眉帶兵打仗，作為主帥，除了要有進攻的謀略外，還須精於調兵遣將（知人善任），以及為軍隊安排糧草及補給物資。以現代的商管術語來說，就是資金和人力資源。

資金

八和在 2009 年成為慈善團體之前，一向是內向型的，以照顧從業員的福祉為主。至於八和的會員制，由於會費非常低廉，根本未能支持八和的運作，以往要靠每年在華光師傅誕晚宴的聖物拍賣環節，以籌得的善款作為資金。每年的華光師傅誕，粵劇界全行人員會在下午合力演出傳統例戲《香花山大賀壽》，部分演出時用的道具（演員扮演不同

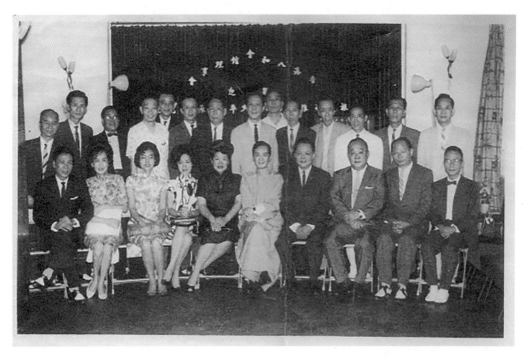

1964 年華光誕，於平安酒家攝。

的神仙，手執的法器就是聖物），會在稍後的全行晚宴上拍賣籌款。一般的慈善機構，最大的收入來源大概是捐款。八和除了在華光師傅誕拍賣聖物外，也會按特定的需要，例如於 1997 年為購買學院會址，舉辦籌款演出，也是為了八和的發展[12]。此外，八和也會為天災進行義演籌款，籌得款項不扣除任何開支，全數捐出[13]。事實上，八和每年籌募得來的款項（不計算天災籌款），只可以勉強應付基本開支，如果想開展進一步的發展計劃，必須找到額外的資金。

與香港其他藝術界別的民營組織一樣，八和的部分運作，也是靠政府成立的基金會及資助機構所支持。香港藝術發展局（下稱藝發局）成立於 1995 年，為不同藝術計劃提供資助。八和粵劇學院就是從藝發局的「年度資助計劃」得到資助，支付行政人員費用，及部分課程和計劃的開支。除了藝發局，政府於 2005 年成立粵劇發展基金（下稱基金），專責處理粵劇計劃的資助事宜。八和與八和粵劇學院，如果需要開展新的發展計劃，例如八和製作及出版粵劇口述歷史叢書、學院舉辦青少年粵劇交流營等，便會就個別計劃向基金提出申請。要申請上述的藝術資助，需要先撰寫申請計劃書，成功申請後，需要按時提交各式各樣的計劃報

告及財務報告。八和是粵劇的行會，最初的行政工作由秘書兼任；隨著機構的發展，行政工作越來越吃重，於是便需要聘請專職的行政人員。2008 年 7 月，八和聘用了總幹事。有了專責的行政人員，機構便有能力申請更多資金供發展之用；有了發展的資金，便可以聘用更多協助發展的員工。

除了申請政府的資金，八和有了專職的行政人員，亦可以締結商界、教育界、其他非政府組織成為合作伙伴。能夠成為合作伙伴，前提當然是互惠互利。合作的條件不一定是其中一方提出金錢，有時候可以是以物易物，雙方為對方提供所需的物件（如場地）或服務。「知彼知己，百戰不殆」是締結合作伙伴和計劃的重要原則，所以，行政人員除了要有對該行業事務和計劃的執行能力外，還要有良好的溝通技巧（包括口頭和書面），才可以為機構發展開拓資金及融資。

人力資源

資金和人力資源是推動機構／品牌發展的兩個重要元素。在八和這類型的文化藝術機構，人力資源比資金更為重要。正如上文所言，有了好的行政人員，可以為機構開拓新的資金來源；但單靠資金，不一定可以聘用到好的發展人才。在此並不是要探討用人之道或領導才能，而是希望討論在資源有限的機構內，如何吸引及挽留人才。

我在八和工作期間，隨著發展，辦公室由六名全職工作人員增加至 20 人，人事管理方面的工作亦越來越繁重，當中，不斷招聘人手可說是「常態」。八和的員工流失率[14] 比一般的傳統企業為高（一般是 2-4%；八和是 15-20%），歸因不外乎是薪酬待遇比市場的價格偏低、工時長。但也有一些員工，即使八和提供的待遇偏低，其服務的年期也相當長。經分析後，他們大多因以下理由而入職：1）意欲加入粵劇行業；2）意欲獲取獨特的工作經驗；

3）使命感驅使。這類員工重視工作上的滿足感和使命感，即情感上的收穫，比經濟上的收入更為重要。要留住這類型的員工，「動之以情」是最佳的方法，例如分享機構的發展成果、工作項目有具體及可量化的成果、讓員工個人在業界內的認受性有所提高、同事們之間良好的工作默契等。因此，進行適切的工作分配、定期檢討和公佈八和的發展和項目成果、與員工分享工作的滿足感、重視團隊精神等等，都是八和留住人才的關鍵。

2.4　一條龍的培訓

一個品牌是否成功，其生產的產品就是關鍵。「培育新一代的接班人」是八和最重要的發展策略，那麼八和最重要的產品，就是新一代的接班人。在這十年間，八和成功推出「一條龍培訓」，以多樣化的培訓項目，讓矢志以粵劇為業的年輕人，有足夠的裝備和能力，進入商業運作的粵劇行業。至於年輕演員入行以後的

個人發展，就要靠個人的實力、勤力、毅力，以及運氣——較科學的說法是天時、地利、人和三者的配合。

為「八和粵劇學院」重新定位

為配合時代的發展和社會需要（當時香港演藝學院已提供「演藝文憑及深造文憑（粵劇）全日制課程」），在汪明荃主席的推動下，於 2008/09 年為八和粵劇學院重新定位，務求在粵劇教育上有新的發展和突破，並由呂洪廣先生 [15] 擔任課程主任。將學院交由呂洪廣發展，可謂深慶得人。首先，他自 80 年代由廣州移居香港，曾演出於香港大小劇團，善演武生行當，更是當時長壽班「鳴芝聲」的台柱之一，對香港粵劇及粵劇界的現況及需要非常了解。其次，呂洪廣是廣州市粵劇學校的第一屆畢業生，後受訓於「廣東省粵劇院」青年演員訓練班，對學院式培訓有一定的概念。當時八和粵劇學院的最大改革，是將培訓重點放在青少年，而不是以往的成

年人士。學院於 2009 年開設第一屆「青少年粵劇演員訓練班」，是四年制的培訓課程，由粵劇界專業導師和資深演員任教，就唱功、基本功、毯子功、靶子功及表演五方面，以循序漸進、因材施教的方式訓練。訓練班兩年一屆，為了保持質量，實行小班教學，每級人數不多於十人。與此同時，學院保留了運作經年的「器樂伴奏班」及「鑼鼓班」。除了對青少年演員及樂師的重點培訓外，學院還開辦了一些為現職從業員而設的「技能提升計劃」，包括一連串的實務課程，如「粵劇舞台龍套技巧」、「粵劇唱腔唸白進修」、「粵劇舞台北派靶子進修」、「粵劇舞台南派傳統表演進修」。除了在舞台上表演的各式人才外，學院還開辦了「粵劇編劇班」，課程由著名編劇家葉紹德先生統籌及親自教授，最特別的是引入了現代化教育研究團隊的參與，由八和、學院與香港大學教育學院中文教育研究中心合作，對課程內容作出系統化的編排。「粵劇編劇班」共開設了兩屆（2008 及 2010 年），第一屆學員 24 人，第二屆 27 人。第二屆課程完結後，在研究團隊的協助下，八和整理、發展及完善了教材，編印成《粵劇編劇基礎教程》。

由 2008 年開始改革，如今學院的發展方向、課程種類和員工架構均非常清晰。學院的目標不變，仍然是為粵劇界培育新一代的接班人。培訓的方向分為兩項：「粵劇專業人才培訓」和「粵劇普及教育」。學院主要與不同的教育機構、各級學校（小學、中學、大學／大專）合作，在校內推行粵劇課程，由學院派專業的粵劇人員授課。經過了十多年的努力，學院的培訓成果顯然易見：

成功培訓一群新編劇：學院兩屆編劇班，誠然是訓練人才的重要里程碑，部分學員在畢業後投身粵劇編劇的工作（包括鄭國江、張慧婷、周潔萍、江駿傑、李曄（即文華）、梁智仁、李沛妍、麥順玲、吳國亮、謝曉瑩、周嘉儀等），是近十年劇壇不斷有新劇本產生的重要因素。

「八和粵劇學院」學院課程圖

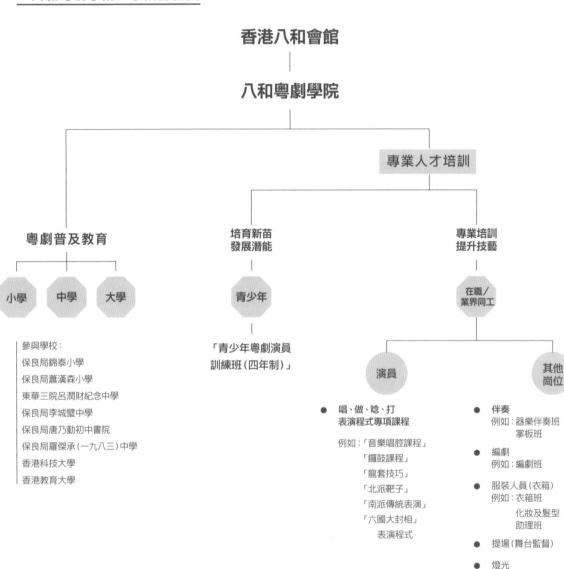

香港八和會館

八和粵劇學院

專業人才培訓

粵劇普及教育

小學　　中學　　大學

參與學校：
保良局錦泰小學
保良局蕭漢森小學
東華三院呂潤財紀念中學
保良局李城璧中學
保良局唐乃勤初中書院
保良局羅傑承（一九八三）中學
香港科技大學
香港教育大學

**培育新苗
發展潛能**

青少年

「青少年粵劇演員
訓練班（四年制）」

**專業培訓
提升技藝**

在職／
業界同工

演員

- 唱、做、唸、打
 表演程式專項課程

 例如：「音樂唱腔課程」
 　　　「鑼鼓課程」
 　　　「龍套技巧」
 　　　「北派靶子」
 　　　「南派傳統表演」
 　　　「六國大封相」
 　　　表演程式

其他
崗位

- 伴奏
 例如：器樂伴奏班
 　　　掌板班

- 編劇
 例如：編劇班

- 服裝人員（衣箱）
 例如：衣箱班
 　　　化妝及髮型
 　　　助理班

- 提場（舞台監督）

- 燈光

成功培訓演出新苗：截至 2022 年，「青少年粵劇演員訓練班」共開辦了八屆，栽培了數十名畢業生，其中不少成為職業及半職業演員，以至其他崗位的從業員，包括：

○ 第一屆：譚穎倫、梁心怡、吳立熙、吳倩衡、鄺紫煌、梁芷萁、江駿傑

○ 第二屆：梁非同、袁學慧、吳思穎、呂智豐、林貝嘉

○ 第三屆：蘇鈺橋、溫子雄、謝紹歧、李晴茵、李子蕊

○ 第四屆：郭俊亨、張肇倫、莫心兒、劉曉晴、陳安橋、黃若寧

○ 第五屆：鄺成軍、麥熙華

○ 第六屆：吳嘉怡、鄭麗莊

把粵劇帶進中學：由 2011 年起，學院與東華三院呂潤財紀念中學合作，試行全港第一個初中粵劇正規課程[16]，讓中一至中三學生選修，於學習評估所得的分數，會列入學生的成績表。課程內容包括：

○ 課堂學習（Regular Curriculum）：主要集中學術及知識層面，如唱、唸、戲曲語言藝術、經典粵劇劇本研習。

○ 延展課程（Extended Curriculum）：以活動為本的學習模式，如基本功訓練。

○ 聯課活動（Co-curriculum）：基本技能訓練，如靶子功（各式武打道具使用）。

這個課程的畢業生，有部分在高中選修了由香港演藝學院開辦的「創意學習／表演藝術」應用學習課程，也有部分在課餘時間加入了學院的「青少年粵劇演員訓練班」。除了東華三院，其後學院也和保良局合作，在保良局旗下的中小學開辦粵劇課程。雖然那些學校未有將粵劇納入正規課程，但也在粵劇普及教育的前提下，將粵劇藝術的種籽散播開去。

油麻地戲院場地伙伴計劃 · 粵劇新秀演出系列

這個品牌故事的開始，就是講述「油麻地戲院

新秀計劃演員發展圖

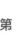

粵劇演員

粵劇舞台工作者（非演員）
（投入市場、向外發展）

▲ ▲

已可擔戲的新秀

第一梯隊

新一代粵劇工作者（台前幕後）
已可擔戲的新秀 及 已轉型的新秀
（協助其發展：提升、轉型等）

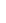

▲

新秀

第二梯隊

全面培育新一代粵劇藝術工作者
（台前幕後）
招攬已受訓練，有潛質的新演員：
提供培訓、實習

▲

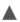

第三梯隊

新苗：有潛質、已發芽種子
（八和粵劇學院、其他培訓系統）
新苗 ○實習（梅香、下欄、群眾演員）
　　　○練功

場地伙伴計劃」的申請面試；在落筆寫作這書時，我也剛出席了這計劃第 11 次向粵劇發展基金申請資助的面試。今次和面試者的對答，已毋須再提及如何善用和改革八和這個品牌，而是提出如何為八和品牌打造及管理新的知識產權（IP, Intellectual Property）。

八和在 2011 年成功申請，成為康文署轄下油麻地戲院的場地伙伴，並同時得到粵劇發展基金的資助，在 2012 年開展了「油麻地戲院場地伙伴計劃．粵劇新秀演出系列」（下稱新秀計劃），到 2023 年的今天已運作了十年。計劃的目標非常清晰，就是全面培訓粵劇新一代的接班人，也清楚地確立了培訓對象，見左圖。

八和以油麻地戲院為搖籃[17]，全方位培育粵劇界台前幕後的接班人。計劃先後得到十位粵劇界名伶（尹飛燕、王超群、吳仟峰、吳美英、李奇峰、阮兆輝、陳嘉鳴、新劍郎、龍貫天、羅家英）支持，擔任藝術總監或客席藝術總監，教導過百位新秀演員，傳承粵劇藝術。

透過每年過百場粵劇演出、多元化的培訓課程（包括唱科、基本功及身段、樂理、特邀其他劇種演員來港指導等）、多樣化的觀眾拓展及推廣活動（包括小學、中學、大學粵劇推廣場、社區推廣場、親子活動、大型展覽及示範演出等）、港外交流（包括上海、重慶、成都、台灣等），向觀眾展示香港粵劇新秀演員的實力，並藉此吸納更多新觀眾。

十年來，新秀演員學習及演出了不同類型的劇目，文場武場兼備。藝術總監們指導每齣戲的演員「講戲」、「行位」、「響排」（貼近職業粵劇的市場運作），而那些劇目，更有不少是總監們的手本戲或他們編寫的作品。此外，總監們也會選取近年坊間劇團少上演的劇目（如唐滌生的早、中期作品），貫徹薪火相傳的宗旨；亦會安排上演古老排場的折子戲，如《金蓮戲叔》、《困谷》、《梨花罪子》、《試忠妻》、《打和尚》、《仙姬送子》等。

十年來，八和努力提供的多個培訓項目，包括普及課程（小、中、大學的粵劇課程）、專業課程（八和粵劇學院課程）、演出體驗（粵劇新秀演出系列），已為有志從事粵劇的新人，造就了一條龍式的培訓和入行機會。現今的新人，相比上世紀 80 至 90 年代入行的新人，實在非常幸福，因為八和已為他們準備了學習與發展的路線圖！

十年（2011-2022）培育的成果

八和為有志於粵劇發展的年輕人，提供了一條龍式的培訓和入行機會，十年來的耕耘培育了超過 150 名新秀演員，為他們提供了 800 多場的演出機會，超過 5,000 小時的培訓課程，及傳授了 160 個劇目的表演法。

以下分三個階段說明八和培育人才的成效：

第一階段（2012-2014）：為已有一定演出經驗的新秀，提供更豐富的演出經驗和舞台配搭，讓他們可在商業演出時，有更多樣化的配

青少年粵劇演員訓練班學員發展圖

繼續進修
○ 大學課程
○ 香港演藝學院課程

進修／演出

小學、中學
普及教育

投考／遴選

投考／面試加入
八和粵劇課程

青少年粵劇
演員訓練班
（四年制課程）

投考／遴選

坊間訓練班

八和會館主辦
「油麻地場地伙伴計劃・粵劇新秀演出系列」

○ 透過實際舞台演出及培訓繼續學習

▼

○ 為班主、觀眾所認識
○ 開始有職業班的演出機會

進修／演出

全職
專業演員

○ 長時間的努力、耕耘
○ 觀眾的認可

入行成為演員
○ 由低做起

投考／遴選

進修／演出

搭和戲碼（如譚穎倫、關凱珊、李沛妍、謝曉瑩、文華、王希穎、王潔清、鄭雅琪、宋洪波、黎耀威、康華、林穎施、藍天佑、王志良、文軒、靈音、梁煒康、阮德鏘等），並協助新秀找到不同行當的發展方向（如林汶聲、司徒翠英、劍麟、沈柏銓等）。

第二階段（2015-2017）：培訓新一批可擔六柱的新秀（如陳澤蕾、瓊花女、劍麟、吳立熙、黃成彬、文雪裘、梁心怡、一点鴻、杜詠心、詹浩峰、柳御風、陳紀婷、郭俊亨、曾浩姿、林瑋婷、吳倩衡、菁瑋、梁非同、溫子雄、吳國華等）。

第三階段（2018-2022）：八和粵劇學院畢業或其他教學單位的新力軍，透過演練開始發展（如蘇鈺橋、林貝嘉、吳思穎、鄺成軍、千言、鄺紫煌、韓德光、黃可柔、宋芯融、余仲欣、李晴茵、周洛童、梁芷其、司徒凱誼、陳禧瑜等）。

2.5　抓緊機遇

「知彼知己，百戰不殆」，發展粵劇先要「知己」，在本章開始時，我們已討論八和及粵劇的現況。至於「知彼」，就是了解「對方」的狀況和需要；「對方」可以是合作伙伴，也可以是競爭對手。因此，每次遇上「彼」時，都要先看清楚對方是伙伴、對手，抑或是其他性質的持份者，多了解對方，然後看看自己手上有甚麼籌碼或武器，才決定對應的謀略。《易經》六十四卦中「解」卦的上六爻：「公用射隼，於高墉之上，獲之無不利。」《易·繫詞下》：「君子藏器於身，待時而動，何不利之有？動而不括，是以出而有獲，語成器而動者也。」射和隼都是指武器，用現代的術語，清楚知道自己手上的籌碼，在好的時機出動，自然有所獲益。看來在「知己」、「知彼」之外，還要「知時」。

裝備好自己，順時而行，沿途遇上機會，就要再看看是否合「時」，才能成就一件好事。如

前所說，在 2008 年推出的「活化歷史建築伙伴計劃」，八和抓緊機會提出了申請，雖然最後「時不予我」，但這次失敗亦賦予了八和另一些「機遇」。第一，八和從此轉身成為慈善機構，由「內向型」發展至「外向型」，然後成就了一連串的發展。第二，這個機會帶來了一條紅線，將八和與我連在一起。「塞翁失馬，焉知非福」，只要有足夠的裝備，一旦時機配合，鵬程萬里。

2011 年推出的「油麻地戲院場地伙伴計劃」，是八和轉為「外向型」後的第一個機遇。八和抓緊了這次機遇，用十年時間，交出了一張亮麗的成績表。現時粵劇界台前幕後出現了大量新人，八和已經不用為「量」而擔心，反而讓一眾前輩擔心的是新人的「質」。怎樣才可以提升有潛質新人的技藝呢？這是「粵劇新秀演出系列」在十年發展以後將要面對的挑戰。另一方面，油麻地戲院在八和的努力經營下 [18]，成功化身為粵劇的地標，場地的形象非常鮮明，被公認為粵劇新秀的搖

籃，也成為了政府活化歷史建築的成功案例。

同樣在 2011 年，八和碰上另一個碩大的機遇，就是西九文化區管理局公佈他們的最新設計概念「城市中的公園」，當中已包括了建設一座「戲曲中心」。表演場地的缺乏，一向是粵劇發展的一大障礙。特區政府第一任行政長官董建華先生，在 1998 年首次提出在西九龍填海區，建立文化藝術區。到了 2004 年，經過了公開設計比賽，政府採納了巨型天幕的設計。這個龐大的建設計劃以單一招標進行，引起了無數的爭議；各大財團各出奇謀、爭相競標，但最終未有任何財團完全接納政府的要求。政府在 2006 年決定不再堅持天幕設計，並放棄原先的發展框架，把計劃推倒重來，成立專責委員會重新審視整個項目的需求和執行方案。2007 年，西九龍文娛藝術區諮詢委員會建議：先行拍賣區內的商業及住宅用地，並成立西九文化區管理局，專責發展區內的文化藝術設施。委員會推出的諮詢文件，建議文化區有 15 個場地，當中包括戲曲中心（一座獨立的

地標建築物）。政府接納了委員會的建議，於2008年成立西九文化區管理局，並注資216億開展其工作。

從1998年開始，八和已經非常關注西九文化區這個大型項目；大財團草擬申請標書時也會諮詢八和的意見，但戲曲場地並不是當時的必需條件，到了2007年，西九龍文娛藝術區諮詢委員會的諮詢文件才包括了戲曲中心。八和自然是萬分歡喜，但仍然非常關注未來戲曲中心的用途和配套，當時八和對諮詢文件的回應是：「希望特區政府仍須正視及考慮香港粵劇界三方面的問題；其一，作為香港粵劇未來的發展，以及『西九』未來的配套，作為世界粵劇重心的香港，是否需要組織一個足以代表香港的專業粵劇團；其二，從軟件的發展和配套，建立一所具規模及全面性的戲曲藝術學校，是否也應在特區政府考慮之列；其三，在未來『西九』的場地運用上，應該有靈活策略，以符合不同藝術門類的需要。」八和的三個訴求非常清晰：設立專業粵劇團、建立戲曲藝術學校、不要硬以一套政策管理所有設施——言下之意，戲曲中心需要的管理，未必和其他表演藝術相同。2013年，香港演藝學院的戲曲學院正式成立；但是關於成立專業粵劇團，政府雖然曾作出諮詢，卻是遙遙無期。

西九文化區管理局成立以後，在2011年公佈戲曲中心將會是區內的第一座大型建設。八和一直全力配合西九有關建設戲曲中心的各個舉措，汪明荃主席更是全力配合有關戲曲中心設計的諮詢和宣傳。西九文化區的首個節目「西九大戲棚」[19]的粵劇演出，也是由八和籌劃的。2012年7月，八和就戲曲中心的發展，向西九文化區管理局提交建議書（下稱戲曲中心發展建議書），對戲曲中心的發展目標／願景、定位、功能、設施、管治等，提出了具體的建議。2013年，八和更安排了八和粵劇學院的學生，在西九戲曲中心的動土儀式上演出。在建設戲曲中心的過程中，八和與西九文化區管理局是一對好拍檔，但是到了2017年，一對好拍檔

卻出現了矛盾！「知己」、「知彼」、「知時」，又究竟是哪一項未能「相知」？

矛盾一：戲曲中心的藝術總監：八和提出的中心發展建議書，建議設立管治董事局（包括藝術總監、業界人士、各式專業人士及學者等）作方向性的指導，並設藝術顧問團（包括來自中國內地、東南亞，以至歐美等不同地區及不同劇種的專家），為董事會的決策提供各方面的專業意見。由此可見，八和一直期待有一位專責戲曲中心發展的藝術總監。

2017 年 10 月 11 日，西九文化區管理局公佈委任美籍的方美昂女士（Ms. Alison Friedman）為表演藝術總監，並指出她將領導戲曲、舞蹈、戲劇，以及音樂和戶外等團隊。八和於 10 月 18 日發出第一次新聞公佈，回應藝術總監一事：

汪明荃主席一直關注及參與西九戲曲中心的規劃工作，對於是次聘用的藝術總監將一併領導戲曲的安排，事前並不知情。對於戲曲中心，西九管理層一向給予業界的承諾是：

○設獨立的藝術總監；

○節目編排及運作以藝術主導，由行政人員協助藝術總監發展。

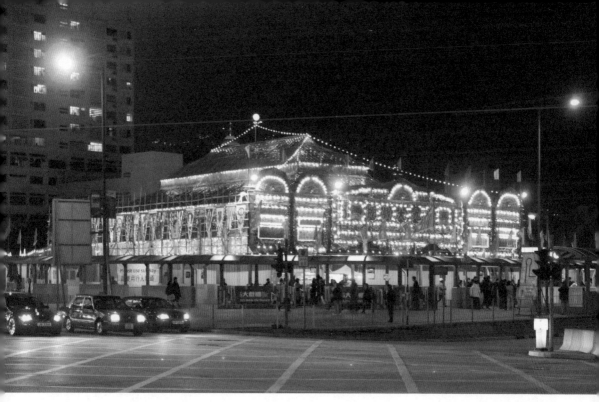

西九大戲棚及汪明荃致詞

汪明荃主席對於新聘藝術總監「領導」戲曲的安排極度不滿,理據如下:

1. 西九管理層背棄承諾,未有為戲曲安排獨立的藝術總監;

2. 新聘的藝術總監沒有戲曲的背景和相關經驗,明白「十全十美」的人選是不可能的,因此更應設立有實權的機制讓業界貢獻專業知識;

3. 西九一向強調培育本地藝術人才,但最終亦聘用非本地人士為藝術總監。再者,其他藝術界別(舞蹈、戲劇、音樂及多媒體表演)部分內涵源於西方,由外國人擔任尚可接受,但戲曲是百分百的中國文化藝術,為何由外國人領導?相信本地有合適的人才擔任戲曲的藝術總監,如西九認為本地人才缺乏於國際推廣戲曲的經驗,可以找合適的經驗人選予以協助,而非因噎廢食、本末倒置;

4. 戲曲中心為西九第一座落成的建築,有標誌性的意義,需要長遠的規劃發展。戲曲中心應專注在戲曲節目和發展上,無論是藝術管理抑或是節目安排,均應該是戲曲專屬,不應摻雜其他藝術界別。

汪明荃主席、八和會館和粵劇界全人均高度關注戲曲中心的發展,由於中心將於2018 年落成啟用,設立專責的藝術總監領

導發展急不容緩，促請西九當局能儘早回應業界的疑問和提供妥善及業界接受的發展方案。

其後再於 10 月 20 日發出第二次新聞公佈，由汪明荃主席回應新聘藝術總監：

1. 八和與業界一向提出的，均是就著戲曲範圍的討論，我們不反對有「跨界別的藝術總監」，更沒有質疑方美昂女士的成就及藝術行政的能力，更對方女士的國籍和種族沒有任何意見。我們強調的，只需要對戲曲和粵劇有深切認識的人士出任藝術總監，甚麼國籍和種族不是我們的考慮點。

2. 但就著傳統戲曲的藝術性作考慮，從西九提供的資料，我們看不到這個「跨界別的藝術總監」對傳統戲曲、粵劇有深入的認識。當「跨界別的藝術總監」沒有實質能力去給予傳統戲曲作藝術層次的指導時，傳統戲曲便應該有自己專設及有實質權力的藝術總監。

3. 西九表演藝術行政總監茹國烈先生曾承諾：戲曲中心將設有獨立的藝術總監，而該總監將會是本地的、熟悉戲曲藝術的人士。汪明荃主席和多位戲曲中心的顧問，亦曾多次與茹先生作出深入的討論。

4. 我們對招聘方面的公平性及合理性沒有質疑，但由於西九未有就戲曲中心招聘獨立的藝術總監，而是選擇招聘「跨界別的藝術總監」，自然在考慮的過程中，並非單以戲曲的發展為主。我們相信方女士應該是在遴選「跨界別的藝術總監」時是局方認為的最佳人選，但卻未能照顧戲曲的發展需要。

最後，於 10 月 25 日發出第三次新聞公佈，直接指西九文化區管理局違背承諾：

戲曲中心其中一項最重要的職能和使命，是向世界觀眾展示香港本地獨特的藝術文化，這是西九和業界無庸置疑的共識。此外，本會理事一致同意：「戲曲中心在最初幾年的發展，須

先有策略地展現本地粵劇的獨有傳統，然後才基於傳統進行創新。打穩基礎，是最重要的。」因此我們一直希望戲曲設獨立的藝術總監，指導節目編排及運作。西九表演藝術行政總監茹國烈先生曾承諾：戲曲中心將設有獨立的藝術總監，而該總監將會是本地的、熟悉戲曲藝術的人士。我們強烈要求西九履行承諾，為戲曲設立專責的藝術總監。

在三次新聞公佈後，西九文化區管理局主席唐英年先生接見了汪明荃主席和總幹事，但是就設立戲曲中心的專責藝術總監一事，卻是不了了之。八和在 11 月 6 日致函唐英年先生，說明八和對戲曲中心的三項建議：1）成立藝術總監小組；2）有自己主導及製作的節目；3）重視教育樓層的發展。唐英年先生於 12 月 1 日回信八和：「關於來信中的各項意見，管理層定當認真考慮做好與業界溝通的工作，並按照實際情況訂定合乎業界需要的政策和計劃」。最後，戲曲中心設立了茶館新星劇團，並聘用了羅家英先生為藝術總監。2021 年 7 月，方美昂女士辭任西九文化區表演藝術總監，之後西九文化區並未有聘用繼任人。

矛盾二：戲曲中心開幕安排：戲曲中心開幕在即，表演藝術行政總監於 2017 年 5 月親自到八和，向主席和三位副主席提出邀請，由八和製作及統籌以下演出，合共三段日期：

○ 破台（閉門進行）技術測試前

○ 試營運 7-8 天（已包裝台），演出接待觀眾的短劇，為贈票節目

○ 開幕節兩星期香港粵劇節目（已包裝台），為售票節目（以「傳·承」為主題，戲曲中心開幕盛事匯聚粵劇界老、中、青同台演出，並向觀眾展示粵劇承先啟後）

結果，八和負責統籌 2018 年 12 月 30 日至 2019 年 1 月 6 日戲曲中心開台週的演出節目；戲曲中心於 2019 年 1 月 20 日舉行開幕禮，開幕禮後呈獻由白雪仙博士擔任藝術總監的開幕節目《再世紅梅記》。

究竟為何會出現兩次矛盾？在八和的角度，我覺得是「知彼」不足。但「知彼」不是八和單方面能夠完成的，「知」是要雙方坦誠溝通才能達到的境界。在唐英年先生回覆八和的信件中，他也提出了溝通的問題：「關於來信中的各項意見，管理層定當認真考慮做好與業界溝通的工作」。由互「知」至互「信」，也需要一定的時間來累積雙方的信任。

2.6　信任

機構與機構、顧客之間的信任，是需要長時間建立的。機構能夠兌現自己的服務承諾，是建立信心的首要條件。與此同時，機構所提供的服務，能夠長時期維持穩定的質量，也能夠讓顧客／工作伙伴建立信心。機構的服務是由員工執行或提供的，所以員工的表現（例如對服務的講解、解答顧客查詢的態度、跟進顧客需要的速度和態度等）也有決定性的作用。好些時候，如果員工的表現良好，顧客的信任可以

是對員工本人。

八和作為一個品牌，建立顧客的信任，對業務發展有決定性的作用。八和的其中一項工作，是為本地和海外觀眾提供粵劇表演，滿足觀眾的娛樂和知性 [20] 需要。八和能夠持續提供優質的粵劇演出、培訓新秀，提升演出的質量，便能慢慢培養觀眾的信任。這裡所指的信任是：1）對八和出品的信任；2）對八和培育人才的信任。而觀眾（顧客）對八和的信任，除了可體現在買票支持演出的人量，八和收到的捐贈（現金、粵劇文物、書籍、與粵劇相關的物件等）也可以是衡量的指標。當一名觀眾對八和的出品有信心，他或許會向身邊的親朋推介八和的節目。

至於品牌與伙伴之間的信任，可以從雙方的合作次數、執行合作項目時的默契中顯示出來。八和自從成為外向型的慈善機構後，合作伙伴比之前多了許多。伙伴之間除了互信外，還需要互諒，雙方的關係才會更加牢固。工作伙伴

越多，也證明了機構的執行能力，慢慢也會得
到政府的信任，有機會被邀請參與一些代表香
港演藝實力，或介紹香港文化藝術的演出。這
時候機構的發展機遇越來越多，品牌的信譽自
然更上層樓，而品牌的發展潛力亦越來越高。

1 2007年，汪明荃第二度加入八和理事會，經選舉後成為第33屆理事會主席，並一直連任，直至本書出版時（2023年6月）仍是八和主席。

2 香港八和會館：《八和匯報》第一期，1993年6月，頁1。

3 《八和匯報》第一期開始，由招菉墀小姐任主編；直至第75期（2012年7月），始由八和辦公室人員任主編。

4 丁羽先生的任期由2008年7月至2011年7月31日。

5 政府支持的九個藝術團體（香港管弦樂團、香港中樂團、香港舞蹈團、香港話劇團、香港芭蕾舞團、香港小交響樂團、進念‧二十面體、香港中英劇團、香港城市當代舞蹈團），有穩定的年度撥款予他們發展；這些團體的員工聘用條件，大多依從政府同等職級人員的薪津編制。

6 在2003年，八和策劃了「近百年香港粵劇回顧與前瞻」，總結了粵劇的發展，因此以這年份作為起點。

7 1992年，汪明荃首次出任八和主席，至1997年離任。

8 中國戲曲是一門綜合唱、唸、做、打的表演藝術，全國約有360多個劇種。

9 《管子‧牧民》：「國有四維，一維絕則傾，二維絕則危，三維絕則覆，四維絕則滅。傾可正也，危可安也，覆可起也，滅不可復錯也。何謂四維？一曰禮、二曰義、三曰廉、四曰恥。禮不逾節，義不自進，廉不蔽惡，恥不從枉。故不逾節，則上位安；不自進，則民無巧詐；不蔽惡，則行自全；不從枉，則邪事不生。」

10 布迪厄將文化資本細分為三個類型：具身化文化資本、客體化文化資本和制度化文化資本。Cultural capital. (2023, February 22). In *Wikipedia, The Free Encyclopedia*. Retrieved March 7, 2023, from https://zh.wikipedia.org/zh-hk/ 文化資本

11 汪明荃與羅家英組成的「福陞粵劇團」，開山的第一套新編粵劇就是《穆桂英大破洪州》，因此她也特別喜歡穆桂英這個角色。

12 「香港八和會館購置新會所籌款演出」於1997年3月24至26日舉行，公演地點為新光戲院。汪明荃主席在演出特刊的獻詞，也反映了當時粵劇的發展狀態：「客觀的社會環境令到今天粵劇工作者工作上更感困難，例如他們不能像前輩紅伶，有更寬敞的練功場地，在今日香港多元藝術的社會形態下，粵劇工作者也不如過往受社會重視。……我們今次義演籌款購置新會所，並且接受社會各界的捐款，就是希望粵劇工作者有一個更佳的練功環境之外，能夠培訓新一代的接班人，使粵劇工作者趨向年輕化；也希望同人在從事藝術工作的同時，能得到社會的重視」。

13 2008年四川汶川大地震，八和在同年6月5日假座新光戲院，舉行「八和同心暖四川」義演，籌得善款 $2,811,300。

14 員工流失率（Staff turnover rate），就是辭職員工（在特定的時段內）佔該機構內員工總數的比例。

15 呂洪廣是本港著名伶人，其父親是省港名演員呂玉郎。

16 東華三院呂潤財紀念中學，初中粵劇課程的課程目標：
○配合學校的藝術教育發展政策，讓同學接觸不同類型的藝術形式，擴闊學生的視野。
○協助推廣中國戲曲文化，包括其承載之道德價值觀及優秀文學素材，讓中華傳統得以承傳。
○讓粵劇藝術進入校園，培養年輕人對粵劇的興趣並提升其參與程度。
○藉著與專業團體合作，發掘及栽培粵劇藝術接班人才。

17 「粵劇新秀演出系列」藝術總監阮兆輝曾說：「小時候，我們一班粵劇藝人經常在各大戲院及啟德遊樂場看戲及演戲，由小角色做起。……油麻地戲院就像昔日啟德遊樂場一樣，是一個給新進粵劇演員及不同崗位工作者打造夢想的地方，在這個平台不斷實踐、提升，邁向專業及追求藝術上的完美。我相信，在油麻地戲院一群有心發展的粵劇新秀將會延續夢想，實現理想。」摘自《粵劇新秀演出系列　回顧‧前瞻》，香港：香港八和會館，2018年，頁4。

18 八和的「粵劇新秀演出系列」每年佔用油麻地戲院180天，即該戲院每年有差不多一半的時間，是由八和籌劃節目。

19 「西九大戲棚」的演出節目，於2012年1月20至24日舉行。在當時西九戲曲中心的建築地段，搭建了一個傳統的竹戲棚，頭三天由八和演出粵劇，最後一天放映五部與粵劇有關聯的香港電影。

20 知性：一種能夠同時運用感性直觀和理性邏輯去判斷事情的認知能力。

3 品牌推廣

3.1　品牌新形象和代言聲音

在現實社會，同一類型的服務和商品，往往會有很多競爭對手。在現時的香港，同一類表演藝術，會有大小不同（就其組織架構或表演數量而言）的表演團體。但香港粵劇界的情況頗為特別：

經常演出的劇團／戲班，他們的組織、編制大小相近[1]：以文武生，或文武生加花旦起班，六柱的人選可以每次不同，或使用同樣的班底。班牌（戲班的名稱）方面，同一位演員可以使用同一班牌，也可以根據不同的組合起班，另起新牌。

沒有固定的巨型劇團／戲班：近年來，香港沒有固定運作的巨型班，但是間中卻有由政府或其他機構（如香港藝術節、康文署籌劃的「中國戲曲節」等）委約的大型粵劇演出。這類型的委約，大多由主辦單位建議演出方向或內容，然後由他們選擇的戲班或機構組織演出。

這一類大型製作，台上的演出人員動輒超過100名，再加上幕後及行政人員，涉及人員超過150名。

定期演出的長壽班（長期戲班）：長壽班的定義是每年均有固定數量演出，而且班底組合也較固定的劇團。現時香港長壽班不多，以「鳴芝聲」為例，該團於1990年組成，至今演出從未間斷。蓋鳴暉和吳美英是長期組合，其他四柱的基本人選變化不大，就連樂隊的人選也是固定的。從藝術角度看，長期班底的演員及樂師合作無間，演出的默契自然較好[2]。從商業運作的角度看，不同的新鮮組合，自然更能吸引觀眾。

粵劇界內，劇團與劇團之間雖然有競爭，但由於已建立固定觀眾群，各個演出的入座率尚算穩定，加上有些演出獲得資助，因此競爭並不嚴重，造成劇團沒有強烈的動機，要加強宣傳品的製作。在我加入粵劇行業之初（2011年左右），粵劇海報設計，總是鋪滿演出伶人的

大頭相便是。這種「大堆頭」設計的背後理念是：觀眾是否購票入場，考慮的重點是由哪個伶人演出，不在劇目或劇團。在粵劇不用刻意擴大觀眾群的情況下，這樣的「資訊性」海報是無可厚非的。但是對於一名想入場接觸粵劇的新觀眾而言，如果他完全沒有對紅伶和粵劇劇目的概念和資訊，單看「資訊性」的海報，應該會難以抉擇，或者是望而卻步。

八和是粵劇界唯一的行業組織，由不同的業內人士所組成；在它轉變為慈善機構以前，其服務對象是固定的（會員），因此根本沒有品牌推廣或宣傳的需要。這和第一章所分析的，八和形象偏向保守、神秘、不透明，不無關係。

新形象：新標誌

八和在 2009 年轉為慈善團體後，汪明荃主席推動八和更換標誌（商標），希望用更時尚的新標誌，顯示八和的新一頁。在品牌管理的角度看，一個能夠讓人留下印象的商標，是品牌推廣的第一步。此外，要顧客在芸芸同類型的服務／貨品中找到自己，品牌的視覺標誌是非常重要的。品牌的識別可以體現在不同的層面，例如品牌的視覺設計，其次是品牌的聲音或標語，最後是顧客的親身體驗。八和在轉為慈善團體後，雖然仍然是粵劇界唯一的行會組織，但由於需要面向香港市民，甚至是全世界觀眾，再也不能一界獨尊、唯我是大。有了眾多演藝界別的競爭對手，八和在品牌辨析方面，也需要下工夫了。

為了顯示粵劇的新景象，八和在 2009 年找到了著名的設計師陳幼堅先生，為八和設計了全新的標誌。八和的舊標誌以一個銅鐘，表示八和的聲音響徹四方，是一個非常形象化的設計。新標誌則以簡潔的線條為主，它與舊標誌的最大分別是形象不再單一化，而是可以作多重解讀。新標誌兩組相交的線條，可以有以下的詮釋：

○ 代表粵劇是中國文化與現代發展的結晶，融

合文化精髓與現代美學；

○ 表現融合、親和、交流，和邁向國際的願景；

○ 線條像舞動的水袖，代表歡騰、喜慶、生命
力；

○ 造型像粵劇臉譜及中國數字「八」，體現八
和及粵劇文化的神髓；

○ 弧線互相交接，表現團隊的凝聚力，同時向
外擴張發展。

陳幼堅先生是香港著名的設計師，經常為不同
類型的機構提供設計服務，不單是標誌，還包
括室內裝潢、產品包裝、制服等。陳先生協助
八和設計新標誌，也是「活化歷史建築伙伴計
劃」所帶來的機遇。當時我協助八和統籌及撰
寫計劃書，活化「北九龍裁判法院」成為「八
和粵劇文化中心」，無論是建築物的室外及室
內，均需要鮮明的設計，給予人耳目一新及統
一的感覺。因此，我向汪明荃主席提出，需要
委託一名設計師，預備相關視覺設計的顯示
圖。陳幼堅先生是汪主席立即想到的合適人
選，經聯絡後他亦馬上答允。雖然「活化歷史

八和的新舊標誌

建築伙伴計劃」的申請以失敗告終，但他的標誌設計則被八和沿用下來。至於會員們對這個新標誌有不同的意見，有些認為它時尚可取，也有些會員認為舊標誌有悠久歷史，希望保持不變。

要在一個有著悠久歷史的傳統機構中推動變革，殊不容易。改革的推手除了要有前行的開闊眼界外，還要有堅定的決心，勇往直前。從總幹事的角度看設計新標誌一事，我認同八和需要更新其形象，增添新朝氣，以配合八和的新發展。更換標誌不單有助建立新形象，更是告訴大眾，這是我們革新的開始！至於新標誌是否漂亮，則是見仁見智；但我認為新標誌的多重解讀性，更能符合當代社會的思想模式。

品牌代言人

汪明荃主席是著名的影視紅星，在她正式加入粵劇界後，已多番在公開場合代表粵劇發聲。在出任八和主席以後，她名正言順成為人所共知的八和代言人，更漸漸成為香港粵劇的代言人。

在出任八和總幹事前，我曾在不同的文化藝術團體工作，明白邀請傳媒採訪從來不是一件簡單的事。宣傳人員要花許多心思和時間，為宣傳的事項或物品，找到能吸引傳媒採訪的亮點和賣點。但在八和工作，根本毋須擔心，只要在傳媒邀請的通告上，說明汪明荃主席會出席，到場採訪的記者人數必然不會少，無論是紙媒、電視台和網媒。當然，縱使八和辦公室同事不用花時間邀請傳媒，我們仍必須為汪明荃主席準備好講詞或相關資料，由她向傳媒演繹，再由傳媒將消息傳播給市民大眾。

近年來，我們也會極力向傳媒引介我們的新秀演員（包括梁心怡、梁非同、梁振文等），希望市民大眾能夠多認識他們。在粵劇界內，這批演員已有一定的名氣；但離開了粵劇界，他們的知名度依然偏低。汪明荃主席有時會刻意帶著一些新秀，出席大型活動，藉機向傳媒朋

友介紹新秀演員。

有很多大品牌，要花很多資源（主要是金錢）去邀請一些知名度高，又能配合品牌形象的演藝界或其他專業界人士，作為品牌大使。香港粵劇能夠有汪明荃作為品牌大使，實屬我們的優勢；有了優勢，就要思考如何進一步向前發展[3]。機遇不是唾手可得，錯過了就只可望洋興歎！

3.2　品牌推廣

八和是一個品牌，它代表粵劇，本身也有製作粵劇演出，因此先說明一下，這一節品牌推廣的重點是甚麼。八和一向推廣的主要內容是粵劇，而不是組織本身。自從八和成為外向型的慈善團體後，組織本身的實力，主要表現在推廣粵劇的能力。

粵劇是一門表演藝術，每一次的舞台演出，也是演出人員、製作人員和觀眾們獨一無二的經歷。要推廣一個粵劇品牌，說到底還是觀眾與粵劇藝術本身的互動最為重要，而最直接的互動，當然是觀眾對演出的直觀體驗和領受。粵劇所包含的娛樂性、藝術性、知性（智性上的開悟），觀眾的接收程度因人而異。因此，以觀眾體驗為推廣目的，可以有以下不同的側重點：

現有觀眾方面：

○增加觀眾與演員的互動

○提升觀眾欣賞粵劇的能力，增加觀賞節目的趣味（體驗粵劇不同元素）

○重視觀眾個人的觀劇經驗：

｜知性上：提供及重視觀眾發表觀後感和意見的機會

｜協助選擇：宣傳品上的資訊要全面；如有足夠資源，可推行個人化的資訊直遞（用大數據分析觀眾的個人喜好，從而送上符合個人喜好的資訊）

｜購票經驗：貼心的訂票服務、套票優惠、

團體購票優惠等

拓展新觀眾：

○ 增加觀眾體驗粵劇的機會，例如學生推廣場、免費體驗場

○ 增加體驗的收穫：提供演出的導賞，或賞析粵劇的工具，與演員的互動

形成觀劇體驗以前的推廣重點：

○ 粵劇的娛樂性

○ 粵劇的美感

○ 粵劇這項綜合藝術的價值

○ 觀賞粵劇的直接助益，例如教育性

○ 訴諸理性：粵劇是香港唯一的人類非遺項目，香港人有責任保育它，而入場觀賞是最佳的保育方法

以上的推廣重點，是所有的粵劇團／推廣機構均可以採用的。而八和在重塑品牌的推廣中，更要突出一些只有八和才可以成就的特點。

首先，在計劃初期的宣傳上，強調八和一班前輩的無私奉獻，將自身累積幾十年的粵劇演出經驗，無私地傳授予年輕的新一代演員。與此同時，也強調傳授方法是「手把手」式的，非常形象化地描繪「人傳人」與「慈愛」的特點。

其次，著力顯示一眾年輕演員的活潑朝氣，希望帶出粵劇從業員現代化的感覺，並強調年輕演員的數目眾多，當中不乏高學歷者，這是一次大規模的傳承計劃。

以上信息的傳遞和推廣，當然不會是一步到位，而是經過長期發放資訊（包括宣傳照和文字、傳媒訪問、社交媒體上的影像宣傳等），慢慢營造出來的統一形象。至於推廣的途徑，除了傳統和常用的渠道，當然社交媒體上的宣傳是不可或缺的。社交媒體的資訊是一對一的，如果能夠找到合適和有效的宣傳導入點（例如社會的熱門話題、年輕人喜愛的潮人潮事等），可產生非常顯著的宣傳效果。本書目的不是論述推廣宣傳的策略，說到底我們也不是這方面的專業人才；為免班門弄斧，以下會

介紹一些在八和這類傳統機構，在宣傳推廣上
會碰上的特別情況。

宣傳品的視覺主體

「粵劇新秀演出系列」的第一個主要視覺形
象（Key Visual）是「玉」，象徵前輩們將珍
貴的技藝傳授給年輕一代；而年輕一代則如
玉石般，需要打磨才會露出他們內在蘊藏的
美好品質。

但隨著計劃推行，市民大眾認識了八和大規模
培育接班人的舉動，一些新秀演員亦嶄露頭
角，廣為觀眾所接受後，計劃的宣傳重點也要
有所調整，由新秀的群像式宣傳，變成演員的
個別宣傳。這有點像娛樂圈現時流行的女團／
男團宣傳，起初是讓觀眾認識和接受這些新推
出的團體組合；到了觀眾熟悉這個團體組合
後，就是組合裡的個人開始逐一發展！

要宣傳個別有突出表現的新秀，自然是先從大

「粵劇新秀演出系列」2012 年開幕時採用的主視覺形象

型的宣傳海報入手。港鐵佈滿全港多個地點，
在沿線車站刊登廣告，自然是最佳選擇，但廣
告費自然不菲。因為可以用作宣傳的預算實在
不多，最初向港鐵的廣告代理商查詢費用，也
只是抱著「不妨試試」的想法。經過多番聯絡
和商議，我們明白到這可不是單向的查詢價
格！我們詳細介紹新秀計劃的目的，也解釋八

和是慈善團體（屬非牟利性質），終於爭取到港鐵廣告的優惠套餐，這是喜出望外的優惠價格。胡適將陸游的詩句「嘗試成功自古無」轉為「自古成功在嘗試」，來勉勵嘗試寫作白話詩（新詩）；新秀計劃演出的大型海報，能在港鐵沿線車站的廣告位出現，就是因為鍥而不捨的嘗試。嘗試的背後是不怕浪費工夫和失敗，事實上工夫由累積而來，因此每一次嘗試都是不會浪費的。而宣傳海報的設計，也是因為嘗試，才有改變！

粵劇界的演出廣告一向以群像為主，在準備宣傳海報之初，有同業相告，必須刊登所有演員的頭像。而推行新秀演出計劃，也有點平均主義的意味。計劃的主要資金來源是「粵劇發展基金」，凡使用「公家錢」，公平是其中一項原則，要為參與的新秀們提供同樣的培訓及宣傳機會，似乎是一種共識。但是在宣傳品的角度而言，一張放了超過十多名新秀演員頭像的廣告，容易失去宣傳的焦點；太多頭像也減少了設計的空間，只有將群像轉為雙人像或個人

像，才可以突破過往粵劇海報的設計。但是，八和背負了很多人的不同期望，要一下子改變慣性的做法是不可能的。因此，在計劃的頭一、兩年，宣傳海報還是遵循舊例，以群像為主。其後，我們先嘗試設計不同款式的海報，有四人組合、二人組合等，向主席介紹宣傳構思，和展示設計的樣本。最後，上述的轉變得到了汪明荃主席的大力支持，才能夠執行；主席還願意與我們一同揀選海報的主角和設計。當然在海報「出街」以後，也有不少持份者提出不同的意見，而主席就一馬當先，為我們的宣傳護航。

在八和這類傳統機構工作，令我深深體會到改革老店的困難，細如一張海報設計的改變，也可以引來嚴厲的批評。管治團體與執行人員之間的信任關係，張力非常微妙。管治團體也是由人所組成，不同的人自然有不同的想法和利益考慮。如果執行者的建議未能得到管治團體的支持，縱使建議有多好，也只能停留在建議

的階段。海報設計只是一個小小例子,說明在改革的途中,管治團體與執行人員之間的張力。執行者想得到管治團體的支持,在決策會議之前,有兩個可行的做法:

○ 逐一游說管治團體的成員,確保有達到法定人數的團員支持(即會議投票時,通過項目需要達到的支持者人數,一般為出席者的一半);
○ 得到一個在管治團體中極有影響力的團員支持(通常是主席),由他／她去影響／游說／改變其他團員的想法。

改革從來不是容易的事,通常是由一小撮具遠見的人提出,最終得到群眾的支持,才可以成事。而八和的情況,通常是總幹事的建議得到主席的支持,或者反過來是主席的想法,得到總幹事的全力配合。改革如果沒有得到最高決策人的支持,和願意負起最終責任,根本是行不通的。反過來,如果管治團體的想法,得不到執行人員的支持,甚至有所阻滯,結果只有

一個:更換執行人員。又如果是執行人員經常得不到管治團體的支持,會慢慢變成無心戀戰;而因循苟且或原地踏步,是最常見的後果。

此外,在一個凡事已有「舊例可依」的機構進行革新,改變步伐的大小,也是需要好好拿捏的,不可以一下子改變得太多(從根拔除式的改革除外)。沉著應戰,永不放棄;不要在乎瞬間的小成,而是望向將來成功的美景。因此,耐性和忍耐力,也是變革者必須的品質。在進行革新的途中,我經常想起兩個形象:煎魚和慈禧太后。煎魚的意象來自老子的教誨:「治大國,若烹小鮮。」(《道德經》第六十章)治理一個大的國家就如煎小魚,不要經常用鑊鏟攪動它,否則小魚會被攪爛。這裡說的就是變革的耐性。煎魚這個比喻有很大的智慧,但是到了必須徹底改革的時候,「用重典」還是必須的。慈禧太后的意象,則來自戲劇中這個角色經常會說的一句話:「祖宗家法不能改。」在老店工作,遇上慈禧太后一類的人物,應該如何自處?首先要有忍耐力,等到各方條件成

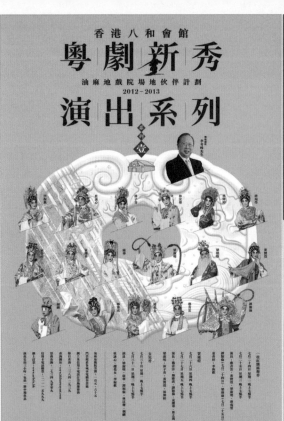

香港八和會館
粵劇新秀
油麻地戲院場地伙伴計劃
2012-2013
演出系列

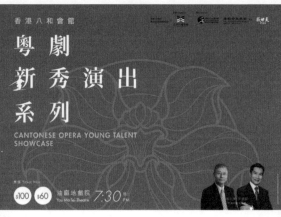

香港八和會館
粵劇
新秀演出
系列
CANTONESE OPERA YOUNG TALENT SHOWCASE

票價 Ticket Price
$100 $60
油麻地戲院
You Ma Tei Theatre
7:30 PM

油麻地戲院場地伙伴計劃
Yau Ma Tei Theatre Venue Partnership Scheme
2014-2015

演期 1

17-18/6	19-20/6	21-22/6	24-25/6	26-27/6	28-29/6
鳳鳴武將美人威	白兔會	六月雪	十五貫	賣馬記	梁祝會
The Beauty & the General	The Reunion by a White Hare	The Injustice Done to Dou'e	Fifteen Strings of Copper Coins	The Story of Horse Selling	Butterfly Lovers

www.hkbarwoymt.com

香港八和會館
新 粵
秀 劇

演期 1
CANTONESE OPERA YOUNG TALENT SHOWCASE

$120/70
票價 Ticket Price

7:30晚上
油麻地戲院
You Ma Tei Theatre

粵劇新秀演出系列
19.7 — 12.8.2017

香港八和會館

演期 1

04/7
▼
14/7

票價 Ticket Price
$150/100

油麻地戲院
Yau Ma Tei Theatre
7:30pm晚上

粵劇新秀
粵劇新秀演出系列 2018-19

CANTONESE OPERA YOUNG TALENT SHOWCASE

4—5/7	鳳閣恩仇未了情 The Princess in Distress
6—7/7	鄰凰記 The Garland of a Shrew
11—12/7	洛神 Goddess of the Luo River
13—14/7	帝女花 Princess Changping

油麻地戲院場地伙伴計劃 2018-19
YAU MA TEI THEATRE VENUE PARTNERSHIP SCHEME 2018-19

www.hkbarwoymt.com

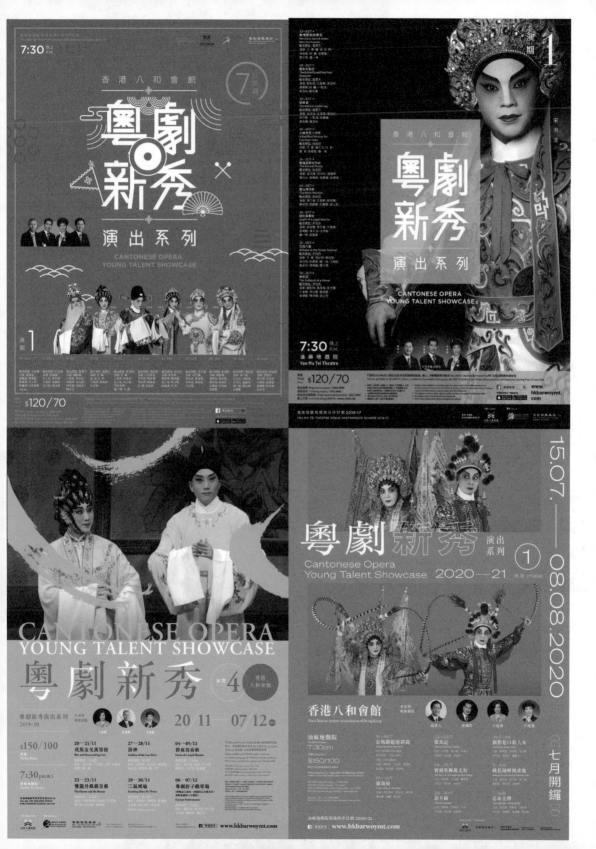

油麻地戲院場地伙伴計劃 2021-22
YAU MA TEI THEATRE VENUE PARTNERSHIP SCHEME

主辦 Organiser　贊助 Sponsor
香港八和會館　粵劇發展基金
香港八和會館
為油麻地戲院
場地伙伴

香港八和會館

新劇秀
粵劇
演出系列

CANTONESE
OPERA
YOUNG TALENT
SHOWCASE

www.
hkbarwoymt.
com
粵劇新秀

開鑼
演期 1
六月

本演期藝術總監

新劍郎　龍貫天　吳仟峰　陳嘉鳴　王超群

節目查詢
Programme
enquiry
2384 2939

票務查詢
Ticketing enquiry
3761 6661

信用卡訂票熱線
Credit card
booking hotline
2111 5999

網上訂票
Online booking
(URBTIX)
www.urbtix.hk

票價
Ticket Price
$150
$100

23－24/6
獅吼記
The Outburst of a Shrew
藝術總監│新劍郎
演員│陳澤蕾 王志頴 文軒
林貝嘉 劍麟 何寶華

*23.6 開鑼演出特別加演例戲
《八仙賀壽》、《跳加官》、《小送子》
晚上7時15分開場

25－26/6
桃花湖畔鳳求凰
Romance by the Peach Blossom Lake
藝術總監│任丹楓 紫令秋 杜詠心
文雪裘 林汶聲 郭俊亨

27－28/6
紫釵記
The Purple Hairpin
藝術總監│龍貫天
演員│關凱珊 文雪裘 郭俊亨

23.6 – 10.7.2021

30/6－1/7
蓋世雙雄霸楚城
Two Heroic Families
藝術總監│吳仟峰
演員│黎子津 吳國華 楚令欣
蕭詠儀 郭俊亨 鍾一鳴

2－3/7
新啼笑因緣
Lover's Destiny
藝術總監│陳嘉鳴
演員│陳澤蕾 藍音 韓德光
吳穎霖 郭俊亨 袁善華

7－8/7
白龍關
White Dragon Outpost
藝術總監│王超群
演員│文軒 文雪裘 袁善婷
藍音 黃紅蕾 梁煒康

9－10/7
三年一哭二郎橋
Crying on the Erlang Bridge
藝術總監│王超群
演員│司徒翠英 王希頴 菁瑋
李沂洛 柳御風 楊健頴

門票由2021年5月12日起在
城市售票網公開發售
Tickets available at URBTIX from
12 May 2021

7:30PM

油麻地戲院
Yau Ma Tei Theatre

梁非同
Leung Fei-tung

• 粵語演出；設中、英文場刊劇目介紹
Performed in Cantonese with Chinese and
English scene synopsis
• 主辦單位保留更改演員及演出者的權利
The organiser reserves the right to change the
programme and substitute artists without
prior notice.
• 本場刊的內容並不反映康樂及文化
事務署的意見
The contents of this programme does not
represent the views of the Leisure and
Cultural Services Department.

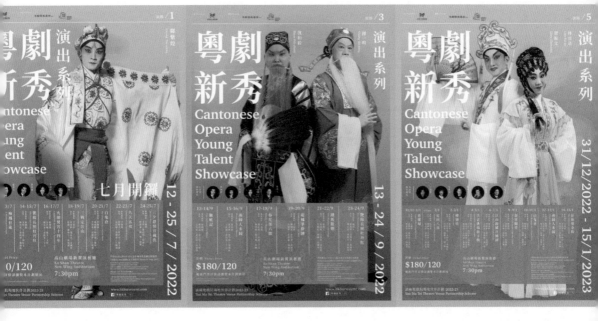

從 2012 年至今不同時期的海報

熟以後，才可行事。如果忍耐力不足，事情過早曝光，猶如揠苗助長。最後，還有一個終極的問題：光緒和維新派的下場人所共知，為理想可以付出多少，這也是我經常思考的問題。

形象管理

宣傳方面，對新秀演員的形象管理，主要是透過長時期在不同的媒體上，統一強調和展示他們的特質。在推行計劃的不同階段，所強調的特質會有所不同：

初期：有一群青少年選擇了以粵劇為業，他們跟一般的青少年一樣，愛玩、愛潮物，不同的只是他們愛上了傳統藝術。【實際例子：在新秀接受訪問前，對其髮型服飾進行建議，預先就媒體的訪問練習應對，例如討論愛上粵劇的原因。有需要時會協助他們組織，如何有系統地回答記者的提問。】

中期：揀選幾位新秀為代表，突出他們的努力，並強調他們本身雖有不同的專業背景，但都不約而同，義無反顧地投身粵劇。

後期：造星！要宣傳新秀演員，或向市民大眾展示粵劇的新一代接班人，就要造「星」。上世紀 50 年代的任劍輝、白雪仙；70 至 80 年代的林家聲和龍劍笙，都是粵劇的星級偶像。

在眾多新秀演員裡，也有不少具有強大的發展潛力，可嘗試力捧為明日之星。

但在八和這類傳統及資源有限的機構，要落實執行這個想法，實在有幾個難題。第一是「點解要揀他／她？」第二是需要大量的資金作宣傳，計劃根本不容許這種花費；第三是「沒有包生仔的藥」，花了資源，沒有成果，如何向江東父老交代呢？所以在八和這類型的機構，實在難以實行「造星」之舉。

權宜之計，就是在可以宣傳的地方，多介紹有發展潛質的新秀演員。與此同時，也盡量讓新秀們理解，要好好珍惜每一次的演出機會，因為不知道何時會有班主或星探坐在觀眾席上。最近，有一位傳媒人開班做戲（投資粵劇演出），因為熟知宣傳的法則，也有充裕的銀元彈藥，於是集中火力宣傳擔班的演員，而那名年輕演員正是八和的新秀。見到報章上的廣泛宣傳，我經常留意該名演員的裝扮和形象是否得宜，衷心希望她能憑實力和運氣，在演藝事業再上層樓。

香港粵劇的宣傳策略

要宣傳香港粵劇，我覺得不單只要宣傳人，還要宣傳香港本土生產的劇本。香港有一位很出色的粵劇編劇家——唐滌生，大部分香港市民也認識他。又因為他的四大名劇實在出色，再加上任白的精彩演繹，一般人（指那些不是經常看粵劇的人士）所認識的香港劇作家和粵劇，就只有唐滌生和他的《帝女花》、《紫釵記》、《牡丹亭》、《再世紅梅記》。但事實上，上世紀 50 至 60 年代是香港粵劇的盛世，除了唐氏，還有很多出色的編劇家，和他們擲地有聲的名劇。

從宣傳推廣的角度看，要普羅大眾多了解粵劇，清晰、易明、易記的資料，是成功的關鍵之一。如果能梳理每一段發展年期的重點資料，對宣傳粵劇大有裨益。我還有一點野心，不單只為當年的盛世，還希望可以整理千禧年

前後，較為近代的粵劇資料。因此有了以下的想法：在粵劇發展的每個十年，揀選十套值得推介的粵劇和相關的劇作家。但是問題又來了，由誰去揀選這十套劇呢？在八和，要對人的成就「定調」，向來都是一大難題！

經過多年的構思和醞釀，《高山仰止：1950-1960 經典粵劇承傳》終於在 2022 年出版。過程中，我們諮詢計劃的藝術總監、學者和不同持份者的意見，花了很多時間，才完成揀選十齣戲的工作。同時，為了突出傳承的主題——除了人，戲寶同樣需要傳承，特意做了一個統計，看看新秀演員們在計劃中，究竟演過幾多次書中挑選的戲寶，搭檔是誰，還邀了幾位專家／學者為十齣戲（《雙仙拜月亭》、《白兔會》、《鳳閣恩仇未了情》、《百戰榮歸迎彩鳳》、《帝女花》、《花田八喜》、《六月雪》、《洛神》、《王寶釧》、《無情寶劍有情天》）寫了導賞文章，記錄了藝術總監們的指導心得，及新秀的學戲感想。

《高山仰止：1950-1960 經典粵劇承傳》

在一本書中植入那麼多樣化的功能，也曾擔心讀者是否消化得來！但是從讀者的回饋可知道，多重的功能沒有分散書本的主題，而讀者接收的重點更是各適其適。最窩心的一句回饋是由新秀而來的，她說：「看完這書，我對新秀計劃的百般感受洶湧而來，有回娘家走了一趟的感覺！」

3.3　品牌與品牌的協同效應

「一加一大於二」在數學上是不可能的，但雙劍合璧的戰鬥力，又實在比單打獨鬥為高。在商業世界裡，兩個企業合作／合併，互補不足後，能產生比各自單獨作業更高的成效，稱為「協同效應」。八和在這十年品牌重塑的日子

中，很幸運地遇上很多有心的合作伙伴，每次均擦出不同顏色和溫度的火花，以下介紹幾項較特別的合作項目和伙伴。

及時雨

在籌備「粵劇新秀演出計劃」時，一直希望為所有參與的新秀，拍攝高質素的個人粵劇和時裝造型照。要推介新秀演員，當然要有他們亮麗的照片！但是，要聘用專業的攝影師所費不菲，計劃根本沒有這方面的預算。也曾想過找經常合作的攝影師，看看是否可以「打秋風」，游說他們免費提供拍攝服務，但一想到要拍攝超過 50 人，實在不好意思提出。

意想不到，有一天坐在辦公室拆信件，竟有一

2017 年，時代廣場「文化瑰寶　執手相傳：過年睇粵劇」展覽

封來自 HKPPN（專業攝影師聯網）的程麗珊小姐，希望探討合作的機會，讓他們的會員拍攝粵劇演出的照片。二話不說，我立刻邀請他們的聯絡人開會，了解他們的實力和合作條件。在初步見面後，我大膽地向他們提出，是否可以免費為計劃的全部新秀拍攝造型照？在得到了他們的正面回應後，開始了一連串的商議，確定合作細節，包括照片版權、拍攝場地等等。最後，更需要將全盤的合作方案，提交八和理事會通過。

是甚麼讓一班專業的商業攝影師，願意免費提供這麼大量的攝影服務呢？首先，這是作為他們想拍攝粵劇演出的交換條件，我們也安排了他們拍攝計劃的開幕和日後的演出。其次，他們可以藉著這個大型的拍攝活動（在油麻地戲院的舞台上進行，一共拍了三天），邊工作邊聯絡會員之間的感情。還有一點是意想不到的，因為是在全新的舞台上拍攝，HKPPN 找到不同的專業相機和燈光器材代理商，免費提供最新型號的器材，讓一眾商業攝影師試用，市值超過 100 萬元；在攝影完結後，更有不少攝影師對器材感到滿意，下單購買。這一項品牌與品牌之間的合作，充份展現了強大的協同效應。八和得到了免費為新秀拍攝造型照的服務；HKPPN 除了以上的得益外，他們協會的品牌亦因此廣為文化藝術界所認識（凡使用他們提供的照片，需要列明由 HKPPN 的哪位攝影師提供）；那批免費提供器材的代理商，亦因此有生意上的進賬。

一個印有不認識標誌的信封、一封提出合作

意願的信件，如果當時因為工作太忙，或者不願意嘗試與新對象合作，就不會有上述的多贏局面！

柳暗花明：一條街的宣傳

位處銅鑼灣的時代廣場，是香港最著名的商場之一，人流之旺，本地及國際品牌均希望進駐。還記得當年時代廣場的業務代表，主動聯絡八和，希望探討在時代廣場的一個宣傳項目上，加入粵劇演出。對於時代廣場的邀請，八和當然不敢怠慢；但在多次的見面和商議後，對方提出的要求（將古老排場戲濃縮為很短時間的演出），在藝術的角度上實在難以達成，因此那次合作並不成功。儘管如此，八和一直與時代廣場方面保持業務上的往來，不時郵寄

或電郵八和的推廣資料給他們。有一天，在某一藝術場合，碰上時代廣場的另一位負責人潘格格小姐，我們一同乘車，在短短半小時的車程中，談及不同地方的世界級藝術館和藏品，興奮得差點忘了下車。大家感受到雙方對藝術的熱情，和對工作的投入，有點像得到同道中人的鼓勵。

想不到有一天，潘小姐致電辦公室說：「已經得到公司的同意，要做一個粵劇的大型展覽！」而八和當然是合作的不二之選。更讓我感動的是，她高興地告訴我：「為了這個展覽，我特意報讀了有關粵劇文化的課程！」心裡想，這就是傳說中的「有心人」！之後是一連串的會議，為展覽揀選主題、安排示範演出。八和在這次合作中得到的經驗是：

香港國際機場 2015、2016、2017 年度展覽相片

要隨時裝備好自己，因為不知道機會在哪天拍門！在商討展覽主題和內容時，我們需要提供不同的方案和相關資料；經雙方了解和磨合後，才會找到合作的平衡點。最後，八和提供了環繞例戲《香花山大賀壽》的豐富展覽內容，和以新秀演出為主的折子戲示範；而時代廣場則負責展覽的設計和宣傳。她們極為重視這個展覽，在時代廣場外的空地上，臨時搭建了佔一條街長的展覽館和表演舞台，展覽館外還張貼了一張超大型的新秀演員照片，有很強的震撼力，也展現了新秀演員的美態。那個展覽和示範表演得到市民的熱烈歡迎，是一個深刻的漂亮回憶。

「山窮水盡疑無路，柳暗花明又一村」，還要配上「問渠哪得清如許，為有源頭活水來」，才可成功！要有永不枯竭的水源（素材），遇上合適的發展項目時，才可以水到渠成。此外，在藝術行政上，有一個常見的問題：「行政人員是否需要在入職前已擁有對該藝術界別的專業知識？」就我的經驗而言，與其重視專業知識，倒不如重視專業的態度。

世界觀眾：多重奏的主題

行走江湖，「信譽」是一張名片；人無信[4]不立、業無信不興、國無信則衰，無論人的名譽和企業的商譽，也是非常重要的資本。要建立信譽，要經長時間的誠信作業。八和曾三度與香港機場管理局合作，在機場的不同位置，設置展覽和示範演出。三度合作，殊不容易，除了每次要有新的策展想法外，還有賴一次又一次合作所累積的默契和互信。品牌之間的互

信，包括雙方誠信、執行能力、品質保證和合作態度。「回頭客」和「多次的合作伙伴」是品牌有良好商譽的最佳指標。

在機場大堂設置展覽和安排示範演出，目標對象是世界觀眾。粵劇藝術當然是展覽內容的主體，但我們也會在展覽中加添另一層意義，目的是藉著這個面向世界觀眾的機會，說好粵劇故事、香港故事和國家故事。第一次的展覽，我們將粵劇和香港十八區結合，希望來自世界各地的旅客在了解粵劇的同時，也增加對香港的認識。那次展覽，八和再度與 HKPPN 合作，由程麗珊小姐構思，他們的攝影師以香港十八區和粵劇人物為題材，展現了一批天馬行空、創意十足的攝影作品，也同時展示了八和開放的態度。第二次展覽，我們介紹了例戲內出現的各種粵劇神仙人物造型，並配以活潑的文宣，說明神仙人物背後的儒、佛、道思想，展示了粵劇所蘊含的中華傳統文化。

八和可以說是首批用上立體材料「說好香港故事」和「說好國家故事」的說書人！

1　香港一般戲班的編制：演員方面六柱、群眾演員、武行演員約 20 人；樂隊（擊樂和弦樂）約 12 人；眾人衣箱（服裝人員）約 2 人；畫部（舞台美術人員）約 4 人；後台工作人員約 2 人；行政人員 1 人，即合共約 41 人。

2　「鳴芝聲」劇團的文武生蓋鳴暉曾說：「在香港能夠有一個具架構及安穩組織的劇團實不容易，粵劇是群體性的演出，合作伙伴好重要。」摘自《八和粵劇學院　回顧‧前瞻》，頁 31。

3　要整體宣傳香港的文化藝術，粵劇必然是其中一員。宣傳香港粵劇，需要有全面的計劃，先要整合香港粵劇的發展、表演特色、流派、劇目，然後作重點式的宣傳。尤其是現在香港正與大灣區融合，就更加要突顯香港粵劇的優勢；加上汪明荃在內地已是公認的香港粵劇代言人及領軍人物，要是能在宣傳及推廣上配合，必然可將香港粵劇及其所展現的香港本土文化，好好地發揚開去。此外，這樣碩大的宣傳計劃，必然是政府行為，而且保育粵劇這項人類非遺，也是政府的責任所在。

4　《論語‧顏淵》：子貢問政。子曰：「足食，足兵，民信之矣。」子貢曰：「必不得已而去，於斯三者何先？」曰：「去兵。」子貢曰：「必不得已而去。於斯二者何先？」曰：「去食。自古皆有死，民無信不立。」

品牌文化的

傳播

4

——藝術教育、
社區推廣

4.1 粵劇對人才培訓的助益

粵劇維生素

粵劇本身蘊含的藝術性、文學性，和其所能展現的中華文化等價值，在前幾章已經論述過，它們對現今香港重視實用的教育來說，是培訓人才的「維生素」。人體缺乏維生素，不會即時致命，但會引發一系列慢性或長期的疾病；維生素種類繁多，由 A 至 E，當中 B 細分為 B1、B2 等，還有 K。原來粵劇也是一樣，不認識粵劇，不是一個人的致命缺點；但認識粵劇，著實有助一個人的圓滿，粵劇有各種直接和間接的價值，絕不比維生素的類別少。

想像力和創造力

認知能力（Cognition）是人類思維的不同能力，包括想像、閱讀、學習、理性分析、專注力和記憶。認知能力讓我們能夠吸收外來的信息，加以辨析、融合和記憶，最終成為應付生活大小問題的生存能力。認知能力中的想像力（Imagination），是人類發展的基石，有了想像力，科技才能不斷進步。想像力是腦袋運作時所形成的意象、知覺和概念，然後透過人類的表達能力，對外發放。比起知識，想像力是發展未來更重要的能力，因為知識可以隨手從龐大的電腦資料庫中存取，但想像力卻是人類獨特的認知能力之一，無法被機器所取代。但想像不能一下子由無到有，而是需要有相當的知識累積，再通過思維的聯想，才能啟發出來。中國文學評論壓卷之作《文心雕龍》提出：「積學以儲寶，酌理以富才，研閱以窮照，馴致以懌辭。」「積學」、「酌理」、「研閱」是培養文章想像力的途徑，「馴致以懌辭」就是創作力爆發的一瞬。至於現代，要培養孩子的想像力，多接觸藝術是最其中一個方法。創造力（Creativity）是創造新事物的能力，也是建基於觀察、想像、不同思維、記憶、表達等多種認知能力。文學藝術、視覺藝術和表演藝術，是創造力的綜合表現。

戲曲是一門綜合性的藝術，它的「四功五法」（四功：唱、唸、做、打；五法：手、眼、身、步、法）和虛擬化的本質，能夠充分展示人類的想像力，因此是培育本地人才（以粵語為主要溝通語言）想像力和創造力的最佳教材之一。戲曲及粵劇舞台上常常擺放一桌兩椅，就是想像力的最好例子。簡單的一張枱、兩張椅子，不同的放置方式，就可以是高山、城樓、河流、橋……等，演員和觀眾均需要宏大的想像力，才能在表演時「看到」各自眼中的真情實景！此外，粵劇演員加上樂師、編劇，通過「四功五法」，在舞台上創造出一齣又一齣不同情景的動人故事，讓觀眾們有喜有驚，有笑有淚，當中所展示的驚人創造力，蔚為奇觀。

當然，要使用粵劇作為想像力和創造力的培訓材料，必須經過粵劇和心理學的專業人才共同合作，才可以研發出適合不同年紀和能力人士的教材。

情意教育

情意教育（Affective Education）泛指情緒、感情、意志、價值和道德的教育。在香港現行的教育制度下，鼓勵在小學階段開始向兒童灌輸情意教育，因為根據成長心理學研究，兒童的人格在小學時期已開始形成。要教導小朋友辨析情緒、感情、道德等抽象概念，絕對需要具體和能夠吸引孩子注意力的教材。粵劇豐富的藝術成份（以我們的推廣經驗，男孩子喜好武場動作，女孩子則喜歡漂亮的服飾和造型），對孩子來說是非常吸引的，加上香港粵劇豐富的故事和題材，是情意教育的最佳教材。

八和的「新秀演出系列」設有小學的粵劇推廣場，除了向小學生推廣粵劇外，我們也嘗試為推廣場的教育意義增值。除了透過示範的劇目，展示粵劇的文學和文化元素外，八和更邀請了教育專家，在導賞中加入「情意教育」的元素。雖然大部分的粵劇均蘊含了文學和中華

為小學推廣場準備的小冊子摘錄

傳統文化的元素，但能表達「情意教育」的情節卻不是俯拾皆是。因此，我們在設計小學場的早期，便要加入教育專家的意見，合作的方法有兩種：第一是由教育專家提供「情意教育」的內容，讓藝術總監思考及揀選切合該些內容的折子戲；第二是找到熟悉粵劇的教育專家，由他們直接建議演出教材，供八和考慮。第一種方法較為轉折，因為在藝術總監揀選表演內容後，還需要再交還教育專家研究是否合用。第二種方法較為直接及更具效率，但要找到熟悉粵劇的教育專家不容易。我們很幸運，香港是臥虎藏龍的福地，八和遇上一位既熱愛粵劇，又懂得文學和教育的人才！

吳美筠博士建議選用《百戰榮歸迎彩鳳》的〈催妝〉和《龍鳳爭掛帥》的〈路遇〉，兩齣折子戲均表現了在日常生活中經常碰到的情景──「催促」和「爭奪」，兩齣戲的內容對小學生而言亦容易明白。在演出完結後，除了由八和人員介紹粵劇的藝術元素外，還有吳美筠博士引導小學生，討論「催

促」和「爭奪」所衍生的情緒和感覺，並進一步介紹解決矛盾和紛爭的可行方法。例如在〈催妝〉的導賞中，吳美筠博士向學生們提出了以下的思考題：「戲中的主角蓋世英與彩鳳宮主因為『等待』而鬥氣、爭執。你覺得這樣對嗎？如果你是他們，你會怎樣做？」「（現實情景示例）你昨晚功課做得很晚，媽媽早上催你起床上學，你多睡一會，慢條斯理吃早餐。媽媽會做甚麼催你？而你會怎樣說服她你會準時？（除寫字外，可以畫圖作答。）」與此同時，吳美筠博士還利用劇本，加插了「看粵劇學比喻」環節，和延伸知識「中國古代兵將及性別文化」。此外，一般的粵劇導賞，八和還會準備設計精美的導賞小冊子，內容詳盡，讓學生帶回家細讀。

多元智能

多元智能（Multiple Intelligence）是由教育家加德納教授（Prof. Howard Gardner）提出，他指出人類的智能發展不止於智商，還包括其他八種：語文（Verbal/Linguistic）、數理邏輯（Logical/Mathematical）、空間（Visual/Spatial）、肢體動覺（Bodily/Kinesthetic）、音樂（Musical/Rhythmic）、人際（Inter-personal/Social）、內省（Intra-personal/Introspective）、自然（Naturalist）。兒童學習粵劇，可以訓練到語文、肢體動覺、音樂、人際、內省等多項智能。傳統中華文化的價值觀，加上以上多項智能，粵劇教育的好處，不需要再加解釋吧！

耳聞目睹的成效

在八和工作期間，經常會到大、中、小學觀察粵劇課堂，這些課程都是由八和與各學校合作開設，並由八和提供課程內容及導師。就我所目睹的粵劇課，除了學習粵劇藝術的元素外，還在學生身上明顯產生了以下成效：咬字發音較準確，無懶音；腰背挺直；較有禮貌；較容易理解和分辨廣東話的九聲、平仄、押韻。

4.2 品牌文化的傳播

文化傳播

根據「傳播學之父」施拉姆（Wilbur Lang Schramm）的界定，文化傳播是「信息發出者」通過某些「途徑或媒介」，將「信息」傳遞給「信息接受者」，以達到效果「傳播所引起的反應」。通過文化傳播，可促成文化的傳承、多元文化的形成，甚至對市民大眾做成實際的生活影響。在社會的層面上，文化傳播有溝通、教化、創造、平衡的功能。

品牌文化

要說品牌文化的傳播，自然要先界定品牌文化的內容。在本書先前的章節中，已就這個題目分別作討論，以下是簡單的概念重溫。

品牌的文化，是指一個企業／機構品牌所蘊含和向外展示的文化。八和的品牌文化，狹義來說可包括：

○ 香港八和會館作為一個機構，其慣常的行事、待人接物的方式；

○ 香港八和會館理事、會員、職員共通的生活方式、用語、衣著打扮等；

○ 香港八和會館製作的產品所展示的藝術和文化價值。

但由於香港八和會館這個品牌，在廣泛的意義上也包含了香港粵劇，因此八和品牌的文化包容性就更加廣闊。除了以上的界定，還包括：

○ 香港粵劇所展現的藝術價值；

○ 香港粵劇所展現的戲行文化、粵劇文化及中華傳統文化；

○ 香港粵劇所包含的其他價值，如教育價值等。

八和品牌文化的傳播

由以上的界定可見，八和品牌所蘊含的信息量

龐大,如透過有效的傳播方法,可以在社會發揮很大的教育、創造和平衡功能。八和品牌的傳播,屬於專業性的文化傳播活動,也可以理解為文化教育。

粵劇的本質是藝術,對一個粵劇表演藝術家而言,從事粵劇藝術,就是將這門藝術的真、善、美,呈現和帶給普羅大眾。文化傳播是另一個層次的工作,可能已經超越一個表演藝術家需要顧及的範圍。倒是八和這一類團體,如果有足夠的資源,可以開展和專責處理文化傳播的工作。因此,一個完善的文化藝術生態系統,是需要有八和這類型的機構,專責去協助文化藝術的傳播。說到底,文化傳播也反映了一個

地方和國家的發展實力,因此在政府的層面,文化局應該負責統籌和發展文化的傳播,並為執行機構提供足夠的資源和支援。

4.3　品牌文化的傳播路徑

文化傳播的範圍可大可小,大者可以是系統間的,例如當佛教文化傳入中國時,就是印度文化和中國文化兩大系統之間的傳播;小者可以在一個有限的範圍內,例如一條村落、一個社會、一個國家。資源,是決定傳播範圍的其中一個重要因素。八和的資源有限,因此在發展粵劇藝術的基礎工作上,只可先開展香港社會

小學生粵劇課程花絮

範圍內的傳播。

路徑一：走向各級校園及社會組織的藝術教育

為各級校園（大學、中學、小學）和社會組織（例如懲教署、職業訓練局等），提供或設立粵劇藝術的活動和課程，在傳播粵劇文化之餘，還藉此開發新觀眾。縱使短期內他們未必會成為觀眾，但也在他們的知性／心靈上，播下粵劇藝術的種籽，希望有一天能夠發芽。

在不同級別的學校推行粵劇課程，課程大綱均會有所不同。以大學的粵劇藝術課程為例，

八和最先與香港科技大學合作，由八和設計課程大綱，提供教學內容及導師。經過兩年的運作，吸收了校方和學生的意見，八和不斷完善課程內容，現時大學粵劇藝術課程的主要內容包括：粵劇發展史；粵曲理論；介紹及實習「唱、唸、做、打」；粵劇鑼鼓簡介；介紹及示範服裝穿戴及化妝；粵劇劇本分析；當代粵劇發展及特色；粵劇神功戲；粵劇班政及行政工作。在與科大的合作中確立大學程度的課程以後，八和又與香港教育大學合作，為期五年，舉辦了五次課程。大學教育有其專業性，側重點不一定與八和的完全相同。因此，在一段時間後，雙方合作可能會中斷，又可能像香港科技大學般，後來自行

聘用專家學者，開設他們的粵劇課程。對八和而言，我們下的種子在大學土壤自行開花結果，已達到傳揚粵劇文化的目的。

中學和小學的課程發展軌跡，與大學級別的課程相近。先由八和打開缺口，和一間學校合作設計和實施課程，找到一個可行的課程模式，然後便可以推廣至其他學校。當然在每間學校的實施過程中，也要根據該校的實際環境和學生資質而有所調適。

無論大學、中學、小學，由最初與一間學校商談合作，大概需要五至六年的時間，才可以制定一個可行的課程；然後發展至推廣到同類型的學校，可能需要十年的時間。現時，八和已確立了大學、中學及小學級別的課程；如遇上新的合作伙伴，便可在這些基礎上增刪後使用。至於與不同社會組織的合作，就要先了解課程的對象，按他們的需要加減課程的內容。

要發展粵劇的教學課程，師資也是粵劇界需要

急速發展的領域。粵劇從業員具備粵劇的專業知識，但未有教學上的專業知識。如果粵劇從業員想進一步發展自身的教學工作，便需要進修教育的專業知識，如課堂設計、評估方法等。記得有一回，一位粵劇演員在小學教課，突然有一位學生情緒失控、剁手發洩，那位演員根本未有專業的對應手段，只能夠馬上向校方救助。教育與粵劇是兩門獨立的專業，在學校推行粵劇藝術課程，實在需要有足夠的裝備和支援。

除了粵劇課程，八和也會在劇院，舉辦適合各級學生的粵劇教育工作坊。經過十年的實施，八和舉辦小學、中學、大學工作坊的經驗十分豐富，由學校帶領學生到劇場觀賞節目，在氣氛輕鬆的劇場環境下，體驗粵劇藝術的魅力，學生的反應一般良好。在計劃的第十個年頭，八和開始舉辦用英語進行的工作坊；構思時是以非華裔的學生為主要對象，結果除了印巴裔外，還意外地吸納了一批以普通話教學為主的學生。

除了固有的課程和導賞工作坊，八和還會按合作伙伴的需要，特意設計內容。一般來說，合作伙伴對粵劇藝術的導賞內容不會有太多建議，反而是對粵劇文化的相關內容會有特別要求。以香港大學中文學院為例，他們希望八和專為碩士課程的學生舉辦一個工作坊。在粵劇藝術導賞方面，只要求有互動環節；但在粵劇文化方面，他們提出這樣的題目：「粵劇文化、戲曲文學與香港社會發展的互動」。粵劇藝術的導賞和互動環節，八和已經是熟能生巧，但是他們建議的題目就需要多花腦筋。最後，這部分的講解大綱如下：

1. 粵劇發展與香港社會發展的相互影響

a. 粵劇發展與香港變遷

i. 上世紀50-60年代，粵劇的盛世：「五大流派：薛（覺先）、馬（師曾）、桂（名揚）、白（玉堂／駒榮）、廖（俠懷）」、「薛馬爭雄」（覺先聲、太平劇團）

○40-50年代：粵劇是當時的娛樂圈

○60年代：粵劇電影、伶星分家

ii. 經濟與藝術：戲劇發展與經濟發展

○三大經濟體：上海、廣州、北京

○香港經濟起飛：粵劇當時已非主流藝術

iii. 政治與藝術：回歸後的粵劇

○吳晗：文革序幕

○97回歸：身份認同

○2009年：粵劇是香港本土發展的人類非遺項目

○當代中國：重視戲曲

b. 粵劇例戲與鄉村城鎮的發展

i. 例戲：酬神娛人、凝聚鄉親

ii. 隨著實體鄉村的消失，粵劇神功戲／棚戲會否消失？

鴨脷洲棚戲（主辦單位：鴨脷洲街坊同慶公社恭祝洪聖寶誕）、青衣棚戲（主辦單位：青衣水陸居民慶祝天后聖母寶誕、青衣街坊聯合水陸各界演戲恭祝真君大帝寶誕）

iii. Clockenflap / Mirror Concert / 應援會；電影《毒舌大狀》

iv. 保育：由政府主辦棚戲

2. 戲曲文本如何反映一代社會的價值觀、文學觀

a. 粵劇文化？
　○戲班文化／戲劇展現的嶺南文化／香港本土文化
b. 粵劇與中華文化
c. 粵劇文學、術語融入香港人的日常生活
　如：打真軍、爆肚、大龍鳳、撞板、煞科等

3. 初探粵劇與中國美學

a. 中國美學
i. 傳統中國詩學：「法」、「自然」：《道德經》「道法自然」、《管子‧正篇》「如四時之不二，如星辰之不變，如宵如晝，如陰如陽，曰法」
ii. 既遵從法規，又要超越法規／藝術達到「至工」，看上去像自然，又顯示巧奪天工的造詣：莊子「得魚忘筌」、石濤「無法而法，乃為至法」
iii. 弦外之音：司空圖「味外之旨」、「象外之象」、「景外之景」
iv. 藝術家「氣」、「神」：葉燮《原詩》識、才、膽、力／《文心雕龍‧神思篇》神與物遊；形神俱似
v. 桐城派姚鼐「神理氣味，文之精也；格律聲色，文之粗也。」
b. 粵劇的美：表演方法（虛實／南派武打；身段／表現真情實感）、動作美感（走圓枱、拉山／圓）、化妝服飾（色彩繽紛）、行當（旦，有旦美的標準）、音樂

事實上，綱目上的每一點均可以成為一整個課堂的教學內容。最後，工作坊圓滿完成，大學的導師滿意這部分的講解。而講者亦指出，由於講授的對象是碩士學生，希望工作坊有「拋磚引玉」之效，學生們可繼續探索他們有興趣的課題。

從以上多個教育案例可見，不論舉辦課程或活

動，均需要付出很長的時間來設計和統籌，而且需要不斷開拓或完善教學的內容和方法。以八和有限的資源，只能將重點放在開拓上，建立可行的模式，然後開放資源，提供予有心於文化教育及傳播的人士／機構，將火炬接下來，繼續傳播開去。

路徑二：社區推廣

向特定的社區群體推廣粵劇藝術，和一般的粵劇推廣有甚麼不同？就國外推廣其他藝術門類的經驗，製作人會透過藝術節目來凝聚社區的民眾（例如用節目內容探討社區問題和特色；邀請社區人士一同參與製作等），從而增加社區的向心力和競爭力。由於粵劇始終有固定的形式和表演技巧，並不如話劇、跳舞般容易處理當代的題材，因此用粵劇來探討社區議題，有很大的難度。經過多番的嘗試，八和終於找到一個平衡點，既推廣粵劇藝術，也順道傳播中華文化或粵劇戲行的文化，開展了幾個成功的社區推廣項目。

油麻地社區的推廣節目：油麻地是眾多粵劇藝人和團體的長駐之所，有不少場所和古蹟，可以讓觀眾體驗和了解粵劇的戲行文化。此外，在油麻地可以看到很多曲藝演出（廟街夜市），也有眾多傳統／本土工藝、文化、宗教的店舖和場所；油麻地戲院和旁邊的紅磚屋更是歷史建築。在 2020 年，八和成功推出《這邊走、那邊看》社區推廣節目。導賞員以「楊家將故事」為串連，帶領觀眾參觀以下三個地方：榕樹頭天后廟（廟上瓦脊的人物是楊家將，亦會介紹天后神誕的粵劇神功戲文化）、逸東酒店（即經常上演粵劇的普慶戲院舊址，講解上世紀五、六十年代粵劇的盛況）、位於平安大廈的八和普福堂（即八和的音樂部，並安排新秀演員即場演唱〈五郎救弟〉），最後帶領參加者回到油麻地戲院，欣賞以楊家將故事為題材的折子戲〈攔馬〉。

土瓜灣社區的推廣節目：除了近年專門上演粵劇的高山劇場外，土瓜灣社區本身，沒有與粵劇文化、戲班文化有直接關係的景點或場所。

但是土瓜灣有一座大部分香港人也知道的廟宇，就是香火鼎盛的觀音廟。尤其是到了每年舊曆正月廿六「觀音借庫」的日子，這間觀音廟的洶湧人潮蔚為奇觀。2023 年，八和推出了「楊柳淨瓶說觀音《香花山大賀壽》與紅磡觀音廟文化導賞」。節目先介紹觀音廟的建築特色和觀音信仰，然後介紹觀音形象的由來和演變，跟著播放粵劇《觀音得道》和例戲《香花山大賀壽》的演出片段，最後介紹現場示範觀音角色的服裝和造型。

以上兩個節目糅合了粵劇藝術、戲班文化、歷史、本土文化等多種不同的元素，希望吸引關心香港社區和文化的人士入場，從而接觸粵劇藝術。雖然這類型節目能吸納新觀眾，但由於涉及外出參觀，能接待的人數有限。再加上設計和舉辦這些節目，須花費大量的人力物力，八和能夠提供的節目類型和數量均有所限制。

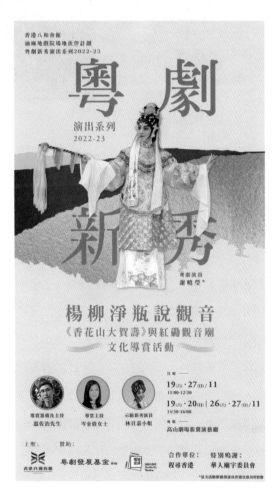

在土瓜灣社區的粵劇推廣節目

兒童劇《秋冬歷險記》

路徑三：兒童劇目、親子專場

為了吸引更多父母帶孩子入場觀看粵劇，八和曾經嘗試製作「合家歡粵劇活動」，包括「中國民間傳奇專場：《雲英繼父守城》、《王祥臥冰求鯉》」、「創意粵劇童話場：《三隻小豬》、《北風與太陽》」、「合家歡粵劇《孫悟空之鬧龍宮》」等。上述節目除了演出全新編寫的折子戲外，還會加插不同形式的導賞環節，例如由中學校長導賞二十四孝故事等。這類以孩子為對象的節目，需要特別編排合適的折子戲，大量增加了藝術總監和製作同事的工作，因此八和只可以隔數年才推出一次。

此外，為了吸引和方便兒童了解粵劇，八和與聲輝粵劇推廣協會合作，製作兒童電子書《童你講

粵劇》。為了增加兒童的興趣和親切感，這本電子書刻意安排由兒童演員作示範，並配以扼要的文字和有趣的插圖。《童你講粵劇》已上載至八和的網頁上，供有興趣人士免費閱讀。

路徑四：跨藝術界別合作

文化與文化之間的交流，會激發新火花；不同藝術界別的合作，必有迴響。八和曾與不同的藝術界合作，除了藝術上的獲益外，還希望為該藝術界別的慣性觀眾，打開粵劇的欣賞大門。在八和的安排下，新秀粵劇演員和藝團「一舖清唱：香港無伴奏合唱團」合作，探討將粵劇歌曲融合無伴奏合唱的表演形式。八和又曾嘗試與香港的戲劇名家甄詠蓓小姐合作，播放由她主導的電影《Bad Acting》，並邀請

兒童劇《孫悟空之鬧龍宮》

八和藝術總監羅家英先生與甄小姐對談，進一步探討東西方表演藝術的特色。

路徑五：培訓師的培訓

要傳播粵劇文化，除了親自上陣外，最有效的方法是訓練更多可以幫忙傳播的人手（Train the Trainer）。粵劇藝術的表演體系較為複雜，無論唱、唸、做、打，均需要專門和長時間的訓練才有所成。要培訓「培訓師」，八和嘗試先以中學的音樂老師為目標，希望老師們在完成培訓後，可以將粵劇藝術再介紹給他們的學生。雖然香港的音樂老師大多接受西方音樂的訓練，但他們對音樂的基本知識，應該有助理解粵劇的音樂體系。八和請來了有豐富經驗的樂師譚兆威先生，

他花了不少心思設計工作坊，以遊戲的形式向音樂老師講解粵劇音樂中的板腔體——「梆子」和「二黃」。事實上，講解板腔體不是容易的工作，但譚先生寓教於戲的方法，可以在輕鬆有趣的活動下，了解梆黃的精髓。現時這個培訓工作坊約為六小時，如有足夠的資源，可以在梆黃的基礎上，增加講解粵劇其他特點的內容，預計再增加六小時，擴展成為兩天的培訓工作坊。而這個培訓項目，實在應該推行予全港所有的音樂老師，以平衡西樂為主的學院培訓。

5

品牌危機
與機遇

5.1 危機：危中有機

中國人一向有強烈的憂患意識，《周易·文言》解釋「亢龍有悔」的「亢」，說道：「亢之為言也，知進而不知退，知存而不知亡，知得而不知喪。其為聖人乎？知進退存亡而不失其正者，其唯聖人乎！」進、退；存、亡，是相對的概念，是一個銅錢的兩面。知道「進退存亡」的道理，便要講求「正」，即不偏不倚地面對得和失；同時也要明白水滿則溢、月盈則虧的道理。《繫辭》說：「危者，安其位者也。亡者，保其存者也。亂者，有其治者也。是故君子安而不忘危，存而不忘亡，治而不忘亂，是以身安而國家可保也。」管理一個機構，有「治而不忘亂」這種憂患意識，可以提早準備怎樣的預防措施呢？在敦煌出土的講經文[1]中，已說明「積穀防饑」的民間智慧。積穀防饑、未雨綢繆、有備無患，像八和這類型的機構，要面對不可知的未來，豐富的財政儲備誠然是最大的保障。但是，八和的收入主要靠善長的捐獻，雖然不至於入不敷支，但財政儲備實在非常有限。在八和工作超過十載，遇上最大的一次危機，居然不是八和自身的財政問題，而是百年一遇的新冠疫症。

同舟共濟渡難關

「當其同舟而濟，遇風，其相救也如左右手。」
《孫子·九地》

還記得那天是鼠年的年初四，在濃濃春節氣氛中，接到理事會要求召開特別會議的消息。百年一遇的新冠疫症如過街老鼠般，一眨眼已潛入了香港[2]；特區政府就疫情即時採取了果斷的政策，立即關閉人群聚集的場所，包括所有表演場地，本地的表演藝術界首當其衝，即時癱瘓下來。粵劇的情況尤為嚴重，因為業界一向採用每日出糧的做法，如從業員當日沒有演出，便沒有收入。

本地粵劇一向採用自由的組合模式，有興趣策劃粵劇演出的投資者（班主、文武生等），可

以按其願意和需要，邀請不同的老倌、樂師和後台工作人員組成劇團，租場演出。這種「埋班」方法的好處是靈活性非常強，投資者可因應自己的情況策劃演出。由於不需要長期的投資和行政工作，成本較低，變相可鼓勵更多投資者嘗試組班。但缺點是從業員沒有固定的收入，「餐搵餐食餐餐清」是大部分從業員的生活寫照。此外，由於沒有長期的僱傭關係，從業員亦難以要求或爭取更好的僱傭條件，例如提升酬金、醫療保險、有薪病假等。與此同時，由於班牌的浮動性，班主們亦不會願意多花錢宣傳節目，也不用投資在演員身上。至於僱員方面，「擔得起班」（有票房保證）的演員，自然有籌碼與班主議價，要求加薪或提出工作條件[3]，但一般崗位的從業員根本沒有任何議價的條件和能力。在這種情況下，以往的八和作為一個行業的組織，在不同工種的從業員支持下（這點有決定性的作用），便有著平衡各方的微妙作用[4]，例如某類工種的從業員希望加薪，可在八和的會議上提出，勞資雙方可以在這個平台上對話。

粵劇界內只有少數從業員是月薪制的，八和一班同事就是少數之一，沒有因為劇場停開而頓失生計。2020 年 1 月 28 日（年初四），當接到理事會的開會要求，我便馬上配合，因為我知道表演場地停開的嚴重性：沒有了舞台，演員何以為生！在當日召開的緊急會議上，理事會一致同意有需要向政府爭取，對從業員予以財政上的支援！理事會也有探討由八和發出援助金給會員的可行性，但礙於慈善團體的章程，直接派發支援金是不可行的。再者，八和的儲備亦有限，可以派發的數額根本是杯水車薪，僅屬於情緒上的支援罷了。經連場會議後，八和決定收集受停演影響的場數，計算從業員因停演而損失的酬金，作為向政府爭取支援的憑據。在準備數據的過程中，八和辦公室得到了業界的全力支持，提供準確的數字；另一方面，八和亦致信政府和不同的持份者，希望得到他們的支持，向粵劇從業員發出支援。民政事務局於 2 月 14 日接見八和代表，同意由八和按所收集的數據，草擬支援計劃書予政府。到了 2 月 20 日，政府再次邀請八和出席

與其他藝術機構[5]的聯合會議，正式公佈從政府成立的「防疫抗疫基金」中撥出1億5,000萬，支援藝術業界渡過難關。政府更同場宣佈，從以上的1億5,000萬中，撥出1,500萬予粵劇界使用，並委託八和撥款予業界從業員！作為八和的總幹事，我即時的想法是又喜又驚！「喜」是能夠協助業界爭取到支援，「驚」的是八和要立即轉身成為公平公正，有問責性（Accountability）的撥款機構。事實上，當時根本沒有餘暇去想，八和有沒有能力擔任此角色？只可以見步行步，於是2020年2月20日即時發出了以下的「新聞公佈」：

民政事務局推出「藝術文化界資助計劃」支援在新型冠狀病毒疫情影響下的文化藝術從業員

1. 在香港八和會館的游說及爭取下，香港政府民政事務局劉江華局長於2月14日，與本會主席及代表會面。本會在會議上力陳粵劇界於疫情下的困境，向局長提出緊急支援方案。

2. 民政事務局劉江華局長於今日（2月20日），邀請文化藝術界各個範疇的代表參與會議，並宣佈「藝術文化界資助計劃」，建議從「防疫抗疫基金」撥出1億5,000萬協助藝術文化界渡過難關。經劉江華局長說明，和與會者討論後，藝術文化界對「藝術文化界資助計劃」表示認同。此外，劉江華局長亦提供了撥款的時間表，希望能於3月以內將支援金直接發放予文化藝術從業員。

3. 政府將從「防疫抗疫基金」的「藝術文化界資助計劃」中，撥出＄15,000,000給粵劇界，支援受新型冠狀病毒疫症所影響的粵劇從業員。

4. 政府已委託香港八和會館，計算及進行撥款予業界從業員。

5. 撥款支援範圍：由1月28日（康文署宣佈場館停止運作）至4月30日期間的演出，包括：在不同場館舉行的專業粵劇演出、在社區各地舉行的神功戲及專業粵劇演出。

6. 撥款對象：在上述1月28日至4月30日

期間的演出，在支援範圍以內（即第 5 點提及的演出），有參與演出及製作的，持香港身份證之從業員。

7. 建議撥款方案的特色：方案是以協助基層（下、中層）從業員為主，基層從業員的建議撥款百分比，將會是最多的；主要演員（六柱）的建議撥款百分比，將會是最少。

8. 收集演出資料的程序：由 1 月 28 日至今，本會已開了 8 次緊急會議，商討應對困境的方案。早於 1 月 30 日已透過「會員通告」、「社交媒體報導」和「理事直接通告同業」通知會員和從業員，提供 1 月 28 日至 6 月 30 日期間的演出資料。收集資料的截止日期是 2 月 18 日（下午 6 時）。現時，每場演出的從業員名單及資料，已由該場演出的班主／經理／行政人員提供予本會。

9. 本會將初步檢視所收集的每場資料是否齊全。如有需要，本會會主動聯絡申報者，要求澄清及補充資料。

10. 至於每場演出涉及的同業名單，可於本會完成初步整理所收集的資料後，公開給予業界從業員查閱。至於撥款的準則和計算方法，待本會與政府商討後，會於稍後公佈。本會將盡快處理所收集的資料及啟動撥款程序。

11. 實質的撥款日期和方法，本會須參考政府的正式撥款日期，及視乎處理撥款的所需時間而訂定，細則將於稍後公佈。本會建議各位業界從業員，在這段疫症的艱難時期，做好清潔及防疫措施；積極面對目前的困境，亦可於此時期鍛練及裝備自己，待疫症寒冬過去，我們立即能夠以最佳的狀態，全面復甦粵劇演出，繼續為觀眾獻上好戲，為承傳粵劇而努力。

民政事務局 2020 年 2 月 20 日公佈「藝術文化界資助計劃」，而從業員接獲第一輪支援支票之日期是 4 月 23 日。在短短兩個月內，收集及運算大量資料、製作不同類型的表格和報表、與業界及政府商討實質的資助比例、落實

資助金的計算法，和與政府就委託服務簽訂合約等，現在回想起來，也覺得有點匪夷所思。能夠完成這件不可能的工作，最大的原因是：粵劇界有八和！作為一個藝術行會，是次八和將其功能發揮至極限。如不是由一個全行以至全香港的認受性均極高的行會，向政府提出資助計劃，政府可能根本不會理會。其次，縱使政府願意提供資助，但如果粵劇界沒有一個有能力而且可信任的團體，政府好大機會跟處理其他藝術界別的撥款一樣，會將資助交由有撥款經驗的香港藝術發展局處理。當然由其他機構負責派款也是可行的，但由八和派發，粵劇界人士得到的貼心服務，就不是其他機構可比擬的了。此外，由粵劇界統籌自身界內的撥款，八和還可以作為界別與政府的溝通橋樑，不斷優化資助的細節。比起其他藝術界別的撥款，八和所提供的服務更為「人性化」，包括以人為本，不會重複不同撥款類別的申報工作、手續較為簡易、處理的時間比較快捷等。在八和的「粵劇界支援計劃」啟動之初，更有戲劇界的人士主動向八和主席「取經」，了解八和如何能夠如此高效能地，向政府爭取到一筆只供自己界別專用的撥款。

除了八和的行會身份，八和的行政能力，也是支援計劃成功的重要因素之一。我以前在香港藝術發展局工作，曾負責資助藝術項目的撥款，是次作為八和總幹事，可以在短時間內設計全盤計劃的框架，和各式各樣的表格及報表。此外，所有辦公室同事的全情投入，也是成事的重要原因。同事們不計較工時，鉅細無遺地處理複雜的資料，和進行多番的運算，才可以得出正確的資助款額。最後，也是最重要的，理事會和整個界別的全力支持，給予辦公室足夠支援，才可完成這個「歷史性」任務。

2020 年 6 月，疫情有緩和的勢頭，政府在 6 月 19 日重開表演場館，大家以為苦難已經過去。誰知疫情反覆無常，7 月 15 日二度閉館。「天地不仁，以萬物為芻狗」，誰也猜不到疫情會由 2020 年年頭，維持到 2023 年 3 月，

派發防疫資助的情景

市民大眾才可以脫下口罩，重返正常生活。而在疫情期間，表演場地四閉四開[6]，演藝界人士疲於奔命[7]，成為集體的「驚嚇回憶」。在三年的疫情間，八和協助政府派發的粵劇界資助，也有不同的演化：由最初資助範圍只包括粵劇從業員，到中期兼包括搭建戲棚的工人；由以個人為主的資助，演變到後期以戲班班主為對象的限額資助；除政府專撥給粵劇界的1,500 萬外，政府亦前後四度[8]透過八和發放定額資助給從業員。直至 2022 年 8 月 12 日（這是最後的派發資助限期），八和協助政府派發資助的總額為 $29,140,000，比起初承諾的 1,500 萬翻了一個番，這也反映了新冠疫情給香港社會帶來了前所未有的鉅大傷害。

疫情下的自救方案

「故兵無常勢、水無常形；能因敵變化而取勝，謂之神。」《孫子·虛實》

三年疫情，在沒有演出的日子，為了求生，不少粵劇從業員被迫轉行，例如售貨員、外賣員、保安員等。培訓一個粵劇演員及其他崗位的從業員，往往需要很長的日子，但人才的流失卻如淙淙流水般細密無聲。為了自救，粵劇界也引入了很多新嘗試。例如線上作業，似乎是全香港甚至全世界藝術界，面對疫情的唯一生機。就連歐洲的歌劇院，也在網上播放演出片段，望能保持觀眾對藝術的熱情，疫後「準

時」回歸劇場。但表演藝術的現場性不可取代，線上播放充其量只是吸引手段，或是資訊推介。本地的粵劇觀眾，一向以 50 歲或以上人士為主，雖然我城的手機滲透率高，但要吸引慣性觀眾上線看演出「止渴」，或者透過網上作業為業界籌款，還是需要大膽的嘗試才知道實效。在疫情期間，粵劇界曾舉辦兩次網上演唱籌款，一次是實時演出，一次是事先錄製，後在網上定時播放。至於其他網上作業，包括網上授課、網上直播演出等。八和在上述業界的自救作業中，極其量只是提供行政上的支援，最大的原因是八和已經忙著處理政府的資助撥款和自己的計劃。如果有足夠的資源和人力，八和倒是可以考慮統籌或提供技術上的支援，讓從業員專心在網上平台發揮其創意。

疫後場館重開，但觀眾座位需要隔行，票房收入減少一半，加上難以預測觀眾重臨劇場的意欲，難以平衡收支，不少班主表示會減少製作。在本地粵劇發展史中，戰後曾出現「兄弟班」，開宗明義，就是兄弟有工一齊開，有飯一齊食。缺乏經營者？就由演員自行製作節目，票房收入先支付基層演員、樂師、佈景服裝運輸手足的酬金，餘下的才由主要演員攤分。以一般粵劇的演出規模而言，老倌們在「兄弟班」的收入，有機會是零。而大老倌羅家英此時身體力行，與戲班弟兄組成「兄弟班」，希望起到示範作用，鼓勵同業互助，渡過難關。經歷過粵劇發展的高低起伏，羅家英常言：應盡量控制成本，不要因有資助就「做大了，返唔到轉頭」！無論做人抑或做團，能屈能伸的道理，似乎在甚麼情況下也管用。除了兄弟班，也有善心人士繼續發起演唱籌款。八和雖正忙於協助政府處理撥款，對於以上種種的自救方案，還是可以從公關的角色出發，宣傳一下這些好人好事，讓社會大眾多些知道粵劇界的情況，長遠而言還是有正面的助益。

因勢利導、順水推舟

「勢者，因利而制權也。」《孫子‧始計》

疫症期間，汪明荃主席經常與政府官員溝通，看看政府還可以如何支援粵劇業界。正正因為她的鍥而不捨，有一天終於得到政府官員的回應：是否可以在疫情這段日子，拍攝一些粵劇的教學節目，放在網上，免費供有興趣的人士觀看，也可順道提升一下八和網頁的功能。政府原則上願意資助八和成就這件美事，但八和需要提交一份完整的計劃書，供政府作詳細的審議。八和理事會認同並啟動了這項大型的計劃，一來讓從業員有工開，二來可以凝聚從業員的士氣，三來可以推廣粵劇。事實上，這樣的計劃，在過往基本上是無法完成的。首先，由誰人去編定節目的內容；第二，粵劇界的演出非常暢旺，根本沒有可能同時召集這麼大批從業員，參與連續多天的拍攝工作；最後，拍攝需要大量的資金，這不是八和可以隨意挪出來的。但是，疫情卻讓這個原本無可能推行的計劃化為事實。理事會先組成由羅家英領導的七人製作小組，在短短的兩週內完成 40 集的節目內容大綱，及招集參與拍攝的演出人員；辦公室負責草擬計劃書、財政預算，及跟政府洽商申請資助的事宜。

在整項計劃的執行過程中，以上提及預計最難解決的事情，逐一有序地解決；但預計容易解決的事情，卻要花上很多心思心力才能成就。由於在疫情期間，政府的演出場所全部閉館，八和馬上想到的拍攝場地，就是向來和業界友好的新光戲院。可能是戲院也要自救，新光戲院提出的租金要求，比起八和可以用在租金的資源為高。經過一輪折騰後，八和終於得到理工大學的幫忙，願意以特惠的場租，提供校內的賽馬會綜藝館予拍攝使用。這件美事也是因為汪明荃主席早前答應了理工大學，擔任駐校藝術家，為師生提供一連串的藝術活動。想不到她種下的善恩，馬上生成了善果！「粵劇網上學堂」40 集節目製作完成以後，計劃尚有餘款。在汪明荃主席的因勢利導下，政府同意八和加拍七集節目，並將所有集數內容配上英語字幕。至此，八和終於有一套完備的粵劇教材，除了可作推廣之用外，也是業界新人參考和學習的寶貴材料。一件在界外人看來容易完

成的工作，對粵劇界來說，竟然是困難重重的，卻在無心插柳的情況下，完成了這個項目。世事之玄妙，讓人可以在困境中找到自處的空間和出路！「粵劇網上學堂」放在八和網頁上，任人瀏覽，想不到幾年之後，一間北美洲華文報社的總編輯致電八和，說明就是因為看了「粵劇網上學堂」，想邀請新秀演員到北美的兩個城市演出。只要拋出了良善的種籽，有一天，它的果子總會回來！

長遠發展

「智者之慮，必雜於利害。」《孫子・九變》

在西方商管理論中，處理危機的最後一步是總結，看看有甚麼值得學習的地方，累積智慧，成為日後發展的借鑑。八和作為行會，可以總結從疫情得到的經驗，找出未來發展的需要，加以游說及催生改變。我認為以下幾個方向，是表演藝術將來發展必須面對的課題；這是個人的看法，並未經由八和討論。

○ 建立劇團與觀眾之間更深層次的關係，以此加強觀眾對劇團的支持。

○ 發展以個人／目標對象為本的市場推廣和公關技巧。

○ 提升對科技的應用能力，不單是演出，其他運作範疇也需要應用新科技。

針對粵劇發展，需要面對的課題：

○ 探討粵劇團的組合形式、管治模式和長遠的發展需要。

○ 提升後台製作及行政的能力。

5.2 機遇：從油麻地戲院到高山劇場

預早宣揚的搬家計劃

八和的「粵劇新秀演出系列」自 2012 年在油麻地戲院展開，經過多年的發展，「粵劇新

秀」這個名詞，和「油麻地戲院」已經緊扣起來。政府重視油麻地戲院的長遠發展，因此早已規劃它的第二期：在戲院旁的多用途建築物（垃圾收集站、公廁、露宿者宿舍等）將會被拆卸，然後建造一棟新的建築物。新建築的一部分將會打通連接油麻地戲院，成為戲院的擴展大堂和側台，另一部分將建造多層高的多用途大樓，其中包括適合粵劇演出的排練場。就油麻地戲院的第二期工程，政府一直和八和緊密溝通，在草擬的不同階段，均有諮詢八和的意見。此外，就第二期的工程撥款，政府須向立法會的不同委員會提出申請；每次在撥款會議前，政府也會通知八和有關進度，希望八和幫忙游說不同持份者的支持。由此可見，八和與政府的關係非常微妙[9]，而兩者之間的互信，也是經過多年的合作才得以建立。因此，康文署早在推出油麻地戲院第二期計劃時，便通知了八和，戲院將會停用一段長時間，以供擴建工程的進行。但是，當時康文署未有預告在油麻地戲院停止運作的同時，「油麻地戲院場地伙伴計劃」的明確去向。

到了進入第三輪「油麻地戲院場地伙伴計劃」（2018-2022年度）運作期，八和終於收到康文署的消息，油麻地戲院將於2021年開始第二期工程，但「場地伙伴計劃」不會因為油麻地戲院擴展而停止，只是由油麻地戲院轉移至高山劇場新翼的演藝廳。

說起「場地伙伴計劃」的行政安排，順帶也探討一下粵劇行政工作的發展。除了安排和宣傳演出、新秀的人事管理、提供各式各樣的培訓外，「粵劇新秀演出系列」還要處理大量申請資助和後續的行政工作。計劃的主要資助來自兩個機構，第一是上述的「場地伙伴計劃」，須每隔三至四年提交一次申請，每年也要提交來年的修訂計劃；第二是政府文體旅局（前身為民政事務局）轄下的「粵劇發展基金」，八和需要就「粵劇新秀演出系列」逐年提交申請計劃書。單就這一項計劃，八和辦公室每一年均需要準備最少兩份計劃書，多份中期報告、期終報告和不同要求的核數報告。八和是粵劇團發展的一面鏡

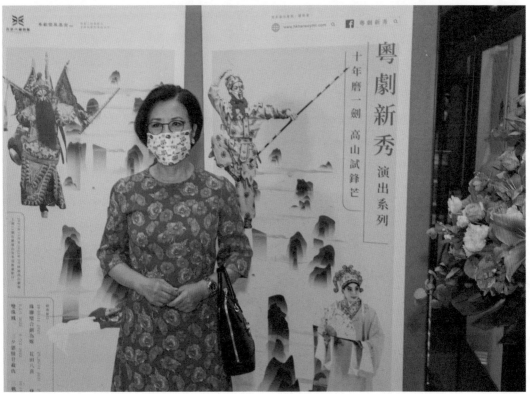

子，劇團如果想在政府的體制中，申請到固定的發展資源，在製作表演節目背後，必須有行政人員的支援。現時大部分的粵劇團，只有統籌製作的劇團經理；而負責拓展及管理劇團資源的重任，往往也是由擔團（經營劇團）的人士（大多是班主和主要演員）負責。事實上，班主（投資者）和演員未必擅於行政，因此未能帶領粵劇團作全面的發展。粵劇要進一步發展，始終要解決劇團的行政安排，否則只可維持現時粵劇團「只可集中製作」的局面。而八和的發展和運作模式（這本書所討論的課題），正是粵劇界參考的好材料。

搬屋的挑戰

對於搬屋，八和早已有心理準備。因此，當接到康文署的通知，要將「油麻地戲院場地伙伴計劃」餘下的演出移師至高山劇場的演藝廳時，八和冷靜地接受。2021 年 11 月的搬遷期，剛好是這計劃實施的第十個年頭。因此，

這次搬家也是總結、前瞻和宣傳計劃的好時機。「總結」和「前瞻」是內部的作業，「宣傳」是讓外面的觀眾和持份者知道計劃的新里程！這次搬屋，八和面對的挑戰有兩方面：第一是觀眾量，油麻地戲院有 300 個座位，高山演藝廳則有超過 600 個。第二是觀眾的觀劇口味和要求，油麻地戲院的觀眾群和高山的不同，計劃是否需要不同的部署？

與此同時，這段時間香港依然受新冠疫情所影響。計劃的演員、樂師和各個崗位的從業員，每天除了演出外，還要遵守和推行各種各樣的防疫措施；更為嚴重的是，沒有人能預告疫情的發展，因此大伙兒也不知道明天會否突然被停演！如何讓工作人員保持正面的情緒，面對以上眾多的未知數，已是一項極大的挑戰！疫情以前，還可以與工作人員們大吃大喝一頓，抒發一下情緒；疫情期間，就連相敘一刻的機會也沒了。但是，一件意想不到的神奇事情慢慢發生了！八和團隊的工作效率，竟然在疫情期間有所提升！在困境之中，互相扶持的實質

需要和心理需要是很強烈的，面對不可知的「對手」，個人的力量較為脆弱，反而團隊式的作戰來得更加實在、更容易掌握。此外，在這段期間管理層的決策非常果斷，因為大家對工作原則早已有共識：「無論在哪個演出場地，均不可浪費每一個演出機會」、「停演一場，盡快補回一場」，於是團隊由上而下，朝這個方向硬幹下去。清晰的原則有助高層決策，也有助團隊成員辨析行動方向，早作準備。最後，團隊對粵劇行業的向心和善心，也是全力工作的原動力。在工作隨時消失、生計隨時被毀的情況下，協助同業正常演出，是八和每一位同事心目中的使命感。

搬家的宣傳策略

「場地伙伴計劃」已經運作十年，那時要搬家到高山劇場；「高山」、「十年」是關鍵詞，靈機一觸，便創作了搬家的宣傳口號：「十年磨一劍、高山試鋒芒」。有了形象化的口號，設計宣傳的主體視覺就容易得多了。此外，為

高山劇場「粵劇新秀演出系列」的宣傳海報

了讓更多市民大眾留意及記住搬家的消息，八和以主體視覺設計為中心，再行設計了一系列的紀念品，包括資料夾、汗衫、環保袋和保溫瓶。這批紀念品有三個用途，第一是作為與觀眾告別油麻地戲院的小禮品，而這小小的禮品載有八和演出搬家的重要資訊。第二是歡迎到高山支持八和演出的新觀眾，禮品上有新秀演員的造型照和演出資訊，希望觀眾能多加支持。第三，將安排這批紀念品分發到與八和合作的大型連鎖書店，作銷售用途。但銷售的意圖只是次要，最大目的還是讓這批商品發揮廣

八和紀念品

告的用途，讓經過的途人知道八和演出搬家的消息。

搬家後的觀眾拓展

在搬家以後，為了保障票房收入，八和開始著手研究、設計和推行拓展觀眾的方案。在土瓜灣與紅磡區，不同年代的新舊屋苑並立，如何能夠吸納區內的觀眾？首先，需要界定新秀演出的目標觀眾：舊屋苑的成人至長者？或者以粵劇的教育功能為招徠，吸引新型屋苑的學生、親子？其次是如何能夠有效地傳遞演出資訊。第一是宣傳品的設計，要突出能夠吸引目標觀眾的訊息，例如教育功能。第二是如何將宣傳品送到目標觀眾的手上或手機上。就土瓜灣與紅磡區的新型屋苑而言，可以使用香港郵政局的指定地區宣傳品派發服務，又可以在以親子資訊為主的網站，發放節目消息及軟性廣告。至於如何吸引跨區的觀眾，看準了高山劇

場就近港鐵屯馬線的土瓜灣站，也希望可以在屯馬線各站刊登八和的演出廣告。在廣告的設計上，還會特別列出屯馬線最遠車站至土瓜灣的車程，希望跨區觀眾願意乘港鐵來看演出。

另一方面，八和也嘗試從提升觀眾的鑑賞能力著手。八和首先推出「粵劇音樂賞析工作坊」，讓有興趣多了解粵劇音樂的觀眾參與，希望他們樂在其中。當然每次工作坊只能招待少量的觀眾，但我們會在工作坊完成後，剪輯過程內容，免費放在社交媒體上，增加市民大眾了解粵劇的接觸面。其次，八和出版了《高山仰止：1950-1960 經典粵劇承傳》，介紹上世紀 50至 60 年代的十套經典粵劇，同時介紹不同新秀演員拍檔主演這些經典的心得。與此同時，在劇季中加入這些經典粵劇的導賞專場，希望全方位吸引觀眾來看這些經典粵劇的演出。

1 《敦煌變文集・父母恩重經講經文》：「人家積穀本防饑，養子還徒被老時。」

2 2019 年 12 月份，香港的大眾傳媒開始報道內地的新冠肺炎情況，武漢的疫情嚴峻。

3 以往有一些名伶，非常關顧劇團手足的生計，他們甚至要求班主出齊糧給所有手足，才肯出場演最後一折。

4 八和會向會員派發「歲晚利是」，這也是源自幫補從業員好過年的傳統。上世紀 50 至 60 年代，年近歲晚，大部分的行業都會休息，戲班演出也是如此。戲班的從業員在那段日子沒有收入，以往八和會提供白米、臘肉等予他們過年之用，後期以利是代替。

5 除了八和，出席的單位主要是政府的表演藝術委員會、香港藝術節和香港藝術發展局。

6 康文署因疫情而四度閉館的日期是：2020 年 1 月 28 日至 6 月 18 日；2020 年 7 月 15 日至 9 月 30 日；2020 年 12 月 2 日至 2021 年 2 月 18 日；2022 年 1 月 27 日至 4 月 20 日。

7 每次表演場地重開，政府均會按實際情況訂出入座率和各樣的防疫措施；表演團體的行政人員除了要按政府要求做好防疫措施，還要按入場率不停調整入場券票價和座位分配圖，俗稱「飛版」。

8 政府透過八和發放的四次定額資助為：2020 年 11 月 19 日開始發放的「抗疫 3.0」$5,000 定額資助；2021 年 2 月 21 日開始發放的「抗疫 4.0」$7,500 定額資助；2022 年 1 月 26 日開始發放的「抗疫 5.0」$5,000 定額資助；2022 年 3 月 10 日開始發放的「抗疫 6.0」$10,000 定額資助。

9 在油麻地戲院二期工程中，八和與政府是伙伴關係，八和會協助政府進行游說工作，也會挺身支持政府。但有些時候，八和又會變成一個壓力團體，例如為粵劇界爭取保留新光戲院時，八和會公開要求政府出手相助。

6

創新與營銷

No. 1953

6.1 發展的要訣：創新

「傳承」與「承傳」一項藝術，這兩個詞語均有人使用。在內地多用「傳承」，因此近年在香港亦多見和多用。「承上啟下」、「承先啟後」、「先承後教」，強調先要「承」，學曉了、發展了，才「傳」給其他人或下一代。從個人的發展規律看，似乎用「承傳」比較合適。有一位香港的粵劇表演者告訴我，要按客觀情況來選用合適的詞語；如果用來形容大師指導後進，就是「傳承」；學生問道，就用「承傳」。八和培育粵劇新秀，從新秀的角度來形容學藝之旅，應該用「承」字。「承」字，在甲骨文中已使用（字的形象是一雙手，捧起一個人），意思是捧著、舉起，引申至承繼、繼續的意思。粵劇界的前輩經常說，要學懂粵劇這門藝術，沒有十年廿載，是不會成氣候的。專業的戲曲表演者，可能要花上一輩子，來精研和雕琢這種表現藝術的每一項細節，才能成家成派。或者就是因為以上的原因，表演者專注其藝術，比較少參與劇本編寫的工作。從元雜劇、明清傳奇，一直發展到近代的戲曲，均有另一批人（文人）從事編劇（創作新劇本）的工作。由元代的關漢卿、湯顯祖、李漁、王世貞，至清代的洪昇、孔尚任等，這批名編劇家均不是表演者，卻是赫赫有名的文士。

在本地粵劇的黃金時代（上世紀50至60年代），有部分名演員也會編劇，薛覺先和馬師曾就是好例子。但是，如今傳世的好劇本，大部分都是由劇作家所編寫，例如李少芸、唐滌生、徐子郎、潘一帆等。到了70至80年代，本地粵劇的著名編劇家還有蘇翁、葉紹德，都是專注於寫劇本。隨後的本地編劇發展，卻出現了一個轉變，多由表演者兼任編劇，包括羅家英、阮兆輝、新劍郎、吳仟峰、梁漢威等。坊間一般的說法是這段時期（90年代至千禧年代）編劇人才出現了斷層[1]，如果表演者想演新劇，最便捷的是自行編製。而且表演者熟知粵劇音樂、鑼鼓、身段、排場等，在編劇方面自然有所優勢。

首次出版粵劇編劇教程

到了21世紀，本地粵劇除了一群「老倌編劇」外，編劇人才著實不多。八和意識到問題的嚴重性，加上當時仍在世的名編劇家葉紹德先生亦有開設粵劇編劇課程的心願，因此八和便開始籌備編劇班。值得思考的是，當時演和編的人才皆缺，八和在兩者之中，選擇了先開設編劇班。這可能是與葉紹德先生的心願[2]有關，加上汪明荃在2007年回歸八和再次出任主席，她對培育人才一事非常著緊。當時還有剛從美國回港發展的李奇峰先生，他曾在美國生活和做生意，有企業家的發展雄心，八和與香港大學教育學院的合作，就是由他拉線聯繫。在眾多機緣巧合下，成就了八和於2008年10月開設的第一屆編劇班。與此同時，八和考慮到如果能夠將課堂的內容，系統性地記述下來，便可以成為編劇教材，供其他有志者研閱使用。因此，八和與香港大學教育學院中文教育研究中心合作，由中心派員[3]記錄課程。但極度可惜的

是，葉紹德先生未能完成全部教學課程，便因病離世，課程須由其他導師繼續授業，至2009年6月才正式完成。及後八和對編劇課程進行檢討，認同可以進一步整理內容，因此有意開辦第二屆。2010年，八和繼續與香港大學中文教育研究中心合作，由八和的名伶及音樂導師修訂教材，研究團隊將之整理、發展和完善，並評估學習成效。此外，研究團隊同步推行「粵劇劇本編寫教學的行動研究」。第二屆課程於2010年1月開班，至10月完成，更於2011年9月出版香港第一本粵劇編劇教程的專書《粵劇編劇基礎教程》[4]。汪明荃主席如此介紹這本專書：「有系統地闡釋粵劇編劇的基本學習內容，既可讓初學者了解粵劇編劇是甚麼一回事，更可作為粵劇編劇課程的藍本，讓導師作依據及調適施教，對推動粵劇編劇的發展，貢獻重大。」[5]今天（2023年）回望香港編劇的發展，上述的兩項寄望完全達到了！

首先是「讓初學者了解粵劇編劇」，兩屆編劇

班的學員合共 37 人，他們有不少人在課程完結後繼續實踐，成為當今劇壇的編劇，包括演編雙線發展的文華和謝曉瑩；現時已有作品上演的梁智仁、周潔萍、江駿傑、張慧婷、鄭國江等。其次是「作為粵劇編劇課程的藍本，讓導師作依據及調適施教」，香港演藝學院戲曲學院院長劉國英先生，意欲開發學院的編劇課程，他研閱《粵劇編劇基礎教程》後表示，這本教程的內容頗為全面，但對一般的初學者而言是比較艱深。因此，他開發的編劇教程內容，需要更照顧初學者的程度和需要。八和兩屆編劇班培訓的眾多人才，以及《粵劇編劇基礎教程》在教學上的先導作用，誠然為推動本地的粵劇編劇發展，儲備了兩支燃料。

葉紹德先生在《粵劇編劇基礎教程》的〈粵劇編劇技巧漫談〉一文中指出：「唐滌生所編名劇幾十年後仍受到一眾觀眾的喜愛，除因為後繼無人外，亦因現在的粵劇觀眾的看戲要求已經改變。他們不再是為了追捧偶像而看戲，而會是由於劇本吸引而進場，再注意到演出班底

《粵劇編劇基礎教程》封面

的水平。」[6] 當今劇壇，有多少觀眾是因為劇本，又有多少是因為追捧老倌，或被其他原因吸引，而入場觀賞粵劇？儘管尚未有準確的數據分析當中的比例，但是高水平的演出班底和劇本，必然是當中的兩個主因。

場地政策、資助政策與創作的微妙關係

從保育的角度出發，要推動粵劇這門藝術繼續發展下去，創作是必須的。在八和的「粵劇承傳計劃」內，第四個目標是「發展粵劇藝術」，相關的策略是「在保留傳統粵劇的精髓上，創作新劇本及進行實踐。」還分為兩個細點：「1）籌備粵劇編劇課程，提供足夠的條件及資源，讓藝人進行創作；2）拓展資源，讓高質的劇本創作及創意概念得以實踐。」這裡提出的資源，包括創作和製作所需要的資金和場地。編劇人員創作，除了需要「才」情，還需要「財」維持生活。其次，編劇完成了劇本創作，交給劇團或演員在舞台上搬演，也需要足夠的資源，才能成事。順藤摸瓜，原來香

港演藝場地的租用政策，和對藝術文化的資助政策，對於發展創作也有直接的影響。

香港政府是表演場地最大的供應者和營運者，私人場地寥寥可數。由於供不應求，要申請使用政府的表演場地，最少要一年前入紙，還要經「過五關斬六將」的審議（有些場地還設置了計分制度），才有機會成功，藝術家和藝團長時期醞釀的新作品，才有機會與觀眾會面。質素再高的作品，也需要演出團隊不斷試驗，不停修正，才可去蕪存菁；同時作品也需要和觀眾長期對話，創作人員才可基於觀眾的反應細心琢磨，力臻完美。但在現行的租用場地政策下，縱使是好的演出作品，同一作品能夠租用多次場地的情況很少見，缺乏了不斷演出的磨練機會。其次是藝術創作的資助制度，不少政府屬下的資助單位，開宗明義地鼓勵創作，歡迎新創作品申請資助，事實上也有不少新作品成功申請。但新作品要經過不停上演再上演，自我修正，才會成為珍品，而資助機構卻多不會重複資助相同的作品。衷心希望場地和資助

機構，研究一下如何讓有發展潛力的新作有磨刀砥礪的機會，慢慢成就本土優秀創作的庫藏。

創作需要不斷實踐

粵劇是人類共同的非物質文化遺產，沒有新的作品，這份文化遺產的發展面貌便會在這個時空永久凝固下來，只可以保存，不能夠保育。因此，持續的創作，是這項藝術永續的條件。創作新劇本，在編劇的技巧以外，還需要無窮的創意。編劇的技巧可以傳授，但創意的能力卻是因人而異。創意不是憑空而來，它是創作人腦袋內的知性活動的融合和對外顯示。日常生活的所見所聞、對人類歷史和知識的研閱，都是創作的基礎。創意就是打破過往人和事的既定組合，重新建構新的組合、看法和演繹；而創作就是通過不同的媒介，將創意具體地表達出來。一件能夠讓觀眾同哭同笑的作品，大多具有強烈的時代精神，能與觀賞者的思想接軌，從而產生極大的感染力。與此同時，一些描繪人類

恒久追尋的命題和價值（例如生死、親情、愛情、正義等）的作品，也容易得到觀眾的共鳴。粵劇的創作，除了考慮以上的因素外，還需要熟練粵劇藝術多樣化的表現手段[7]，和演員表演時的需要[8]；還需要重視戲曲虛擬的本質，因為它能帶給觀眾無限的想像力，這也是戲曲其中一項重要的教育價值。

本書的第一章曾討論本地粵劇的發展概況，並指出現時是粵劇發展的轉折期，將來的發展方向，很大程度就是取決於現時新秀對粵劇藝術的領受和取態。而新劇的創作及上演，就是具體表現新一代粵劇工作者，對粵劇藝術的追尋和階段性的成果。八和對於本地粵劇的未來發展，能夠做的就是為年輕一代提供足夠的培訓和裝備，同時多讓他們了解粵劇的傳統，接下來就是由他們自行摸索發展方向。八和在這十數年間，從一個只為會員爭取權利、保障生存條件的內向型行會，華麗轉身，成為肩負全面發展粵劇之重責的對外型專業機構，它所走過的路和曾舉辦的每一個項目，均只有一個目

的：就是為本地粵劇的不同持份者提供發展的養份。而這一群持份者的展翼翱翔，就是本地粵劇的未來發展！

6.2　一石二鳥：　傳承古老戲與獨家營銷

從宣傳和推廣的角度看，要向觀眾推介粵劇節目，吸引他們掏腰包購票入場，節目必須有一些能夠吸引他們的賣點！就八和的製作而言，參演的老倌和新秀都是自由身，他們可以參與不同劇團的演出。換言之，觀眾不一定要看八和的製作，才可以看到他們心儀的演員。同樣道理，新秀計劃演出的劇目，都不是八和獨有的（尤其是一些受歡迎的劇目），觀眾可以自由選擇其他劇團的演出。因此，八和的節目能夠吸引本地觀眾，賣點不外乎以下幾個：演員之間的新組合、一些坊間少演的劇目、具競爭力的票價，和支持本地新秀的實際行動；對於一個劇團和八和，新劇的知識產權也是推廣的

重要資本。八和這個品牌，代表了正統和傳統的粵劇，一些只有八和才會搬演的傳統劇目，就成為了八和最能吸引觀眾的亮點，同時也是八和一班老前輩傳授技藝予年輕人的必然選擇。這也是近十年來，八和華麗轉身時，身上穿戴均是一件又一件古老戲裝的主要原因！

大型例戲的傳承

按粵劇傳統，在特定的節慶、場合，戲班例必要搬演特定的劇目，作為正式演出「正本戲」前的「開場戲」，這些特定的劇目，就是例戲。傳統例戲大多與祭祀、酬神有關，有既定的演出程式，常見的例戲有《八仙賀壽》、《香花山大賀壽》、《天姬送子》。過往上演神功戲，開台的首晚必先演《六國大封相》，然後再演「齣頭戲」，翌日則必演《玉皇登殿》、《八仙賀壽》、《天姬送子》，然後再演日戲。近十年，大抵因為《香花山大賀壽》和《玉皇登殿》的演出規模龐大，角色眾多，一般中、小型劇團未必有能力搬演，加上能夠

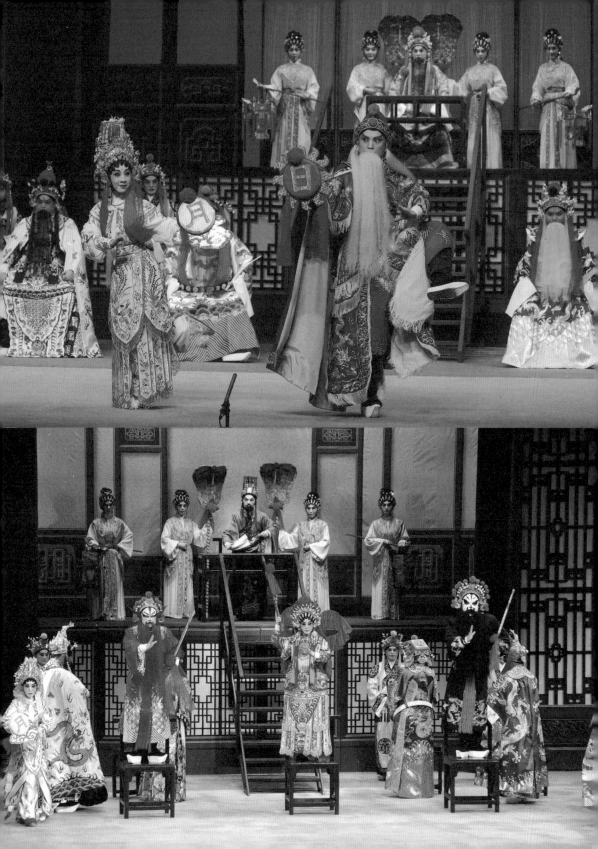

帶領排演例戲的資深老倌不多，八和幾乎成為籌辦大型例戲的獨家代理。2013 年是八和的 60 週年誌慶，一群當時得令的大老倌均粉墨登場演出《香花山大賀壽》、《天姬送子》；及後 2017 年，康文署委約八和演出「經典粵劇慶回歸：《觀音得道》、《香花山大賀壽》、《天姬送子》、《加官》」，八和特意安排很多年輕演員參與，讓他們通過實際演出，學習這幾齣古老戲。這和傳授《玉皇登殿》時的情況相近，也是通過讓年輕演員從演出中學習。2011 年，八和應香港藝術節的邀請演出《玉皇登殿》；及後於 2019 及 2020 年，應康文署的邀請，兩度演出《玉皇登殿》，第二次演出亦安排了年輕的演員擔演重要角色。至於《六國大封相》的傳承，就跟上述的方法截然不同。由於現時戲班仍經常需要演出這套例戲，年輕演員不乏演出機會，但質量卻是非常參差。因此八和便在八和粵劇學院開設《六國大封相》演出課程，由於工作需要，大部分年輕演員均主動報名。經過了八和的努力，現時各個神功戲戲班，所演出的《六國大封相》均

是有板有眼。

不單止演員需要學習，八和認為多讓觀眾了解這些例戲的內容和背後的文化意義，除了有助保育例戲，也可以加強觀眾入場支持棚戲和了解粵劇文化的意欲。因此，八和會在一些大型展覽，安排介紹這些例戲的內容和特色。2017 年在時代廣場舉辦的大型展覽，內容分為「承傳」和「實踐」兩部分，當中「承傳」介紹的就是《香花山大賀壽》和《天姬送子》的角色造型和其文化意義。八和更邀請了音樂方面的專家余少華教授，介紹這套例戲的音樂特色。余少華教授所寫的導賞文章，內容非常專門，探討《香花山大賀壽》的吹打傳統與明代徽戲或弋陽腔的關係。雖然一般的普羅大眾未必明白當中的奧義，但知識就是這樣一點一點累積下來！

江湖十八本與排場戲

2022 年，八和獲康文署委約，製作及演出「江

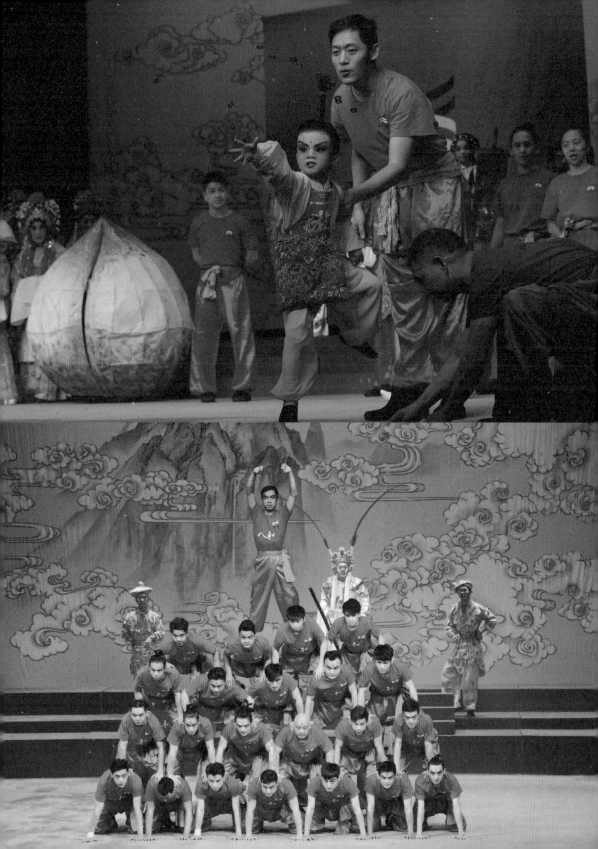

湖十八本」之《七賢眷》。「江湖十八本」是19世紀末流行的演出劇目，共18套劇，有一部分早已失傳，《七賢眷》是存世的其中一套，歌頌傳統道德觀念（孝和義）和人倫價值觀。此劇屬提綱戲，只列出各分場的角色、演出者姓名、排場和音樂重點等資料，沒有完整的劇本。這齣戲所包含的雙重歷史意義（其一是表現了中國戲曲傳統的教化作用；其二是重現「江湖十八本」的本色和當時的粵劇演出情況）就是它的賣點，也是營銷這次演出的重點之一。此外，通過保留粵劇獨有的儀式、流程及排場，也是搶救粵劇藝術的其中一項策略。除了「江湖十八本」，八和在2020年也製作和演出了「大排場十八本」中的《打洞結拜》、《平貴別窰》、《金蓮戲叔》和其他排場戲《困谷》、《劉金定斬四門》、《關公守華容》、《白門樓之陳宮罵曹》。「排場」是指固定的演出程式，例如〈打和尚〉、〈配馬〉、〈洗馬〉、〈搜宮〉、〈大審〉、〈殺妻〉等，除了固定的情節外，演員的舞台走位、身段，以及配合的鑼鼓也有固定的編排；有些「排場」

甚至有專用的唱腔。底子深厚的老倌，可以在自己的演出中，套用不同類型的「排場」，千變萬化，但又萬變不離其宗。「排場戲」是指整個演出就是一套固定的演出程式，例如《打洞結拜》、《金蓮戲叔》等。演出這類古老排場戲，除了有歷史意義外，它們所包含的古老排場，也是年輕演員需要的藝術養份。排場戲甚至被行內人譽為演員入行必須學習的基礎知識，它也是戲行師父傳授予徒弟的「嫁妝戲」，是演員一生一世也會使用的常用演出程式。

創作新劇

從獨家營銷的優勢來看，本地粵劇除了古老戲外，還有本地的創作劇本。事實上，上世紀50至60年代湧現的大量優秀劇本，一直是本地粵劇的發展優勢。但對於現時的本地粵劇團而言，可以獨家營銷的就只有新劇本[9]。新劇本和演員的獨有造型，可以是宣傳的特點，而由新劇本所引申出來的產品，也可以成為獨家營銷的特有產品。除了營銷，新劇本其實也是培

訓及提升演員的「高階課本」。因為是全新劇本，沒有任何先例可依循，演員要自己尋找演繹方法和創造角色，是更高層次的演出挑戰。在八和的「粵劇新秀演出系列」發展過程中，編製和演出新劇，絕不是計劃開初時就能夠應付的挑戰。不單是新秀尚未有這樣的演出能力，就連對後台製作和行政人員來說，也是另一層次的挑戰。因此在計劃運作的第 12 個年頭，八和才開始推行製作和演出長篇新劇[10]。全新編演的長劇計劃在 2024 年推出，屆時一定要總結這個新嘗試的經驗和結果，才可決定新劇的發展策略和方向。

6.3　粵劇產品

製作周邊產品，對八和來說，主要的作用還是推廣，銷售收入只是額外的獎賞。八和最初製作的產品，大部分是日常使用的物件，例如風褸、杯、膠碗、餐具、帽子、手挽袋等，設計大多簡單，會印上八和標誌，顏色亦多使用標誌的紅、黑主色。這些產品主要是派發給會員，增加會員對八和的歸屬感，也會送贈予合作伙伴，讓他們多念記八和這個粵劇品牌。這種形式的產品製作和分派，維持了一段很長的時間；直到八和有了自己的產品和產權（第一次是新秀演出由油麻地戲院搬至高山劇場的宣傳品），才開始聯絡本地大型出版集團的零售部門，嘗試將產品放在書店門市銷售。從決定嘗試產品銷售開始，八和一直很清楚此舉的第一目的是推廣。與此同時，這些銷售經驗和結果，也是粵劇產品的市場測試。這些從實戰所累積的經驗，是公開予粵劇界仝人參考和借鏡的第一手材料。

6.4　票務與觀眾參與

有豐富的演出節目，自然也會累積到一定的票務經驗。八和非常重視觀眾由購票、觀劇、演後的互動項目，以至評論等的一系列觀劇體驗。票務是體驗的開端，購票手續暢通和便捷

是基本要求。由於「油麻地戲院場地伙伴計劃」必須使用康文署提供的票務供應商，因此八和在這個範疇是比較被動的。根據現時的系統服務及康文署對票務的規章，八和不能提供團體留票服務（除非是自行買票，供應予留票團體），或者是個人化的購票獎賞。

至於觀眾參與，八和盡可能在設有導賞的節目中，多加一些與觀眾互動的環節，從而增加他們對八和節目的親切感和獨有的體驗。十年的新秀演出，在觀眾方面也出現了一個值得留意的現象。有一批觀眾，對個別新秀的成長非常關注，非常熟悉他們的表現，也往往有獨到的評語。他們長時期「追星」，觀察新秀的所有演出，有著長輩對後輩式的關愛。如果能動員這一批觀眾，由他們主持一些介紹新秀演員的活動，會否出現意想不到的效果？有個別的演員，會為一批支持他／她的觀眾，組織「粉絲」團，經常組織與「粉絲」會面的活動（例如生日派對），這也是維繫支持者的常用方法。

但「粉絲」對新秀演員的忠實支持，也產生了一些需要正視的問題。由於「粉絲」過於愛護他們支持的新秀，無論新秀演出的質素如何，他們都不會吝嗇掌聲和讚美。這樣的愛護，很容易讓新秀們「迷失」或「過早自滿」，失去了進步的動力。因此，提升觀眾的賞析能力，也是提升表演質素的一個方向。增加觀眾參與，是發展粵劇藝術的一大方向；而八和在這方向上也可以充當先導者，將累積得來的經驗和實驗結果，供業界人士和劇團參考。

1　上世紀 90 年代至千禧年代，香港也有少量的編劇人才，包括阮眉、楊智深、溫智鵬、蔡衍棻、區文鳳等。

2　葉紹德先生於 2006 年在粵劇發展基金和香港藝術發展局的支持下，組成「葉紹德粵劇編劇工作坊」，後因為患病而未有完成該計劃。

3　當時負責記錄課程的是吳鳳平博士和她所領導的團隊，包括曾志輝、蔡啟剛等。

4　《粵劇編劇基礎教程》編輯委員會包括：李奇峰（主席）、吳鳳平（研究統籌）、阮兆輝、羅家英、新劍郎、呂洪廣、高潤權、高潤鴻、岑偉宗、劉振華、林偉業、盧萬方。

5　葉紹德、阮兆輝、吳鳳平編著：《粵劇編劇基礎教程》，香港：香港八和會館及八和粵劇學院、香港大學教育學院中文教育研究中心，2011 年，頁 7。

6　同上，頁 11。

7　粵劇編劇必須對粵劇的曲式、鑼鼓、身段和排場有相當的認識。因此由曾學習粵劇，或者本身就是粵劇演員的人士來當編劇，有一定的優勢。葉紹德先生也曾指出：「劇本撰寫應有演員參與，原因何在？即使編劇文筆再好，能『唸』，卻未必能『演』。演員在演出上有困難，便會主動與編劇溝通，提出改動增刪，或補寫過某一段曲白，這樣，劇本才基本上做到能『演』。」《粵劇編劇基礎教程》，頁 12。

8　「此外，唐滌生和我在編劇時面對最頭痛的，就是每場演員換衣裝的時間安排 。因為一定要給他們足夠的時間更衣才成。單是花旦，就有很多不同的衣服頭飾，所以寫劇本時必須清楚計算時間，一方面要觀眾等得舒服，安排其他演員出場，其他情節發展，要令演員有足夠時間換戲服。這是很講究技巧的，做好這件事，然後才可以談劇本順溜不順溜。」《粵劇編劇基礎教程》，頁 12。

9　這是本地粵劇團的普遍情況，但只有《鳴芝聲》劇團是例外，因為蓋鳴暉和吳美英只會在《鳴芝聲》演出，那麼兩人就是該團的獨家老倌。但就一般本地的劇團而言，大多數聘用自由身的老倌，因此老倌不會成為個別劇團的獨家營銷。

10　八和早前曾嘗試編演較短的兒童劇，本書第五章曾作出討論。

7

說好香港的
粵劇故事

隨著全球一體化，一個國家或地區的發展，不單講求現代化建設的實體經濟，也重視發展文化資本的軟實力。不同類型的文化和藝術產品，其所蘊含的價值，可以在社會的發展中加以累積，賦予地位，成為文化資本的一部分。本地粵劇是香港獨一無二的文化資本，具有豐富內蘊，如果能夠善用，可以提升個人和社會的素質。與此同時，本地粵劇也可以作為香港的文化名片，向世界各地的觀眾展示香港的文化底蘊。

7.1　拓展視野、學習裝備

本地粵劇的發展，也是每一位粵劇從業員的自我發展。粵劇是中國戲曲的其中一個地方戲種，基本演出技法與其他劇種一脈相承，但由於它與地方文化結合，慢慢發展出獨特的表演方式。因此，本地演員除了學習粵劇的獨有表演方法外，還可以在不同的劇種吸收養份，豐富自己的藝術。

為了協助新秀的個人發展，八和多次籌組往內地、兩岸不同地區的交流團，學習不同劇種，曾探訪的組織包括：杭州的浙江小百花越劇團、成都的四川省川劇院及川劇研究院、重慶市川劇藝術中心、台灣的國光劇團和當代傳奇劇團等。交流演出方面，新秀們曾與上海崑劇院同台演出《白蛇傳》、參與演出粵港澳粵劇新星匯《白蛇傳》，並赴東莞玉蘭大劇院演出《燕歸人未歸》。由於外訪交流的人數始終有所限制，為了讓更多新秀受惠，八和曾邀請不同地方的表演藝術家來香港，舉辦工作坊，包括馬來西亞的粵劇著名藝人蔡艷香、上海越劇的國家一級演員魏春芳和洪英、重慶市川劇院的國家一級演員羅吉龍等。

組團外出交流或表演，不單可讓本地表演者觀摩不同的劇種、拓展視野，還能夠讓不同地區的觀眾多了解香港粵劇和香港的本地文化。但是八和能夠投放在這個範疇的資源非常有限，大部分的外出都是依靠每年粵劇發展基金對「粵劇新秀演出系列」的全年資助

之餘款，再向基金提出申請後才得以進行。近年基金鼓勵八和可將外出交流的項目，也放入年度資助的申請中，八和才可以較主動地規劃這些交流項目。除了粵劇發展基金，政府康文署或其他部門也會按他們的需要，例如上海、廣州的香港週等，主動邀請八和帶隊外出交流。面對這類型的交流活動，八和較為被動，只能「見招拆招」。

就粵劇的交流節目而言，每次所涉及的資源均不是小數目，如能夠更有效地使用寶貴的資源，不但交流的質素可以提升，也可順道提升本地粵劇的整體發展。由於香港沒有全職的專業粵劇團，都是按每次演出的需要，招募粵劇演員進行排練，而排練的時間亦相對有限。以上的做法有很強的機動性，能按市場的需要，自由組合演員參與演出。但是，這種運作也有其缺點，演員的排練時間比專業劇團的少。此外，粵劇的表演也講求演員間（也包括演員與樂師之間）的合作和火花，但現時的組合方式，同台合作的演員可能場場不同，整體演出的熟練度必然有所犧牲。政府現時資助九大藝術團體，包括香港管弦樂團、香港話劇團、香港中樂團、香港舞蹈團、香港芭蕾舞團、香港小交響樂團、中英劇團、城市當代舞蹈團、進念．二十面體，因為有著穩定的資源供應，他們在各自的藝術領域內，均有卓越的職業性發展。但是粵劇在這方面卻沒有得到政府的支持，長遠來說對粵劇的專業發展有一定的影響。如果粵劇和其他藝術界別一樣，能夠在上世紀 70 年代末至 80 年代中，由政府支持成立專業的粵劇團，讓有發展潛力的演員可以全職投入這門藝術，相信香港粵劇發展必然是另一個局面。現時是粵劇發展的轉折期，新一代演員剛培訓出來，而一群資深表演者仍然願意傳承藝術，實在是時機成立香港專業的粵劇團。專業劇團可以讓一群資深老倌，揀選最具潛質的新秀，通過演出，全面傳承各類型的粵劇。如果任由粵劇只按市場需要而發展，能夠留下來的劇目，必然是那些最為觀眾喜歡的，其他富歷史或藝術意義的精品（例如古老排場戲），就再沒有生存的空間。從保育藝術的角

度看，在這一代開始失傳這批重要的粵劇，不只是粵劇界的責任，也可說是香港這個富裕社會的共同責任。

在未有專業粵劇團的情況下，如何靈活運用現有的資源，讓它們發揮最大的效能？每年大大小小的對外交流項目，政府是最主要的籌辦機構。如果政府能夠統整用作交流的資源，將一部分用作在香港排練節目的本金，另一部分用作外出的實務本金（飛機票、食宿、外地宣傳等）；用本地的排練本金，委約合適的團體（可以每兩至三年委約一次），好好排練幾套準備外出交流的演出；遇有交流的需要，便可隨時帶委約團體外出，也減卻了政府每次揀選團體和演出的繁複手續和時間。與此同時，也可協助粵劇界有資源就特定劇目進行嚴謹的排練，累積香港粵劇的精品演出庫藏，同時也讓有潛質的新秀演員有定期和目標性的訓練。

7.2　說好故事的材料

要說好香港的粵劇故事，無論是對內（香港）還是對外，都需要有現成的、足夠的材料才能行事。有關香港粵劇發展材料的蒐集和整理，到目前為止仍是零碎和不全面，不同的機構或學者，按各自的興趣或專長，默默地進行自己的工作。以八和為例，因為資源有限，八和選擇了以傳承和培訓為最重點的工作；對於粵劇資料的整理，可以兼顧的空間極為有限。但八和重視老藝人的資料，也明白要盡快將他們的經歷記錄起來。在 2010 至 2016 年間，在粵劇發展基金的支持下，八和出版了《八和粵劇藝人口述歷史叢書》一至三輯，共訪問了 30 位不同崗位的粵劇工作者，留下了由他們引申出來的粵劇歷史。口述歷史的訪問對象包括台前幕後的從業員，是希望概括地記錄粵劇的整體發展情況。至於訪問者則安排了粵劇界的老前輩，因為八和理事會認為從業員之間的互動，可以發掘更多珍貴資料；且對於一些不習慣接受訪問的對象，由熟悉的友輩和他們對

《八和粵劇藝人口述歷史叢書》第一至三輯封面

談，在輕鬆的情況下，也更容易讓他們盡吐心聲。除了文字，八和還決定將訪問過程，以數碼光碟形式記錄下來，附載於書中，讓有興趣一睹訪問對象和訪問者風采的讀者、研究者，可以耳聞目睹。有不少接受訪問的前輩年事已高，在書成以後乘鶴西去；光碟留下的前輩風采，也是對前輩們的致敬！

除了粵劇從業員的第一手訪問資料外，階段性的粵劇發展資料整理，也是相當重要。八和計劃由上世紀 50 至 60 年代開始，以十年或二十年為綱，逐個階段收集劇團、藝人、劇作等資料，並總結該階段的發展特色，嘗試列舉當時重要的粵劇著作、代表人物等。這樣可以先釐清香港粵劇的發展脈絡，然後再按每一階段的人物、發展特色，展開專題性的資料搜集和研究。有了以上的資料，才容易按推廣的對象和目的，針對性地編製宣傳資料。

7.3　文化名片和星級「說故事人」

粵劇是香港本土藝術的代表，也是人類非遺；如果香港有一張文化名片，粵劇是名片上的必然項目。中國現時有三個劇種：崑劇、京劇和粵劇被列入人類非遺，它們的根據地分別是北京、上海，和南方的香港和廣州。根據粵劇的發展歷程，廣州和香港的粵劇走向了不同的發展方向。概括來說，香港粵劇承繼了傳統粵劇

的表演特色，包括排場、例戲、個人化的演唱方法／唱腔、棚戲等，因此香港粵劇現時尚有與廣州粵劇兩花並放的條件。如果香港粵劇不能保留其傳統特色，又缺少規劃化的全面發展，而任由其被市場帶動，那麼香港粵劇的影響力必然悄悄減少。

香港粵劇的另一項特色是神功戲。神功戲是在神誕（例如天后誕、北帝誕等）期間，在神廟附近的空地搭棚演出，目的是酬神娛人。神功戲有特定的節目編排，包括在第一天正本戲前必演《六國大封相》、在正誕當日必演的例戲等等。與此同時，因演出神功戲而臨時搭建的竹戲棚，也是非常值得保留的演出傳統。但是隨著香港社會的高度發展，鄉村宗族文化慢慢解體，香港神功戲的演出亦逐步減少。究竟演出神功戲的傳統還可以保存多久？這個問題沒有顯而易見的答案。現時，神功戲的傳統仍然由各鄉的鄉紳，或一些地區組織維持下來；一些人口較少，或籌款能力不足的鄉村，需要向政府申請資助，才能延續神功戲的傳統。如果

社會的共識是希望神功戲能一代一代傳下去，政府是否應該未雨綢繆，著手探討如何保育神功戲？例如如何協助人口較少或財力較弱的村落，延續神功戲的傳統？除了鄉紳／村落組織，神功戲還可以由甚麼機構／團體主辦？如何誘導市民大眾多參與和支持不同地區的神功戲？反而粵劇界演出神功戲的傳統，一直保存至今，而新一代演員也非常樂意參與演出。因此，要保存粵劇神功戲的傳統，癥結是保存鄉落的宗族及祭祀文化。如果祭祀文化隨著宗教的興衰而一同起落，又可否考慮將神功戲從「酬神」的性質中解放出來，繼續保留其搭棚演戲的「節慶式」傳統？

從以上的討論引申下來，在發展香港粵劇的角度而言，有幾個項目需要積極考慮：

在大灣區進行系統化的大型香港粵劇巡演：藉此向灣區觀眾大肆宣傳香港粵劇的特色和新一代演員，確立香港粵劇在大灣區的發展優勢；

粵劇神功戲／粵劇棚戲雙線發展：一方面協助鄉村維持演出粵劇神功戲的傳統，另一方面在大型節慶期間，在香港不同市區舉行粵劇棚戲的試驗計劃。此舉除了可以確保搭建戲棚的技藝，能夠透過實際的作業傳承下去，也可以探討棚戲作為節慶式的項目，凝聚香港市民大眾親身體驗香港的本土文化（除了粵劇演出，也可增加其他本土的演出項目），最終提升市民大眾對香港社會／地區的歸屬感；

竹搭戲棚的技術保育：除了應用在表演藝術上，從民間建築的角度來看，這也是極度需要保育的技藝。在西方國家展示竹棚戲台，往往能夠得到很大的迴響，它更可以成為香港民間建築的代表。粵劇棚戲同時展現兩項香港特色的民間技藝，誠然可以作為巡迴世界的香港文化展品。它們充份展示了香港人靈活多變、擅於吸收和利用身邊的素材，經融會貫通以後，產生出富有香港特色的文化藝術；

成立香港粵劇團：經過八和十多年的努力，已培育出香港的新一代粵劇演員；現時需要挑選具發展潛質的尖子組成香港粵劇團，透過職業性的運作及資深老倌的指導，一方面全力承傳最具傳統價值的粵劇劇目、程式和唱腔，一方面在傳統的基礎上探討如何創作新一代的粵劇，以及如何在傳播層面應用日新月異的科技；

開展全面的香港粵劇研究計劃：上世紀 50 至 60 年代，香港粵劇已經燦爛地開花結果，但目前仍然缺乏資料整理和課題式的研究。此外，香港粵劇發展至今時今日，仍堅毅地一步一步成長，當中的流變（上世紀 70 年代至今）也需要有所整理。在粵劇的眾多組成部分中，有關音樂的傳承，也是一個值得研究的課題。

此外，香港粵劇界現時尚有具全國知名度的代言人（羅家英先生、汪明荃女士，因為兩人在電影、電視、流行歌壇均有很好的發展，因此廣為全國觀眾所認識）和本地粵劇界的祖師（白雪仙女士），他們也可作為粵劇故事的星

級「說故事人」，介紹現時香港粵劇的名家（如阮兆輝、新劍郎、吳仟峰、李龍、龍貫天、尹飛燕、南鳳、吳美英、王超群等）、中生代和新秀演員。如果能夠推出大型的粵劇推廣計劃，還可以憑藉他們的光環，好好地向全國的普羅大眾，介紹香港粵劇這項最獨特和重要的本地文化！

7.4 成功之道：故事本身的魅力

2011 至 2023 年，八和由一個內向型（只面對會員）的行會，經過十多年的銳意改革和向外（面向社會）發展，現時已成為一個內外兼顧的粵劇藝術團體[1]。粵劇界由十多年前的青黃不接，到現時演出人員、音樂、畫部（舞台美術）、衣箱（服裝）、編劇及行政等各範疇均有新一代接班人，八和可以說成功將粵劇傳承了下去[2]，當然也有賴其他持份者的共同努力，才能夠有如此正面的成果。除了業界內的

發展，這段期間八和與粵劇在社會上的認受性亦不斷提高，這點可以從八和的合作伙伴和合作計劃不斷地增加可見一斑。由 2023 年開始，八和更有突破性的發展。首先，八和正式與教育局合作，不單推出以學生為對象的導賞專場，更策略性地籌備以校長和老師為對象的專場，針對他們最關注的教育議題，介紹粵劇藝術如何有助青少年的整合發展；希望校長和老師們，了解粵劇在教育上可扮演的角色，將粵劇引入學校。其次，八和首次與英國諾丁漢大學（馬來西亞分校）簽訂合作備忘錄，舉辦一連串兩地青少年的粵劇交流活動，讓八和可從中探討和吸收向國外青少年（不同國籍）推廣粵劇的經驗，從而策劃更到位的國外粵劇及中華文化推廣活動。

說到底，八和的華麗轉身，為新一代的粵劇從業員，提供了成長養份和更大的發展機遇！但粵劇故事如何發展下去，就要看看香港政府及社會大眾對粵劇的支持程度，但以上的支持只是發展粵劇的催化劑，最重要的始終是一眾新

一代粵劇從業員對粵劇藝術的追求！

最後，話說有一天，在一檔香港地道小食雞蛋仔的舖面，聽到老闆這樣說：「無論有多少花款的改良雞蛋仔，最好賣的還是黃澄澄，外皮脆、內心軟糯，充滿蛋香甜味的正宗雞蛋仔。」由那天起，我開始將一顆顆的雞蛋仔，與粵劇頭飾上常見的波波裝飾聯想在一起。我和一般的普羅大眾一樣，對於這些地道的產物，追求的都是「正宗的味道」而已。

1　本書的論述主要在八和向外的發展，因此有關會員及自身會務發展的篇幅不多，而有關八和對內的發展，可參考其他八和出版的書籍，如《香港八和會館　陸拾伍週年　回顧‧前瞻》、《香港八和會館　陸拾伍週年　回顧‧前瞻》（一套三冊）、《跨越七十‧香港八和會館七十周年》。

2　至於接班人質量上的追求，就需要他們下更多的苦功和磨練。

後記

汪明荃和岑金倩分別在 2023 年 6 月 30 日和 7 月 31 日離開八和。

主席如是說

回首前塵,一個從上海到香港生活的丫角女孩,在上天眷顧和自身努力下,發展了歌、影、視三樓的娛樂事業,成就了豐盛的人生。在父親的薰陶下,我自小喜愛戲曲,但意想不到這位上海小姑娘,居然與粵劇結下了一段良緣。粵劇不單開闊了我的藝術天地,也給予我發展藝術行政的機會。「好風憑借力,送我上青雲。」由 1992 年開始,我得到當時叔父前輩的支持,擔起了八和主席的重任。這是八和首次選任的女主席,我自當全力以赴。在 1992 至 1997 年間的任期,我協助八和將八和粵劇學院註冊成為獨立的慈善機構、為學院申請到第一筆舉辦粵劇課程的資助、籌款買入學院的現址。但相信會員們對那個階段的我,最深刻的印象還是由何伯(何英傑先生)善款分派給會員們的大利是。

由 2007 年起,我重返八和再度成為主席,到如今我負起主席的職務已經廿年,在八和理事會全體理事的支持下順利執行和完成主席的工作。過去 16 年,我們籌劃了不少大型計劃,包括青少年粵劇演員訓練班、油麻地戲院場地伙伴計劃、大大小小的粵劇推廣展覽、組織第一次西九大戲棚的演出和相片展覽、籌辦西九戲曲中心的開台表演週、八和頻道:粵劇網上學堂、新冠疫情期間向政府尋求和派發資助、多番演出大型的例戲和排場戲等等。現時,放在我們眼前也有豐碩的成果,包括學院訓練出來的生力軍、油麻地戲院場地伙伴計劃培訓了超過 120 名新秀演

員、網上學堂的節目無遠弗屆、疫情期間粵劇界展現的團結和厚厚的人情味、經典例戲和排場戲的傳承等等。此外，我們的辦公室，由 2007 年的四位員工，發展到現時的 20 位。八和給了我領軍調將的機會，我也無負初心和責任，為八和與粵劇的發展交出了亮麗的成績單。

肩膀上一直負著八和的重責，衝鋒陷陣，過了一關又一關；廿年來，實在有點倦！經過了審慎的考慮，我決定不會參選下屆的八和理事會。首先，現時會館發展興隆，財政穩健，我們的實力得到政府及合作伙伴們的肯定，共同開拓了不少計劃。因此，這是一個合適的時機，將主席的帥印交出來，讓接班人在安穩的情況下，為八和籌謀新的發展。第二，起承轉合是發展的必然階段，將主席的職務轉承下去，讓年輕一代有心有力的人士，為八和領航和邁向更廣闊的天地，這也是我圓滿完成主席職務的最後一項工作。第三，我希望新的思維，能夠帶領八和與粵劇界，在這個科技日進的時代，找到發展粵劇這門傳統藝術的橋頭堡，將粵劇繼續傳承下去。倦鳥不是枝還，「路漫漫其修遠兮，吾將上下而求索」，我希望在充份的休息後，能在不同的地方繼續為粵劇服務。

總幹事如是說

有一位八和的會友，今年 88 歲，今日（2023 年 5 月 2 日）特意到八和辦公室所在的油麻地區，和我共進午飯。在三年疫情以前，每隔一段時間，她都會約我「飲茶」。我陪她說說其日常生活，短短一小時的午飯時間，很快便過去。我們從何時開始這些短暫約會？大概是十多年

前，那次八和舉辦的會員旅行以後吧！八和每年均會舉辦會員旅行，那次的目的地是迪士尼樂園。辦公室嘗試找迪士尼贊助入場券，成功了！又礙於樂園內的餐飲費用比較貴，主席找了贊助人，為所有參加者提供餐飲券。那天是風雨天，入場後是自由活動，我帶著幾位較年長的會友（包括上述的飲茶婆婆），陪他們玩一些他們平常不會玩的機動遊戲，帶他們到餐廳點餐用餐，最後帶他們返到回程的旅遊車上。想起每次的旅行，我總有很多憂慮，希望天氣不要太熱，怕老會友們受不了灼熱的陽光；也希望不要打風下雨，地面濕滑，老會友容易滑倒！每次在旅行回程的路上，總是我當天最快樂的時段，大家平安返家啦！話題扯得遠了，今次和婆婆見面，我問她年輕時看哪些大老倌做戲？她想了想，面上笑意濃濃說：「我細路女時常常打戲釘呀！在高陞戲院大堂看到有單身人士入場，便跑在他身旁，扮作和他一齊入場。進場後，先走入洗手間，到開場後才出來找位子坐下。當時看的是薛覺先、馬師曾的戲啊！最喜歡看的是薛覺先做的《胡不歸》，後來新馬師曾做的《胡不歸》也很好！」哇，她親身經歷「薛馬爭雄」的年代，又親身看過何非凡演出《情僧偷渡瀟湘館》，跟著看的是芳艷芬、任白、林家聲……。我再追問這些大老倌的演出情況，婆婆說也記不了太多，看著她閉上雙眼，努力回憶，嘴角露出微微的笑容，我也不打擾她，讓她好好的想。接著，我跟她說八和這幾年也有重演經典戲，也曾演出《胡不歸》。說著說著，我要回辦公室了，便和她說再見。以上的傾談片段是經常出現的，只是換了不同的對談對象，有時候是一些老會員，更多時候是一些大老倌。我很喜歡聽他們娓娓道來屬於他們的粵劇故事。故事聽多了，就在腦海中塑造我心目中的粵劇盛世、低落和它的未來發展。

在八和工作的 12 年，經歷了很多意想不到的好事、奇事和怪事，相信要過多一段時間，才能好好沉澱我在八和工作的真確感受。但是我深信這段八和神奇旅程，已成為我以後生活的養份，因為它提供了很多寫作的題材給我。現時，我的寫作計劃已包括不同粵劇老倌的故事，以粵劇人或事為題材的小說。為甚麼要離開八和？因為我相信人生有不同的經歷，才會有更多得著、無負此生。離開八和，踏上人生的另一征途！但我也相信命運的安排，如果它要我繼續為粵劇服務，那便順應自然好了！

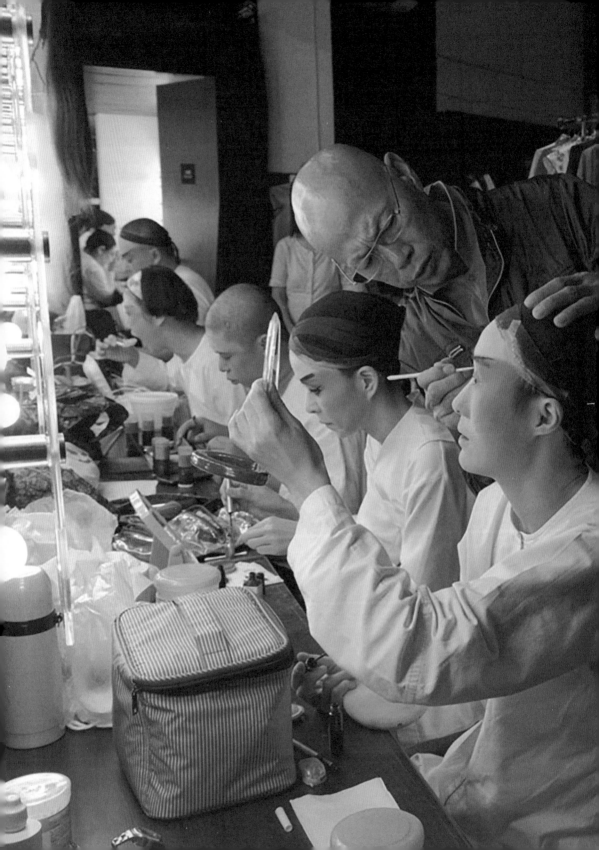

責任編輯　寧礎鋒

書籍設計　Kaceyellow

資料、圖片提供：香港八和會館

資料、圖片整理：潘步釗博士、吳潔珍女士

書名　八和的華麗轉身：重塑傳統品牌

著者　汪明荃、岑金倩

出版

三聯書店（香港）有限公司

香港北角英皇道 499 號北角工業大廈 20 樓

Joint Publishing (H.K.) Co., Ltd.

20/F., North Point Industrial Building,

499 King's Road, North Point, Hong Kong

香港發行

香港聯合書刊物流有限公司

香港新界荃灣德士古道 220-248 號 16 樓

印刷

美雅印刷製本有限公司

香港九龍觀塘榮業街 6 號 4 樓 A 室

版次

2023 年 6 月香港第一版第一次印刷

規格

16 開（170mm x 225mm）208 面

國際書號

ISBN　978-962-04-5299-4

© 2023 Joint Publishing (H.K.) Co., Ltd.

Published & Printed in Hong Kong, China

三聯書店
http://jointpublishing.com

JPBooks.Plus
http://jpbooks.plus